U0049146

世界名畫家全集　何政廣主編

丢勒 Albrecht Dürer

何政廣 ◉ 著

ａ
藝術家出版社

世界名畫家全集

德國文藝復興最偉大畫家

丟 勒
Albrecht Dürer

何政廣●著

藝術家出版社

目 錄

前　言

　　十五世紀的德國美術，與法蘭德斯同步，從中世紀開始屬於都市同盟的繁榮商業都市為根基而蓬勃發展。在繪畫方面，最著名的代表人物就是阿爾布里希特‧丟勒（Albrecht Dürer 1471-1528），他被稱為十五世紀德國文藝復興的代表藝術家。丟勒的繪畫，初期學習法蘭德斯細密描寫的技法，從宗教畫的傳統題材，逐漸轉而關心現實的景物，充滿了自然與人的情感。

　　丟勒早期很顯著受到義大利美術的影響，22歲訪問威尼斯，驚訝的發現藝術家與哲學家、科學家受到同等的尊敬。因為當時的德國，藝術家尚未脫離職人的領域，畫家等同匠人。他不僅學習義大利繪畫，也吸收有關藝術方面的知識，傳回德國。

　　丟勒先後作過數幅自畫像，在1500年所作的一幅〈自畫像〉，顯示了他對「義大利的憧憬」，如攝影一般逼真的自畫像，正面向端正的姿勢，描繪出左右均衡完璧的三角形構圖，顏面擬似基督，這是丟勒把藝術家的才能賦予神化，自比成義大利的人文主義者，一種理想化的造型。畫中的毛皮質感的寫實縝密表現，繼承自尼德蘭繪畫大師楊‧凡‧艾克的法蘭德斯繪畫的傳統。此畫被譽為歐洲美術史上最早期「獨立」的自畫像。這幅丟勒的〈自畫像〉現藏於慕尼黑國立古美術館，藝術史家哈以塞看了這位深得民愛戴的藝術家的本來面目給人們的印象是：「丟勒是一位誠實、真摯、不負使命，值得誇耀的藝術家典範。」

　　丟勒的早期風景畫作品，與達文西的風景畫併為先驅者。〈亞科景色〉，描繪富饒趣味的山景，〈一大片草地〉描繪茂盛而生機盎然的野草，好像一首草葉和蘆梗演奏的交響樂，〈卡西魯斯村〉則是一幅寫實的村落景像，淡淡的靜謐氣氛令人悠然神往。這都是丟勒的風景畫名作。

　　十五世紀的德國盛行民眾藝術的版畫，丟勒是一位著名的版畫家，代表作品有〈啟示錄〉、〈憂鬱〉、〈騎士、死神與惡魔〉、〈馬利亞的生涯〉等系列連作，運用交錯躍動的線條刻畫，對象描寫非常精緻動人，使得他的版畫作品深入影響到民眾的心中。

　　丟勒的晚年是農民戰爭的年代，在這動亂之際，人們的不幸使他創作了很多驚世的繪畫，最著名的是〈四使徒〉油畫，描繪四位使徒有如鬥士般的哲人，是丟勒從生活的時代中尋找出來的理想的人間造像。

　　丟勒的藝術在中世紀的德國佔有最高峰的地位，他也被後世藝評家推崇為歐洲文藝復興時期的偉大藝術家。

何政廣

二〇〇九年七月於藝術家雜誌

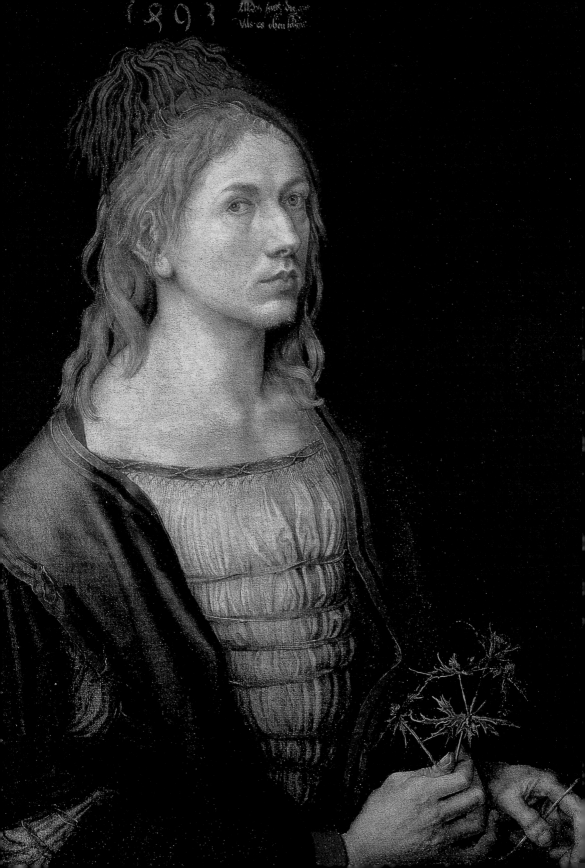

文藝復興時代德國最偉大畫家
—丟勒的生涯與藝術

文藝復興（Renaissance）運動，14世紀發源於義大利，到了15至16世紀遍及全歐洲成為美術、文藝、文化上的革新運動。其目的在追求希臘、羅馬的古典文化的復興，從中世紀的集合主義，走向個性的解放，人的再生與自然人的發現。不僅限於美術與文學，並在學術、政治與宗教方面注入新空氣，開啟近代文明的端緒，使西方從中世紀的封建制度和教會神權的統治下解放出來。

文藝復興時期的繪畫藝術理論，繼承古希臘羅馬傳統理論，受到當代人文主義思想和自然科學的影響，同時又有一群畫家，雕刻家親自參與繪畫理論的研究探討，因此建立了理論與實踐互相結合的科學的繪畫理論。藝術家從記述繪畫技巧經驗，進一步研究透視學、人體解剖學、明暗法，並以素描繪圖作分析解說，將自然科學成就運用於繪畫藝術的創作，促成繪畫表現的演變，發展出嶄新的面貌。

丟勒16歲畫像
1490　油彩畫布

丟勒
紐倫堡女子
1500　水彩畫布
28.4×13cm(右頁圖)

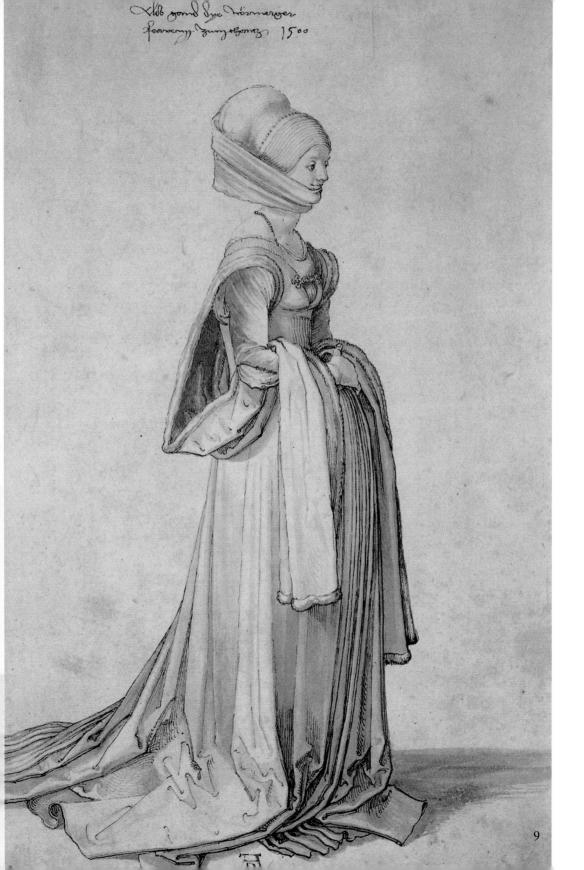

德國文藝復興時期最偉大藝術家

　　阿爾布里希特‧丟勒（Albrecht Dürer 1471-1528）是德國文藝復興時期最偉大的藝術家，他從事油畫、版畫、裝飾設計，又是一位美術理論家與教育家。丟勒吸取了義大利傳統和尼德蘭繪畫精神，但又不失德國的風格，他的人文主義思想使其繪畫深具知識和理性的特徵，並富有北方特有的正確觀察力與寫實的描繪功力，他具有強烈的使命感和責任心，潛心於自然的研究，不斷探索繪畫表現的科學方法，終於建立起獨自的繪畫風格。

　　丟勒的繪畫主題遍及宗教、肖像、風景和動植物等各方面，作品中透露出敏銳的寫實力與豐富而深刻的藝術觀。同時他致力於藝術理論研究，著作包括論述繪畫技巧、人體比例和建築工程

丟勒
紐倫堡聖約翰教堂
1494　水彩畫紙
29×42.3cm
不來梅市立美術館

丢勒
銅版畫工坊
1489　水彩畫紙
28.6×42.2cm
柏林國立美術館

等，《人體比例研究》完成於1528年，共有四卷，《繪畫總論題綱》以及尼德蘭的旅行日記和書信集等，旺盛的探求心，使他成為一位藝術思想家。他的繪畫作品，獲得了歐洲南北部同時代人們的贊賞，貴族和一般市民都喜愛他的作品，尤其是他的版畫吸引很多人的購藏。15世紀的歐洲，產業與都市的經濟活動最活絡的是在義大利與法蘭德爾地方，到了15世紀後半期，德國南部的數個都市，因為成了這兩個地方通商的要路，經濟活動也積極發展起來。例如德國的奧格斯堡、紐倫堡等地就成為義大利與北歐來往的要衝，奧格斯堡的弗嘉家族即為16世紀前半葉歐洲第一富商。15世紀興起的德國文藝復興的新美術，受到了普遍的注目，丢勒就是其中最具代表性的人物。

出生德國古都紐倫堡

　　阿爾布里希特・丟勒於1471年5月21日生於德國的古都紐倫堡。當時稱為弗蘭根地方的中心都市紐倫堡，從哥德式到文藝復興時期是德國藝術人文的代表都市，馬丁・路德稱它為「德國的眼與耳」，當時的義大利人則說它是「德國的威尼斯」。第二次世界大戰時，紐倫堡遭受徹底的破壞，後來經過重建它才恢復帶有中世紀氛圍的古都地位。紐倫堡自查理曼四世以來，一直就是德國藝術的一大中心地。15世紀下半葉，遍遊尼德蘭的哈斯・布萊德維夫（Hans Pleydenwurff 1420-1472）在紐倫堡開設一座藝術大工房，擁有許多弟子，完成大批作品。15世紀末期的德國紐倫堡畫家米樹・沃格穆特（Michael Wolgemut 1434-1519）就出自布萊德維夫的大工房。沃格穆特在37歲時，突然對畫家卡布尼艾・麥

紐倫堡製銀雕
基督系譜之蛇樹
1500　銀鍍金　高19.5cm

德勒斯登國立美術館
（右頁圖）

紐倫堡製寶石飾物
薩克森選帝侯妃安娜的收藏品
16世紀初葉　金、寶石
5.2×4.4cm
德勒斯登國立美術館
（左頁上圖）

1493年紐倫堡景觀
彩色木版畫，取自《世界年代紀》（下圖）

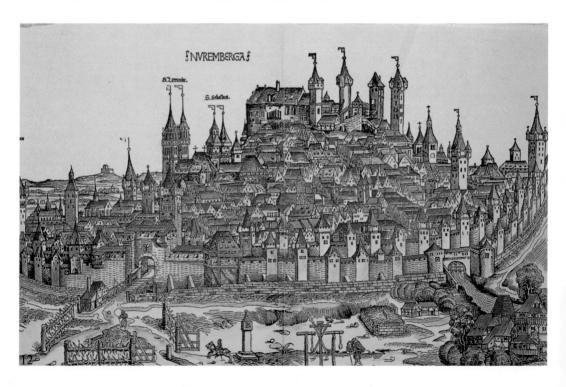

NVREMBERGA

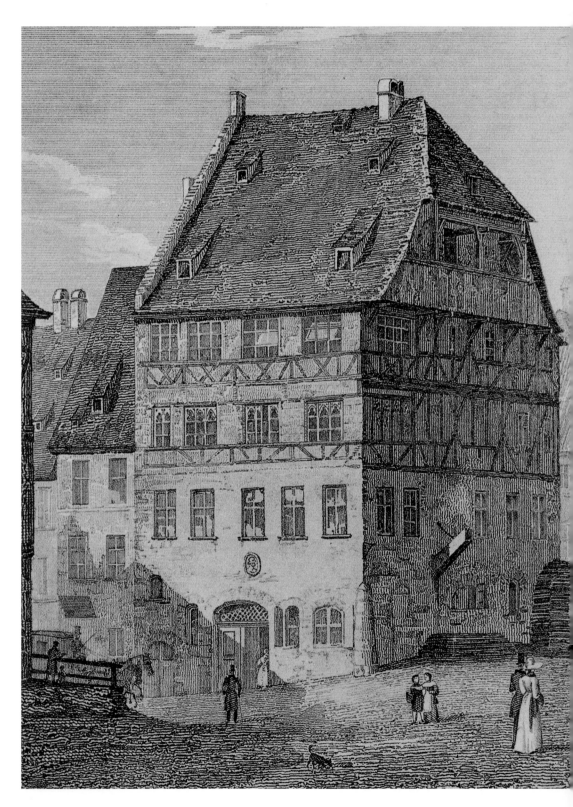

14

萊斯爾畢的工房產生很大興趣，轉入他的門下，過了一年成了麥萊斯爾畢的女婿，得到工房繼承人的資格。後來他接手經營這座工房，由於藝術活動能力很強，工房作品銷路大增。他個人的藝術成就在德國繪畫史上並不出名；但是德國文藝復興的大畫家丟勒卻在十五歲時進入他的門下習畫四年，使其名聲大振。

位在紐倫堡的「丟勒之家」

　　紐倫堡城至今還保存丟勒居住的房屋，這座丟勒之家（Albrecht Dürer's House）是四層樓房，通往丟勒之家的路命名為「丟勒街」，入口樹立「單行道」、「禁止停車」的標幟。「丟勒之家」建築物保存丟勒居住時的原貌，室內也是如此，並展示他的部分作品和生活圖片，設有版畫工作室，公開對外開放。

　　丟勒在他的著作中記載，他的祖先生匈牙利的草原生活，養了許多牛羊，父親就出生在匈牙利。父親出生的小村艾特斯是「門」（德語Tur）的意思，這也是丟勒（Durer）的家名由來，丟勒設計的家紋即是以兩扇小門為圖案。丟勒後來在他的素描、版畫和油畫上的簽名即以門的圖形內加上D字。同時他這個別緻的簽名「$\overline{\Delta}$」，也是他名字第一字母A和D的組合。

　　丟勒的父親老阿爾布里希特・丟勒（Albrecht Dürer 1427-1502），1467年移居紐倫堡取得市民權，是個金匠，母親芭芭拉則為紐倫堡的一家金匠之女。紐倫堡以哥德式金工藝術的一大中心地而聞名，也是當時的人文主義思潮的中心地和科學技術較為發達的城市。丟勒從小在父親的訓練下，學著製造美麗的

紐倫堡的〈丟勒之家〉
1509　銅版畫
(左頁圖)

丟勒之家
德國紐倫堡丟勒街
(右頁下圖)

丟勒的簽名式
以丟勒自己名字的
兩個AD組合

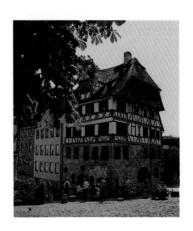

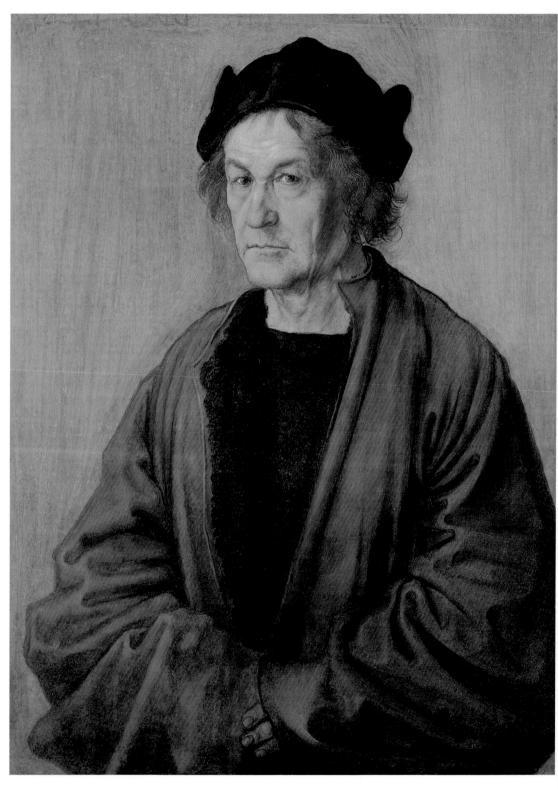

16　丢勒　**丢勒父親像**　1497　綜合媒材、椴木　51×39.7cm　倫敦國家畫廊

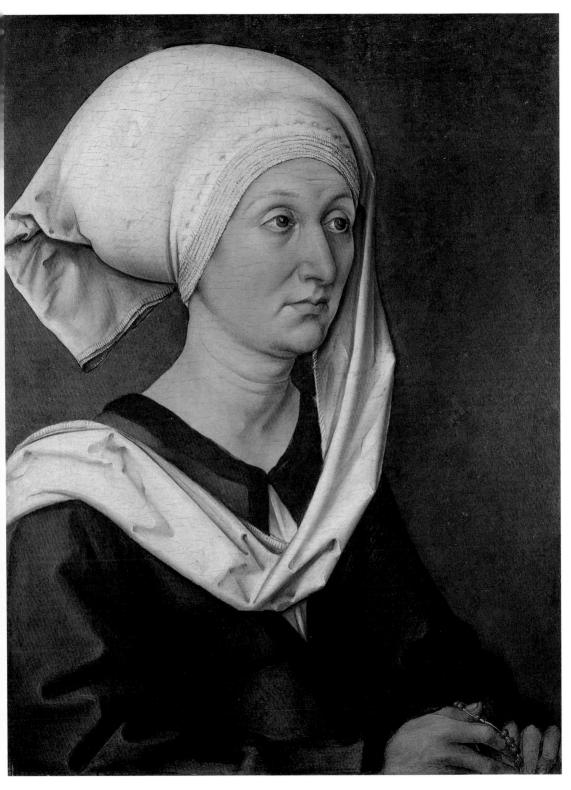

丟勒　**芭芭拉‧丟勒像**　約1489 / 90　綜合媒材、椴木　55.3×44.1cm　紐倫堡日耳曼民族博物館　　17

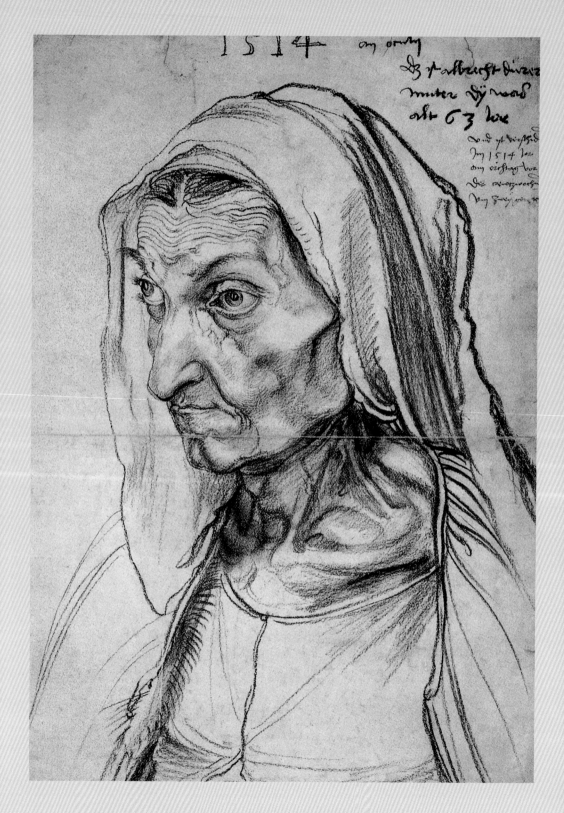

18　丟勒　**母親**　1514　炭筆素描　42.1×30.3cm　柏林國立博物館

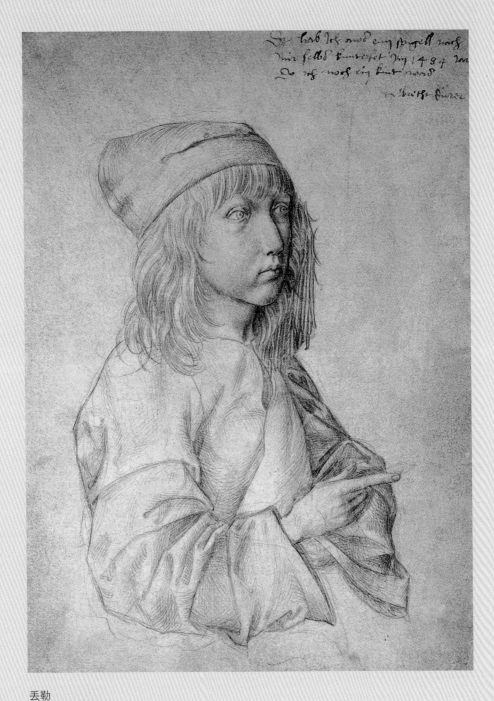

丟勒
13歲時的自畫像
1484　銀筆畫於特製紙　27.5×19.6cm
維也納阿爾貝蒂納版畫收藏館

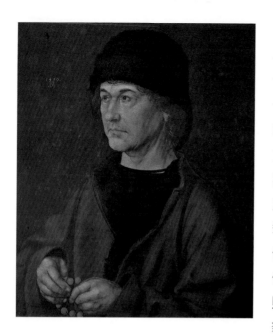

戒指、杯子、項鍊及其他珠寶首飾。但是十三歲時，他卻立志作個畫家。丟勒在父親指導下學習銅刻的方法，對素描特別有興趣，在1484年十三歲的時候，就用銀尖筆畫了一幅自己的畫像〈十三歲時的自畫像〉，他把從鏡中映照出來的自己的相貌，使用流利的硬銀

尖筆線條描繪出來，形像準確而逼真，讓人驚奇，是丟勒發現自己的開始。這也是丟勒存世最早的素描。

　　1486年，丟勒十五歲時進入沃格穆特的大工房當學徒。他非常勤奮地學習四年，充分施展自己的繪畫能力，學習木版畫的技法。1490年丟勒結束了徒弟學業，他畫了一幅父親的肖像油畫〈手持念珠的老丟勒〉，筆法精確而寫實，是現存丟勒最早的一幅油畫。

流浪的遊學習畫歲月

　　1490年至1494年，丟勒結束學徒生涯之後，遵從當時青年工匠的慣例，四處旅行遊學打工，開擴眼界，接觸新鮮的藝術世界，尋找伸展技能的機會，德語稱這個時期為「流浪的歲月」。在那個時代，每個城市具有獨自的特色，以特有的行業而著稱，這多種行業的奧妙與特色在其他地方很難體驗了解。旅行遊學就像學生結束學業前必不可少的修業旅行，能使青年人瞭解自己同行的技藝，獲得更多的就業知識。當時手藝和藝術並沒有很大區

別，畫家們也認為自己是手藝工匠。四年的旅行遊學生活，對年輕藝術家的職業習慣培養和對世界觀的形成，以及藝術思想的開拓具有很大的啟發作用。

丟勒的旅行遊學生活，從1490年春天開始沿著萊茵河上行，漫遊斯特拉斯堡、阿爾薩斯的科耳馬、巴塞爾等城市。原本他到科耳馬是想拜訪當地著名銅版畫家馬丁‧修恩高爾（Martin Schongauer 1425-1491）和他的工作坊，但當丟勒到達科耳馬時才知道修恩高爾在數月前已過世，丟勒還是留下來與在修恩高爾工作坊的修恩高爾的弟子三人相處一段日子，並參觀修恩高爾為聖馬丁寺所作油畫名作〈薔薇聖母〉，構圖繁複線條精確，使丟勒感受到很大震撼。修恩高爾藝術造詣高超的銅版畫，也直接影響了丟勒。

接著他拿著修恩高爾的弟子所寫的介紹信前往瑞士的巴塞

丟勒
柳莊
1506以後　筆墨、水彩
、膠彩　25.3×36.7cm
巴黎國家圖書館

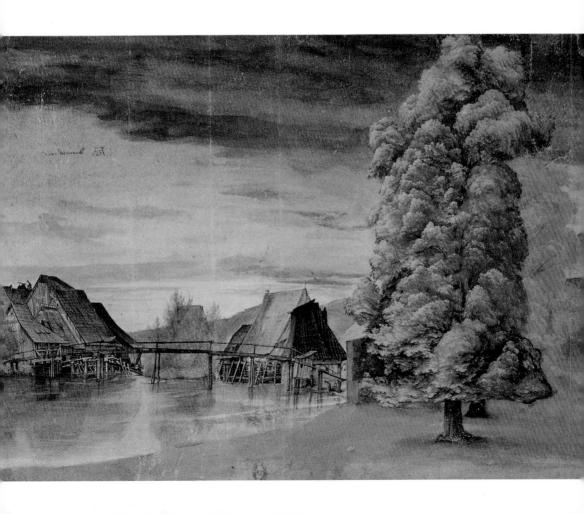

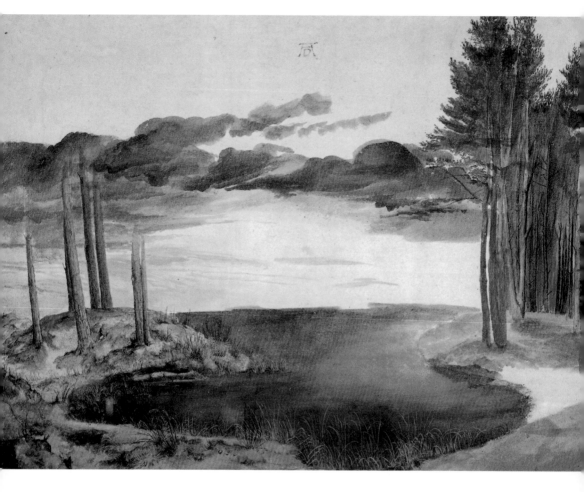

丢勒　**池畔松林風景**　1495-97　水彩畫紙　26.2×37.4cm　倫敦大英博物館

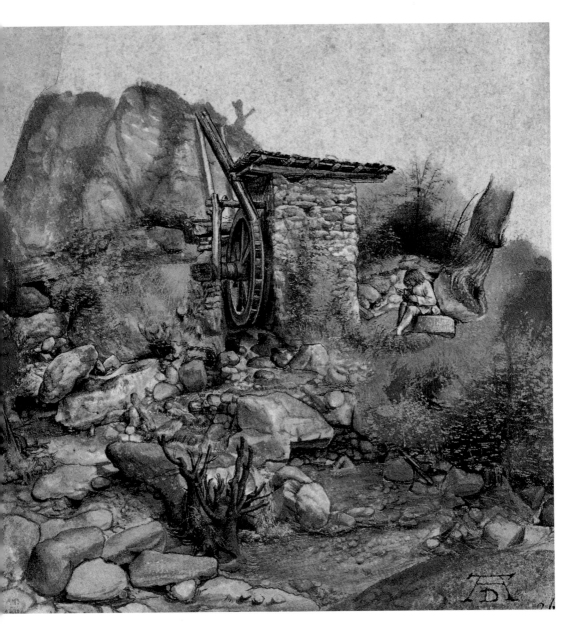

丢勒　**山中的水車與寫生的藝術家**　約1494　水彩、膠彩　13.4×13.1cm　柏林國立美術館

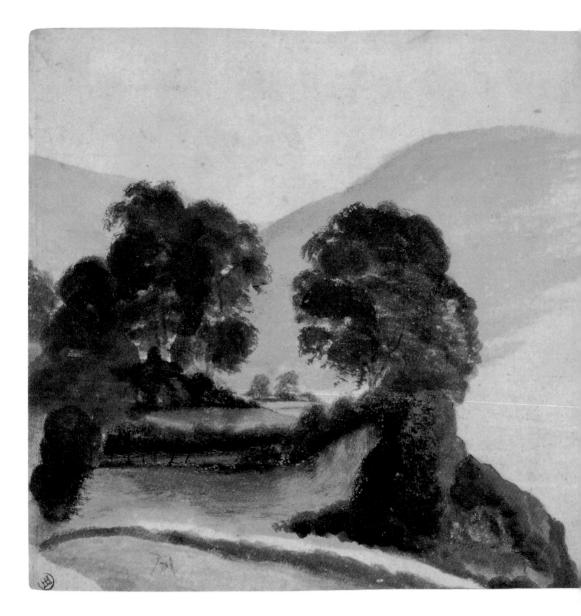

丟勒
樹叢與山間小徑
1494　水彩、膠彩　14.2×14.8cm　柏林國立美術館

丟勒
威爾修‧希克風景
1494　水彩畫紙　21×31.2cm　牛津大學美術館　第一次旅行威尼斯途中所畫(右頁上圖)

丟勒
河邊城堡風景
1494　水彩，膠彩　15.3×24.9cm　不來梅市立美術館(右頁下圖)

丟勒　**因斯布魯克城的中庭**　1494　水彩畫紙　36.8×27cm　維也納阿爾貝蒂納版畫收藏館

丟勒　**因斯布魯克城的中庭**　1494　水彩畫紙　36.8×27cm　維也納阿爾貝蒂納版畫收藏館

爾，拜訪當地的一位著名金工師，在當時巴塞爾是學術和書籍出版業中心，丟勒為當地出版書籍作過木刻版畫插圖。後來他穿過阿爾卑斯山到義大利北部旅行。沿途他見到山谷優美的自然景物，作過風景寫生的水彩畫，並在帕多瓦研究過義大利文藝復興畫家、帕多瓦派巨匠曼杜尼雅（Andrea Mantegna 1431-1506）的繪畫作品。

〈山中的水車與寫生的藝術家〉是丟勒1494年的水彩寫生畫，依照實景作畫，著重石頭和水車流水的描繪，寫生的藝術家比例顯得渺小，天空沒有著彩，帶有習作的未成熟感覺。 （圖見23頁）

自畫像──世事之於我，如同天命

當1493年丟勒在斯特拉斯堡時，就接到父親的信，要他回到紐倫堡成家立業。當時他遊學旅程尚未完成，繼續前往巴塞爾，但他畫了一幅〈自畫像〉油彩繪於牛皮紙上（見圖）寄回紐倫堡，表達自己的心意。

這幅以綜合媒材完成的自畫像，似乎也符合一個一心成功者的形象。畫中丟勒還是職工身分，這位22歲青年的纖長手指拿著一朵如薊的花，生在人稱「丈夫之貞」（husband's fidelity）的一種刺芹上。這朵花歷來都做丟勒即將成家的象徵解釋，從這幅肖像畫繪於牛皮紙上來看，這種說法似乎成理，因為如此一來，這張畫就可以輕易捲起來，寄回給紐倫堡的愛涅絲和岳父母當訂婚禮物了，不是嗎？

然而〈刺芹〉（Eryngium）頂端的文字，很快就為這幅畫帶來了宗教聯想：「世事之於我，如同天命」（My sach die gat/Als es oben schtat）。這株植物也出現在同一時期於卡爾斯魯克（Karlsruche）所繪〈哀者基督〉（Christ as Man of Sorrows）裡，有可能丟勒這時在斯特拉斯堡結識了「神之友」（Gottesfrunde）這個圍繞基督的生平和受難發展起來的俗世奧祕學派。

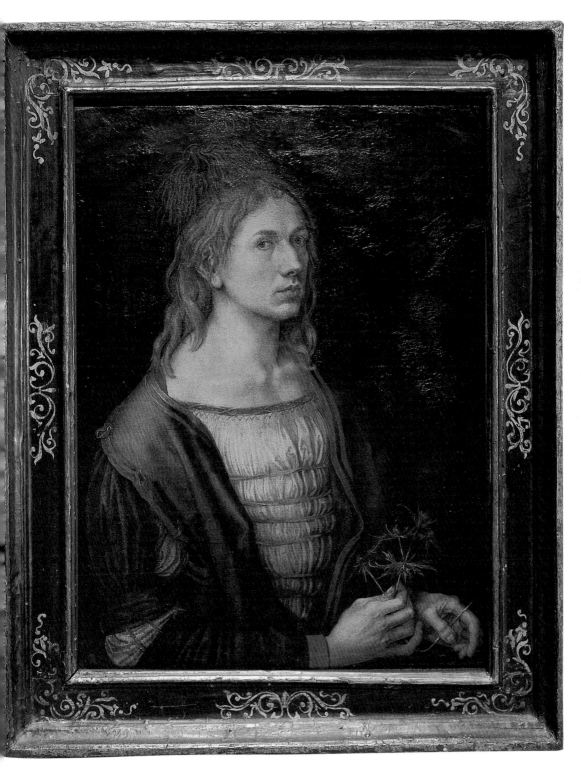

巴黎羅浮宮陳列的丟勒1493年〈自畫像〉及原來的畫框 即第7頁之丟勒〈自畫像〉

丟勒返回故鄉紐倫堡結婚作畫

　　1494年五月丟勒完成他的旅程回到紐倫堡的家。到達家鄉數週後的七月七日，他與紐倫堡一位銅匠的女兒愛涅絲・弗烈（Agnes Frey）結婚。丟勒於1494年七月結婚之前，以銀尖筆畫了一幅題為〈我的愛涅絲〉速寫畫，當時二十歲的愛涅絲充滿愛情的幸福表情。

　　1494年秋天，結婚數個月後，丟勒在新婚妻子愛涅絲的陪伴下，遍遊德國各地。因為紐倫堡發生鼠疫，延後返家而前往義大利的威尼斯。威尼斯在義大利北部，德國人很容易到此地旅行，又因為是義大利美術中心地之一，丟勒本來就很想到威尼斯。他參觀了威尼斯畫家貝里尼（Giovanni Bellini 1430-1516）的畫室，受到貝里尼繪畫的影響，他臨摹過貝里尼的作品。滯留威尼斯時期，也學習人體的造形理論，有很大的收獲，同時旅途中畫了不少水彩風景畫。

　　丟勒於1495年畫了一幅〈拱門前的聖母與聖子〉，這是他看過貝里尼於1488年所畫的〈四聖者擁戴的聖母馬利亞〉，參考圖中的聖母子畫像造型所畫出來的作品，畫中聖母曲捲的長髮和手指的細節描繪，則是丟勒自己獨有的筆法。

（圖見32頁）

（圖見33頁）

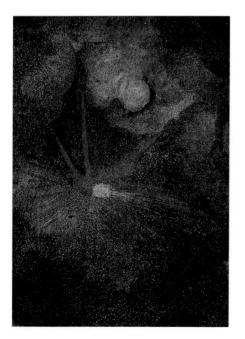

丟勒
夜空中的天體
約1497　〈悔改的聖傑洛姆〉背面繪畫

丟勒
我的愛涅絲
1494　鋼筆、素描(右頁圖)

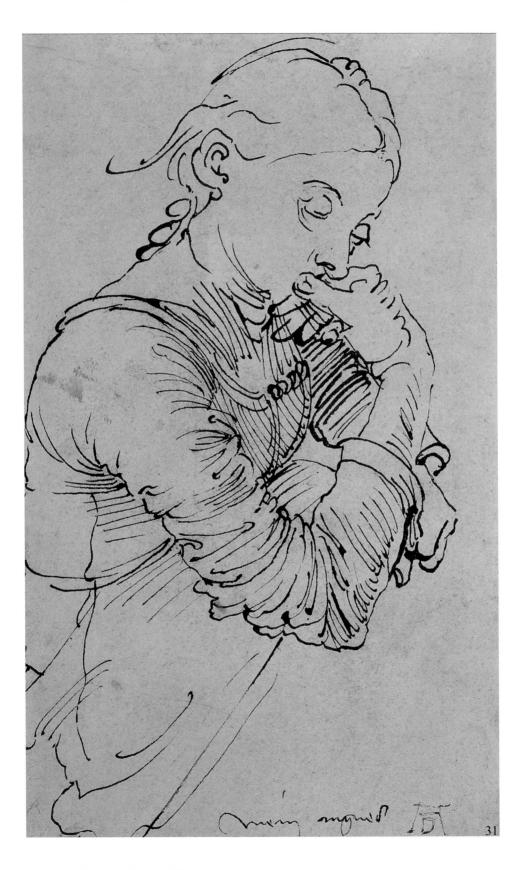

31

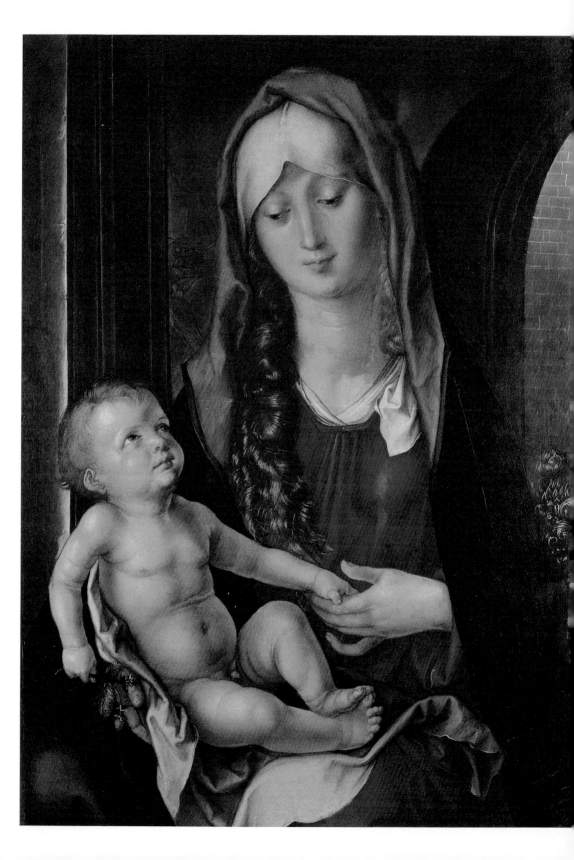

喬凡尼・貝里尼
四聖者擁戴的聖母馬利亞
1488　綜合媒材、畫板（中央畫板184×79cm、兩側畫板各115×46cm）
威尼斯弗拉里教堂(上圖)

丟勒　**拱門前的聖母與聖子**　約1495年　綜合媒材、畫板　47.8×36cm
義大利羅卡基金會捐贈華盛頓國立美術館(左頁圖)

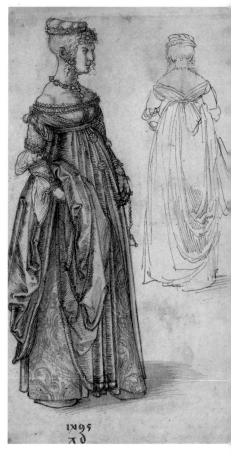

研究義大利古代美術

　　義大利的美術對丟勒有著特別的魅力，在看名畫之外，他傾心於透視學和比例學的研究，清楚地體認成熟的古典形式對他的需要。長久以來受尼德蘭美術影響的德國繪畫，已無法約束這個具有大膽獨創精神的年輕藝術家。他把熱情傾注於義大利繪畫的研究，從此似乎標誌了德國繪畫的一個重要轉變期。旅途中創作的大量水彩風景畫，成為此一轉變期的一個紀念碑。

　　當丟勒於1495年回到紐倫堡定居並開設自己的木版畫工作坊時，他已經掌握了一個北方藝術家想向南方學習的全部技藝，很快地表現出他不僅具備本行業中複雜手藝的技術知識，而且更具有十分豐富的感情和想像力，足以成為偉大藝術家的可能性。

丟勒
威尼斯女人
1495　銀筆、素描紙
29×17.3cm
維也納阿爾貝蒂納版畫
收藏館(上圖)

丟勒
佛烈哲家族
盤髮年輕女子像
1497年　蛋彩、畫布
58.5×42.5cm
柏林國立美術館(左上圖)

丢勒　**有鳶尾花的聖母圖**　1508　油彩畫布　150×122cm　倫敦大英博物館

以版畫家和畫家身份獨立創作

　　丟勒返回紐倫堡就以一個版畫家和畫家的身份開始獨立工作，急速地建立起在這個城市上的一流畫家的地位。丟勒的藝術活動，幾乎都和紐倫堡連在一起，紐倫堡是德國重要大城市之一，地處商業和交通的樞紐地帶，從十五世紀後，這個城市的文化生活也呈現出活躍的氣氛。

　　丟勒最初的成功名作，是1498年完成的一套十五幅連續木版畫〈啟示錄〉（Revelation of John）。主題取自聖經故事─《約翰啟示錄》為《新約聖經》最末一卷，以啟示文學體裁寫成，傳為使徒約翰被放逐於拔摩島時所作。但是文體和主題思想都與《約翰福音》、《約翰書信》完全不同。共二十二章，分三部分：第一部分（1-3章）為序言和7封分別寫給小亞細亞7個教會的信。第二部分（4-19章第10節）以「見異象」的形式詳列世界末日的景象，共分5組，即七印、七號角、七異兆、七碗以及基督與魔鬼的爭戰。第三部分（第19章11節-22章），敘述基督的最後勝利。一般認為，書成於公元68年尼祿發動對基督教的第一次大迫害前後；或成於公元96年多米提安發動第二次大迫害前後。書中所反映的基督教組織形式和教義內容都比較簡單，可能更接近原始階段的基督教。丟勒根據其中故事創作出十五幅木版畫連作。

木版畫史上的記念性代表作 ─〈啟示錄〉

　　丟勒的〈啟示錄〉木版畫連作，今日已成為木版畫史上的記念性代表作。這套連作是1496年丟勒為巴塞爾的布蘭特《愚者之舟》所作的版畫插圖，出乎意料的卻在

丟勒
「啟示錄」出現在約翰前面的三日月上的聖母
1511
木版畫原版、梨木
巴茲恩（Bautzen）市立
美術館

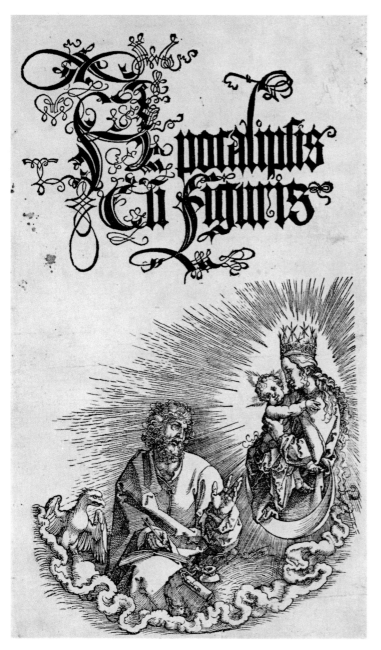

版畫史上成為劃時代的作品。因為它深具強烈的幻想性與奔放的想像力，以及豐富的表現力與大膽的造型性。全套作品十五幅均取材自《約翰啟示錄》故事，分為德語版與拉丁語版兩種版本發行（拉丁語版於1511年再版，增加了一幅扉頁版畫，共為十六幅。）出版時間為1498年，當時的紐倫堡第一出版業者柯貝加（A. Koberger）印刷，出版者為丟勒自己，由藝術家自己出版自己的作品，在當時還是首例。

丟勒所作〈啟示錄〉木版畫原作，現今收藏在德勒斯登國立美術館銅版畫館，扉頁和十五幅作品的內容依序為：「扉頁─〈「啟示錄」出現在約翰前面的三日月上的聖母〉，1511年作木版畫，此畫為1511年拉丁語版再

丟勒
扉頁─「啟示錄」出現在約翰前面的三日月上的聖母
1511 木版畫、梨木
巴茲恩（Bautzen）市立
美術館

版所附的扉頁，刻繪馬利亞抱著幼年基督，出現在《啟示錄》書記約翰之前。在初版（1498年）各畫幅中所見到的戲劇性的速度感於此畫中並未能見到，整幅畫面呈現靜謐的氛圍，左方的鷹為福音書記者約翰的表徵。

〈啟示錄〉十五幅連作內容

第一幅——〈「啟示錄」福音書記者約翰殉教〉，丟勒於1498年所作木版畫，刻繪約翰殉教的光景。紀元50年時候，約翰從耶路撒冷出發到小亞細亞傳道，但在羅馬皇帝多米提安迫害基督教之際被捕，於羅馬受坐熱油鍋之刑，卻耐過苦刑奇蹟活下來，其後被流放於拔摩島，受神啟示完成《約翰啟示錄》。丟勒即描繪約翰坐於鍋中受油淋之苦，坐在他對面的就是多米提安皇帝和土耳其人。

第二幅——〈「啟示錄」約翰看見七個金燭台〉，1498年木版畫。刻繪約翰合掌跪於坐在彩虹上的基督之前。這裡見到的基督的形象，記於《啟示錄》第一章13-16節「燈台中間有一位好像人子，身穿長衣，直垂到腳，胸間束著金帶。他的頭與髮皆白，如白羊毛，如雪；眼目如同火焰；腳好像在爐中鍛鍊光明的銅；音如同眾水的聲音。他右手拿著七星，從他口中出來一把兩刃的利劍；面貌如同烈日放光。」約翰以七個燈台（燭台）象徵西西亞（小亞細亞）的七個教會。此畫中特別對七個燭台作了精緻的描繪，表現了來自紐倫堡金工藝術的傳統。

第三幅——〈「啟示錄」約翰昇天〉，1498年作木版畫，丟勒刻畫《啟示錄》第四章、第五章前半段的故事，特別著重於戲劇性的瞬間場面的景象。在「天上有門開了」的中央，「見有一個寶座安置在天上，又有一位坐在寶座上。看那坐著的，好像碧玉和紅寶石；又有虹圍著寶座，好像綠寶石。寶座的周圍又有二十四個座位，其上坐著二十四位長老，身穿白衣，頭上戴著金冠冕。……寶座周圍有四個活物，前後遍體都滿了眼睛。」，這四個活物是獅子、牛、人（天使）和象徵福音書記者的飛鷹。丟勒以這段《啟示錄》內容，描繪出幻想的、超現實的天上界景物，而畫面下方則是寫實的拔摩島自然風景，清新的感覺，呈現出丟勒的風景畫家的另一面貌。

第四幅——〈「啟示錄」四騎士〉，1498年作木版畫，丟勒

丟勒
「啟示錄」約翰殉教
1498 木版畫
39.2×28.3cm
德勒斯登國立美術館
（右頁上左圖）

丟勒
「啟示錄」約翰看見七個金燈台
1498 木版畫
39.5×28.4cm
德勒斯登國立美術館
（右頁上右圖）

丟勒
「啟示錄」約翰升天
1498 木版畫
39.5×28.4cm
德勒斯登國立美術館
（右頁下左圖）

丟勒
「啟示錄」開第五、六封印
1498 木版畫
39.4×28.3cm
德勒斯登國立美術館
（右頁下右圖）

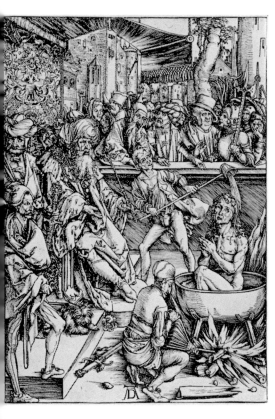

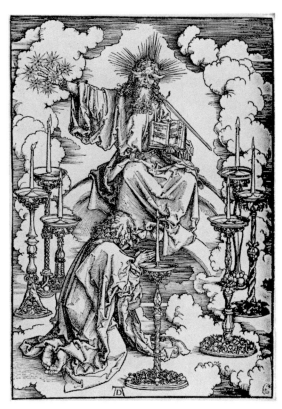

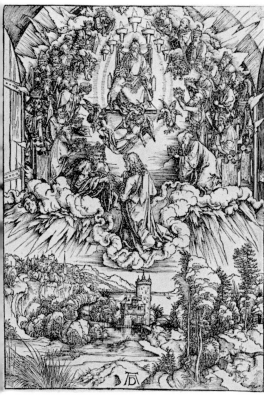

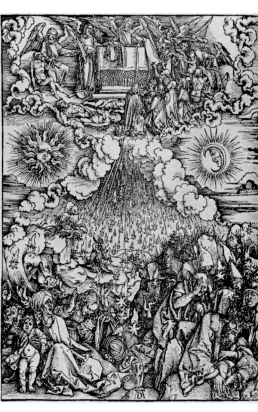

刻畫《啟示錄》第六章1-8節亦即開第一印至開第四印的場面。右起為騎著白馬、紅馬、黑馬的三騎士並騎疾驅，接續的第四位騎灰色馬的騎士，離得較遠。騎在白馬上的拿著弓並有冠冕，騎紅馬的有權柄又有一把大刀，可從地上奪去太平，騎黑馬的手拿天平，四活物中似乎有聲音說：「一錢銀子買一升麥子，一錢銀子買三升大麥；油和酒不可糟蹋。」另一匹灰色馬，「騎在馬上的，名字叫作死，陰府也隨著他⋯⋯可以用刀劍、饑荒、瘟疫、野獸，殺害地上四分之一的人。」陰府，亦即地獄是以畫面左下端開大口的怪獸頭部表示。在地獄之前的人們現出絕望之情。評論家認為丟勒是借此畫批判當時角落的僧侶階級。在丟勒以前，少有四騎士同時在一齊出現的場面，丟勒刻畫出緊迫的戲劇性效果。

　　第五幅──〈「啟示錄」開第五印、第六印〉，1498年作木版畫，刻畫《啟示錄》第六章7-17節的場面。「揭開第五印的時候，我看見在祭壇底下，有為神的道、並為作見證被殺之人的靈魂」。丟勒在描繪天上的平和光景，相對的下界展開的是天變地異的破壞之相。「揭開第六印的時候，我又看見地大震動，日頭變黑像毛布，滿月變紅像血，天上的星辰墜落於地，如同無花果樹被大風搖動，落下未熟的果子一樣。天就挪移，好像書卷被捲起來；山嶺海島都被挪移離開本位。地上的君王、臣宰、將軍、富戶、壯士，和一切為奴的、自主的，都藏在山洞和巖石穴裡⋯⋯」。丟勒巧妙地描繪了面對恐怖、絕望和悲痛的各種人各樣的反應，畫面右方可見到聖經中未言及的主教、教皇的姿態，與〈四騎士〉一作同樣地，丟勒明顯地在暗自攻擊當時腐敗的羅馬教廷。

　　第六幅──〈「啟示錄」印了神僕人的額〉，作於1498年木版畫，刻畫《啟示錄》第七章1-5節的場景。「我看見四位天使站在地的四角，執掌地上四方的風，叫風不吹在地上、海上，和樹上。我又看見另有一位天使，從日出之地上來，拿著永生神的印。他就向那得著權柄能傷害地和海的四位天使大聲喊著說：『地與海並樹木，你們不可傷害，等我們印了我們神眾僕

丟勒
「啟示錄」四騎士
1498　木版畫
39.4×28.1cm
德勒斯登國立美術館
(右頁圖)

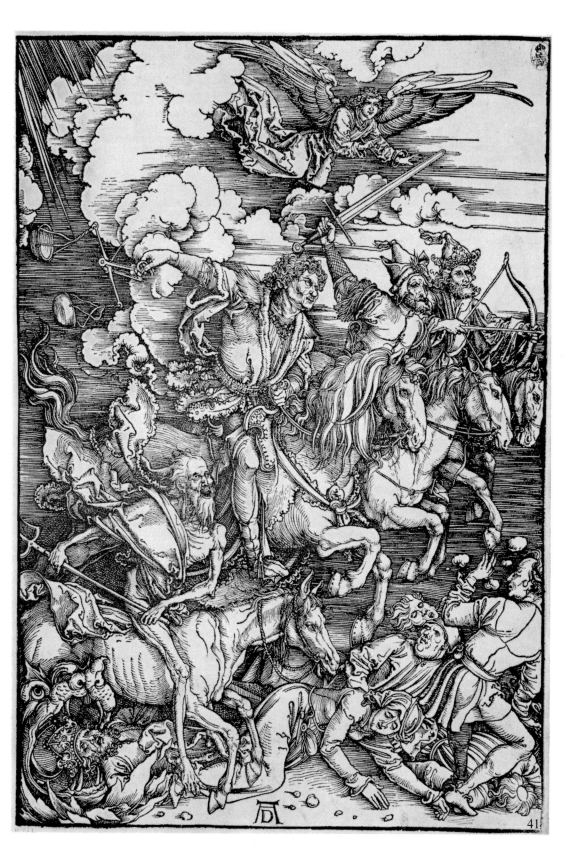

41

人的額。」我聽見以色列人各支派中受印的數目有十四萬四千。
……」丟勒描繪此畫雖然在神秘的恍惚感及不安的預感，與其他
《啟示錄》作品相比，較為缺乏戲劇性的要素，但是對於吹著狂
風的四位天使的描寫，特別是前方二位的表現，眾人額上印了十
字導入天使的行為，卻是丟勒的創意之筆。畫面上方左右所見的
四個頭部，為四方的風的擬人化。

　　第七幅——〈「啟示錄」天上的頌歌〉，1498年作的木版
畫。丟勒刻畫《啟示錄》第七章後半部分的內容，畫面中心表現
「見有許多的人，沒有人能數過來，是從各國、各族、各民、各
方來的，站在寶座和羔羊面前，身穿白衣，手拿棕樹枝，大聲
喊著說：『願救恩歸與坐在寶座上我們的神，也歸與羔羊！』
……」這段高聲合唱頌的場景。畫面上方羔羊的周圍的四個活物
象徵四位福音書記者。畫面下方向著長老的為約翰自己，在他所
著《啟示錄》導入拔摩島的場景，是丟勒的自由解釋，將約翰所
記的神秘的天上景象與現實的地上風景相互連接。此外，畫面中
間廣大群眾手持棕櫚葉的林立景象，具有強化頌歌的聲音之視覺
化效果。

　　第八幅——〈「啟示錄」揭開第七印〉，1498年作木版畫，
丟勒刻畫《啟示錄》第八章到第九章所記七位天使吹號造成的天
變地景的景象。但省略了部分情節，其中主要光景都有描述，包
括：「彷彿火燒著的大山扔在海中；海的三分之一變成血」、
「燒著的大星，好像火把，從天上落下來，落在江河的三分之一
和眾水的泉源上。……因水變苦，就死了許多人。」以及「第四
天使吹號，日頭的三分之一、月亮的三分之一、星晨的三分之一
都被擊打，以致日月星的三分之一黑暗了，又看見一個鷹飛在空
中，並聽見牠大聲說：『三位天使要吹那其餘的號。你們住在地
上的民，禍哉！禍哉！禍哉！』而在畫面中下方可見到這段報知
禍害的鷹，說出「ve veve (=wehe wehe wehe)的話，在這套連作
中，丟勒只有在此畫中刻上了啟示錄文句的文字。

　　第九幅——〈「啟示錄」第六天使吹號〉，1498年作木版
畫。丟勒刻畫《啟示錄》記述第六天使吹號「我就聽見有聲音從

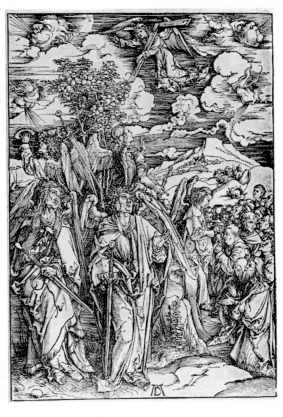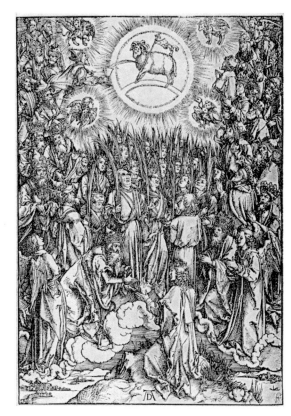

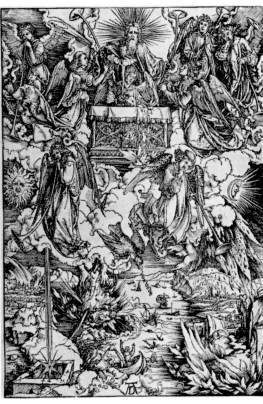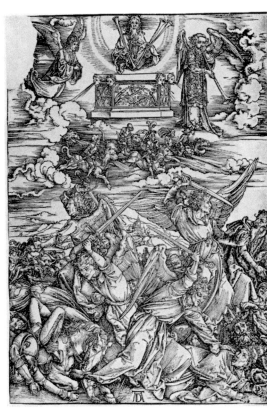

神面前金壇的四角出來，吩咐那吹號的第六位天使，說：『把那捆綁在伯拉大河的四個使者釋放了。』那四個使者就被釋放；他們原是預備好了，到某年某月某日時，要殺人的三分之一。馬軍有二萬萬；……馬的頭好像獅子頭，有火、有煙、有硫磺從馬的口中出來。口中所出來的火與煙並硫磺，這三樣災殺了人的三分之一。」此畫均描繪出這些內容的景象。

第十幅——〈「啟示錄」約翰吃小書卷〉，1498年作木版畫，丟勒刻畫《啟示錄》第十章的場景。「我先前從天上所聽見的那聲音又吩咐我說：『你去』，把那踏海踏地之天使手中展開的小書卷取過來。』我就走到天使那裡，對他說：『請你把小書卷給我。』他對我說『你拿著吃盡了，便叫你肚子發苦，然而在你口中要甜如蜜。』我從天使手中把小書卷接過來，吃盡了，在我口中果然甜如蜜，吃了以後，肚子覺得發苦了。」此畫中的天使，右腳踏海上，左腳踏地上，右手指示天上的神座，左手拿著書卷，這些都忠實呈現聖經中的敘述。海面上的天與海豚則為聖經中的未提到的動物，天使的頭部畫成太陽的意象，是與阿波羅神話有關，反映當時復興古代精神。

第十一幅——〈「啟示錄」太陽女與七頭龍〉，1498年作木版畫。丟勒刻畫《啟示錄》第12章1-5節部分。「天上現大異象來；有一個婦人身披日頭，腳踏月亮，頭戴十二星的冠冕。……天上又現出異象來；有一條大紅龍，七頭十角；七頭上戴著七個冠冕。牠的尾巴拖拉著天上星辰的三分之一，摔在地上。」

畫面描繪七頭龍對著生了男孩子的太陽女，上方的天使守獲著男孩。

第十二幅——〈「啟示錄」大天使米迦勒與龍爭戰〉，1498年作木版畫。丟勒的〈啟示錄〉連作中，以這幅作品與〈四騎士〉最著名。「在天上就有了爭戰。米迦勒同他的使者與龍爭戰，龍也同牠的使者去爭戰」（第12章7節）聖經啟示錄中簡潔的記述，丟勒以充滿戲劇性的場面表現出來。丟勒注重於刻畫大天使米迦勒的英雄形象，天使與龍之間的錯綜線條韻律，丟勒發展出後期哥德式的造型感覺。天上的苛烈鬥爭與地上的平和寧靜風

(圖見49頁)

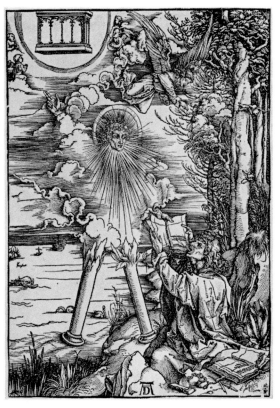

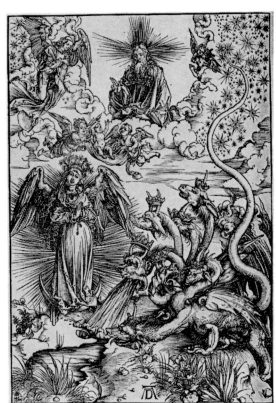

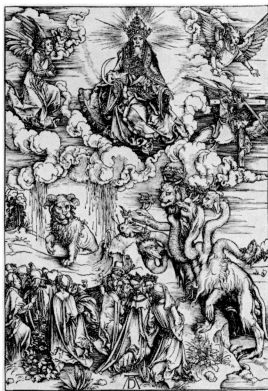

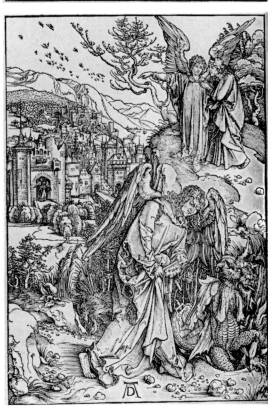

景相對比，這是聖經中未有的記述，完全是丟勒對二元空間構成的創意表現。

第十三幅——〈「啟示錄」巴比倫的淫婦〉，1498年作木版畫，丟勒刻畫《啟示錄》第17章1-11節的內容，「天使帶我到曠野去，我就看見一個女人騎在朱紅色的獸上；那獸有七頭十角，遍體有褻瀆的名號。那女人穿著紫色和朱紅色的衣服，用金子、寶石、珍珠為妝飾；手拿金杯，杯中盛滿了可憎之物，就是她淫亂的污穢。在她額上有名寫著說：『奧秘哉！大巴比倫，作世上的淫婦和一切可憎之物的母。』」畫中描繪騎在七頭十角獸上的淫婦，面對著一群眾人，畫面右後方為被毀滅的巴比倫都市，傳說畫面左下方站立的一群人之中，有一位雙手插腰的人就是丟勒的自畫像。

第十四幅——〈「啟示錄」七頭獸與有兩角如同羊羔的獸〉，1498年作木版畫，丟勒刻畫《啟示錄》第13章至第14章的場景。「我又看見一個獸從海中上來，有十角七頭，在十角上戴著十個冠冕……形狀像豹，腳像熊的腳，口像獅子的口。……有一個似乎受了死傷，那死傷卻醫好了。全地的人都稀奇跟從那獸」，畫面左方可見到長著小羊角的獸能「叫火從天降在地上」。在上方中央畫有拿著鐮刀，頭戴金冠冕的人，「又有一位天使從殿中出來，向那坐在雲上的大聲喊著說：『伸出你的鐮刀來收割；因為收割的時候已經到了，地上的莊稼已經熟透了。』」此畫意含天使們預告巴比倫的滅亡。

第十五幅——〈「啟示錄」被關在地底的惡魔〉，1498年作木版畫，丟勒刻畫《啟示錄》的大團圓的光景，撒旦敗北（與米迦勒爭戰的龍），聖都耶路撒冷景色象徵基督教的勝利。畫面前右方描繪被關在地底1000年的撒旦，「一位天使從天降下，手裡拿著無底坑的鑰匙和一條大鍊子。他捉住那龍，就是古蛇，又叫魔鬼，也叫撒旦，把牠捆綁一千年，扔在無底坑裡」。中景山丘上可見到由天使引導約翰眺望遠方的聖都「我又看見聖城新耶路撒冷由神那裡從天而降」的景色。描繪耶路撒冷「城牆有十二根基，根基上有羔羊十二使徒的名字」，「城中有神的榮耀；城的

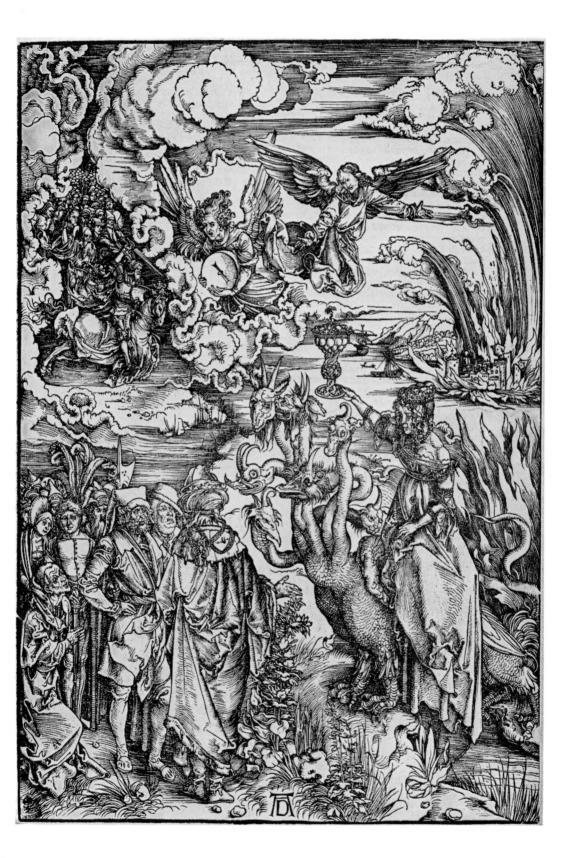

光輝如同極貴的寶石，好像碧玉，明如水晶。……城內的街道是
精金，好像明透的玻璃。」如此瑰麗的城似乎是德國中世紀典型
的都市想像。

〈啟示錄〉的時代背景與隱喻表現

　　丟勒創作的〈啟示錄〉木版畫連作，含有隱喻宗教改革前夕
的德國混亂的、黑暗的現實社會，並表達了作為年輕藝術家的憤
慨。《啟示錄》的原文著於西元一世紀的後半期，當時羅馬帝國
為暴君尼祿統治，文中聖約翰受到世界末日的啟示，運用曲折隱
晦的含義，影射了對羅馬暴政的一種控訴。

　　丟勒在這組連作中的〈「啟示錄」四騎士〉象徵著疫病、戰
爭、飢餓和死亡的騎士，所向披靡，一個皇帝被踐踏在死亡所騎
的馬蹄之下，頭顱將被地獄中的怪物吞沒，充滿混亂、恐懼的各
階層的人也都將受到懲罰。在〈「啟示錄」大天使米迦勒與龍爭
戰〉一畫中，表現了善與惡之間的鬥爭，鮮明而完美的呈現光明
必戰勝黑暗，人的力量必將戰勝一切的堅強信念，他採用象徵手
法表現。美術史家們都讚譽丟勒這組〈啟示錄〉連作，無論在技
法和創作思想上，都獲得傑出成就的版畫作品，認為是標誌德國
中世紀古美術的終結和新藝術時代來臨的紀念碑。

　　〈啟示錄〉的題材，很符合15世紀末德國思想先進人物的情
緒。德國的人文主義者反對暴力，要求各階層平等，丟勒把啟示
錄中的故事搬到現實中來，雖然全部人物穿著那個時代的服裝，
拿著那個時代的武器，對於丟勒同時代的人們來說，似乎活現了
他們的憂患和希望，因而獲得新的社會意義。丟勒不僅在德國出
名，而且名聲遠播國外，他並且和紐倫堡的人文主義團體保持密
切關係，包括語言學家列弗馬奇‧菲力普‧梅蘭希頓、人文主義
學者維里巴爾德‧皮克海麥、製圖家約翰‧魏爾納等人都是他的
朋友。

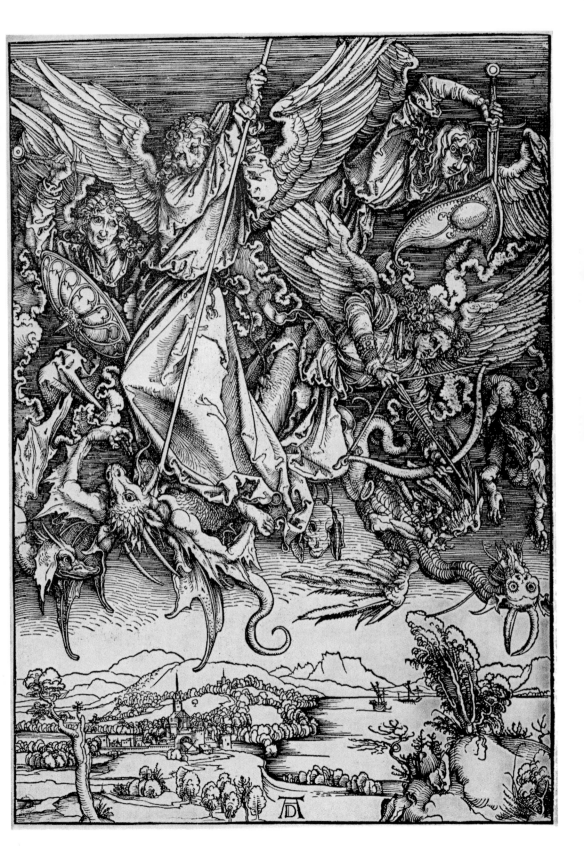

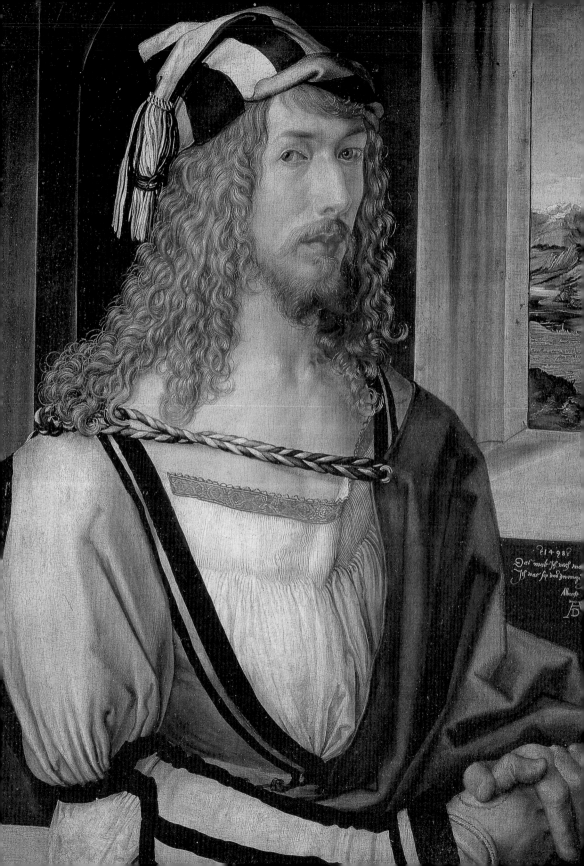

丟勒的〈自畫像〉

　　丟勒創作〈啟示錄〉是他的「疾風怒濤」的天才性爆發的作品。這套連作版畫的成功，使其一躍而為德國藝壇的新星，他那種充滿自信與春風得意的神情，充分反映在他1498年27歲時所畫的〈自畫像〉（現藏馬德里普拉多美術館）。丟勒從正面的角度描畫自己肖像，肅穆的表情加上披散的長髮，讓人想起基督的造像，同時彷彿像詩人但丁的造型。畫中的自畫像人物穿著白色服裝，並有黑色裝飾物，花紋條飾帽子和白色手套搭配服裝色彩，綠褐色披肩橫披在肩上，符合那個時代的流行捲曲長髮勻稱地垂在肩頭。丟勒的臉上還蓄著白鬍顯出一種成熟的莊重感，背景窗外描繪因斯布魯克附近山川的夏日風景，強化了色階的空間感。畫像中丟勒敏感的手指，抱著自己的心田，似乎在重複宗教改革者馬丁·路德的一句名言：「我堅守立場，我只能這樣做。」顯然這不是一個墨守成規的匠人形象，而是一個創造者和思想家的形象，在丟勒身上，宗教的觀念是和他做為一位正直的人，一個熱愛祖國和關心人民命運的人互相結合的。

　　關於丟勒的這幅1498年的〈自畫像〉，還流傳一個有趣的傳說：因為畫中丟勒的頭髮畫得捲曲而精細，好像是用特製的筆畫成的。傳說丟勒到義大利見到威尼斯名畫家貝里尼時，貝里尼迫不及待提出，請丟勒能贈送他一支畫筆，丟勒不知道他說的是什麼筆，貝里尼即說：「就是你畫頭髮時所用的那種畫筆。」丟勒隨手拿起一枝普通的油畫筆，一筆畫下去便出現一縷柔軟纖細波浪式的秀髮，使得貝里尼大為驚嘆。

　　在這幅〈自畫像〉完成的兩年後──1500年，丟勒又畫了一幅更理想化的自畫像〈穿皮外套的自畫像〉，現在收藏在慕尼黑國立古美術館。在他的多幅自畫像中，此幅是完全正面向，為上半身像，29歲的丟勒明顯地把自己畫成近似基督形象。捲曲長髮垂肩使顏面呈現正三角，畫面顯出莊重的氣氛，在色彩方面，比兩年前明亮華麗色調的自畫像，變得沉著穩重的褐暗調子。透過

（圖見52頁）

丟勒
自畫像
1498　油彩畫布
52×41cm
馬德里普拉多美術館

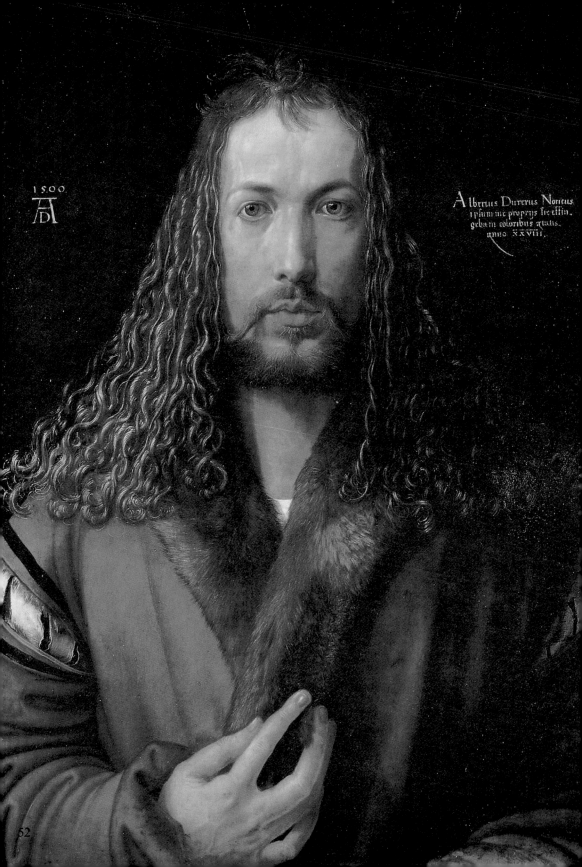

1.500

Albertus Durerus Noricus
ipsum me proprijs sic effin
gebam coloribus ætatis
anno XXVIII.

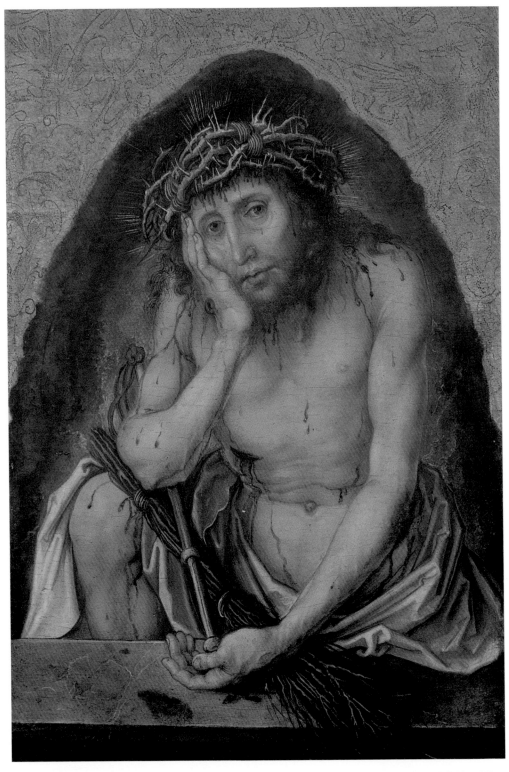

丟勒　**耶穌陷入憂傷**　約1493 / 94　綜合媒材、樅木　30.1×18.8cm　卡爾斯魯斯市立美術(右頁圖)
丟勒　**穿皮外套的自畫像**　1500　綜合媒材、椴木　67×49cm　慕尼黑國立古美術館(左頁圖)　53

這兩幅自畫像，可以看出丟勒對義大利藝術和藝術科學理論的重視，特別是對人物面部比例和五官結構的精心鑽研，作品中也具有頗深的神秘主義和寓意。

在此一時期前後，丟勒常喜歡把他自己的形象，描繪在他所作的人數眾多而繁複的宗教題材繪畫中。例如：〈哀悼耶穌之死（為阿爾布里希特·葛林姆而作）〉（1500-1503）站在最上方者即為丟勒自己形象。在他的〈薔薇冠節〉、〈東方三博士禮拜〉等大幅宗教畫作品，丟勒也以旁觀者或助手的形象出現在畫面上。

丟勒
東方三博士禮拜
1504　油彩木板
100×114cm
翡冷翠烏菲茲美術館
（下圖，圖中後方蓄長鬚者即為丟勒本人）

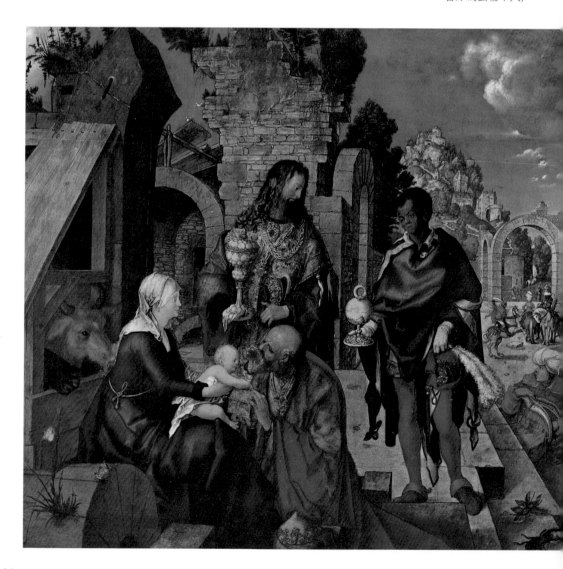

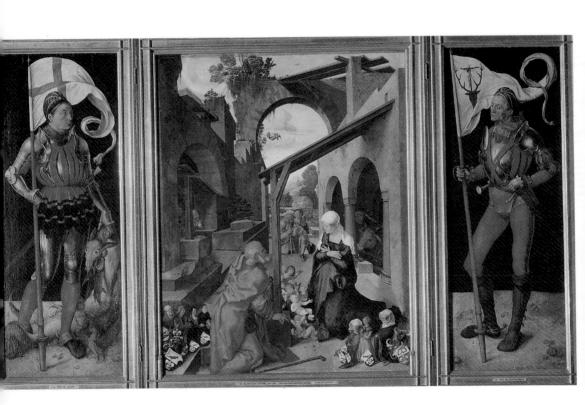

丟勒 **鮑嘉納祭壇** 1498 綜合媒材、椴木 157×248cm 慕尼黑國立古美術館

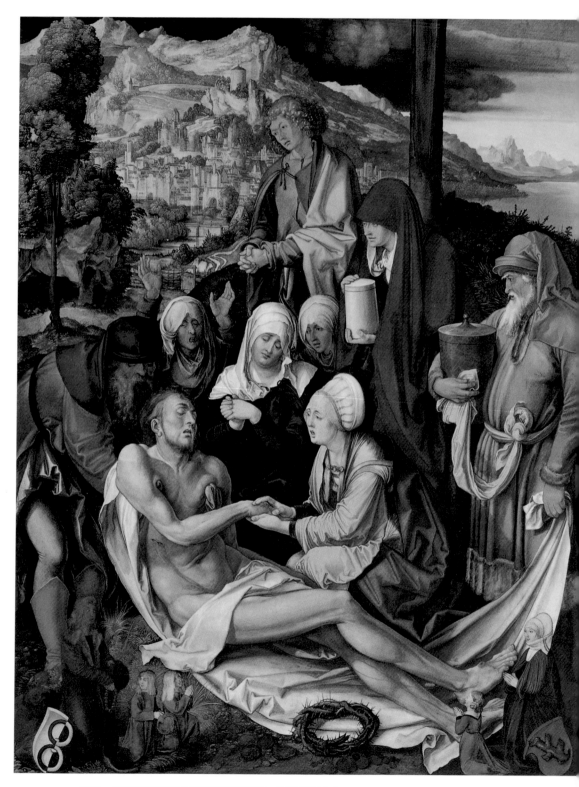

丢勒
**哀悼耶穌之死（為阿爾布里希特
·葛林姆而作）**（局部─丢勒自己
的畫像）
1500-03 綜合媒材、軟質木材
151×121cm
慕尼黑國立古美術館

丢勒
青年與行刑者
約1493年 筆墨 25.4×16.5cm
倫敦大英博物館

丢勒
女黑人卡薩琳娜
1521 銀筆畫 20×14cm
翡冷翠烏菲茲美術館

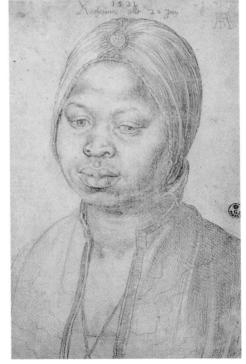

58　　丟勒　**東方三博士禮拜**（局部）　1504　油彩木板　100×114cm　翡冷翠烏菲茲美術館

丟勒　**基督降臨**　1504　油彩木板　155×126cm　慕尼黑國立古美術館

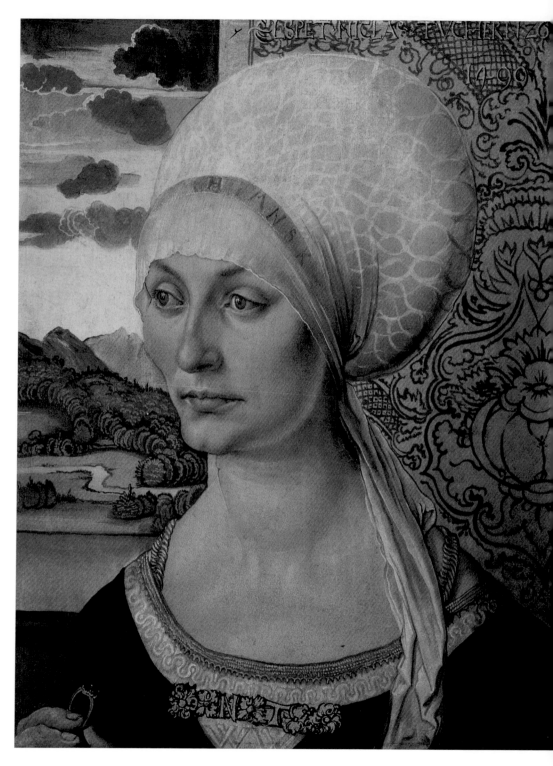

丟勒　**伊莉莎白・塔克像**　1499　綜合媒材、畫板　29×23.3cm　卡塞爾古典大師美術館

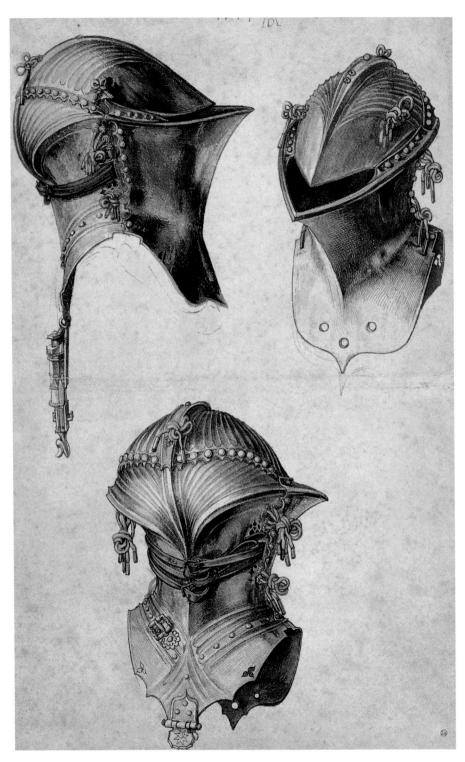

丟勒　**德國馬上槍術競技比賽用-頭盔**　約1498　筆、褐墨、水彩　42×26.5㎝　巴黎羅浮宮

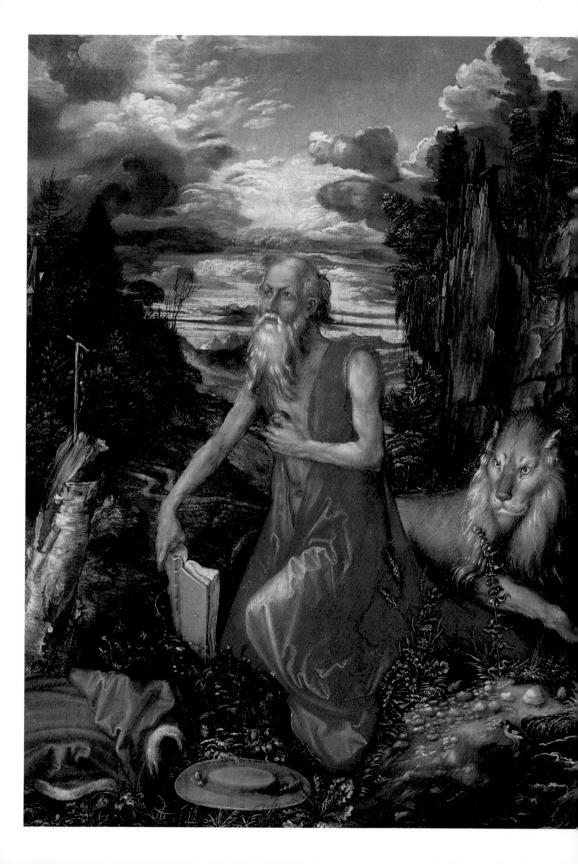

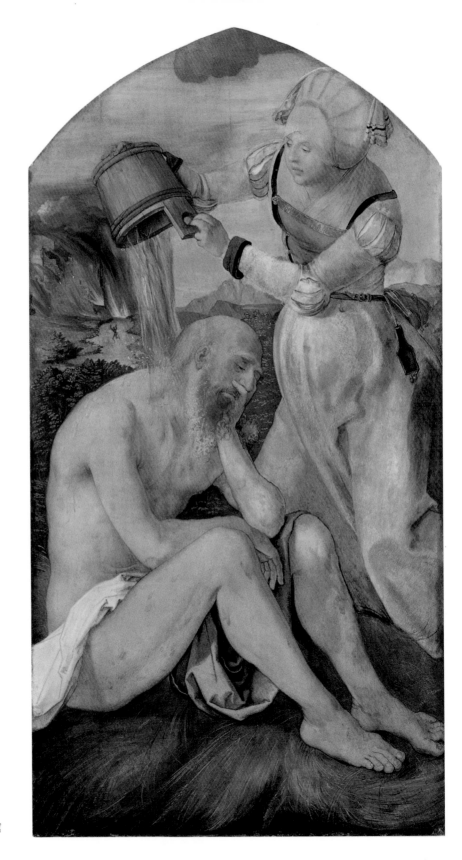

丢勒
悔改的聖傑羅姆
1498　油彩梨木板
23.1×17.4cm
劍橋菲茲威美術館
(左頁圖)

丢勒
約伯與妻子
約1503-1505
綜合媒材、椴木
96×51cm
法蘭克福市立美術館

以基督受難為主題的宗教繪畫

丟勒於創作〈啟示錄〉之後，又創作〈大受難〉（1500年）、〈聖母的生涯〉（1501年）木版畫，〈大受難〉為12幅連作，包括「最後的晚餐」、「背負十字架的基督」、「哀悼基督之死」、「基督復活」等，作於1496-1511年，是丟勒作為1512年的《繪畫教程》所作木版畫插圖。丟勒在此著錄中記載：「繪畫藝術為宗教服務，以便反映基督的苦難和其它高尚的主題。而這是為了使人在逝去之後，他的面貌能久存於世。」

丟勒的藝術可劃分兩大部分，以基督受難為主題的宗教畫與肖像。宗教主題作品以版畫居多，不少是連作形式，1495年時的〈亞伯提納的受難〉開始，創作了木版畫〈小受難〉、〈大受難〉以及銅版連作〈受難〉等。「基督受難」的主題，一直為15

丟勒
大受難　最後的晚餐
1510　木版畫
39.5×28.4cm
德勒斯登國立美術館
（左下圖）

丟勒
大受難　揹負十字架的基督
1497-1498　木版畫
38.9×28.2cm
德勒斯登國立美術館
（右下圖）

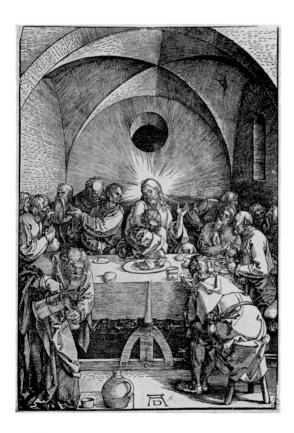

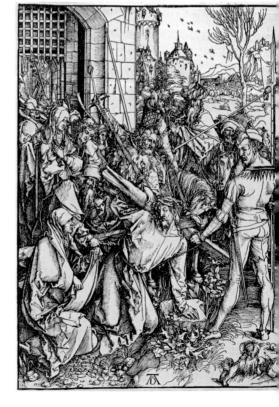

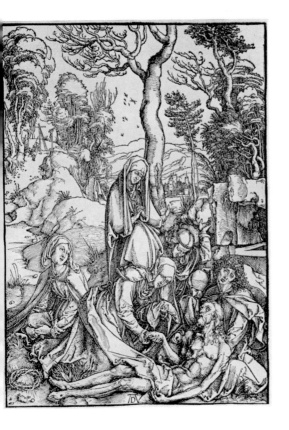

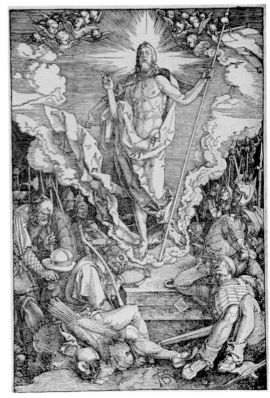

丟勒
大受難　基督之死的哀歎
1498-1499　木版畫
38.7×27.5cm
德勒斯登國立美術館
(左上圖)

丟勒
大受難　基督復活
1510　木版畫
39.1×27.7cm
德勒斯登國立美術館
(右上圖)

世紀後半期德國美術家愛好描繪的主題，當然以傳統畫法居多，丟勒卻超越此一傳統，創造了獨自的風格。〈大受難〉製作的經過，從創作到出版長達十五年的歲月，拉丁語版本由「本尼狄克派」教徒雪利德尼斯翻譯出版。其中多幅頗有創意，例如〈最後的晚餐〉打破一般橫長的的畫面，改以縱長的形式的巧妙安排晚餐的構圖。〈基督復活〉一作筆法細膩，整體造型精神調和而明快。

〈馬利亞的生涯〉木版畫連作

　　丟勒在1500年左右，藝術創作已進入成熟期，繼〈大受難〉之後，他在1500年至1511年的10年間，連續三次創作〈馬利亞的生涯〉木版畫連作，從〈「馬利亞的生涯」三日月上的聖母子〉

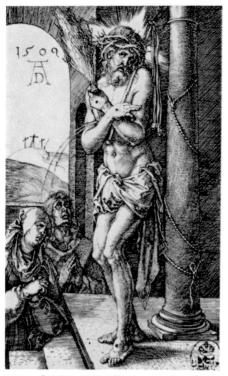

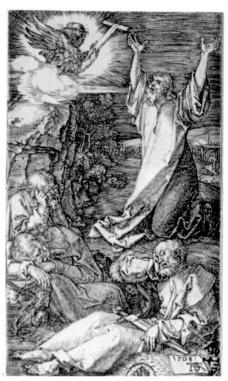

丟勒　「受難」基督受難　1509　銅版畫
11.6×7.5cm　德勒斯登國立美術館　銅版畫
連作，共十六幅。

丟勒　「受難」橄欖園的基督　1508　銅版畫
11.5×7.1cm　德勒斯登國立美術館

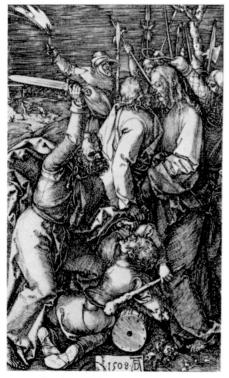

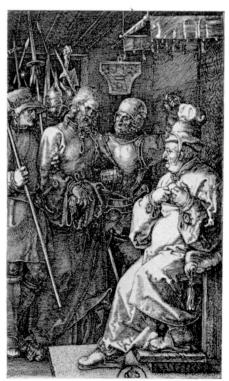

丟勒　「受難」被捕縛的基督　1508　銅版畫
11.8×7.5cm　德勒斯登國立美術館

丟勒　「受難」大祭司前的基督　1512
銅版畫　11.7×7.4cm　德勒斯登國立美術館

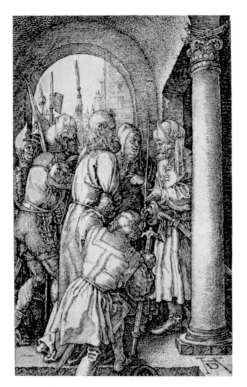

丟勒 「受難」彼拉多面前的基督 1512
銅版畫 11.8×7.5cm 德勒斯登國立美術館

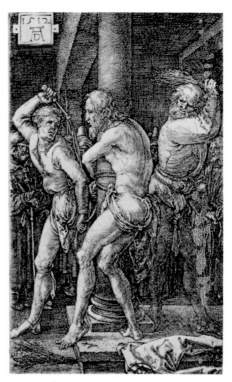

丟勒 「受難」鞭打基督 1512 銅版畫
11.8×7.4cm 德勒斯登國立美術館

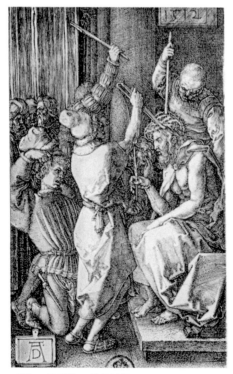

丟勒 「受難」荊冠基督 1512 銅版畫
11.8×7.4cm 德勒斯登國立美術館

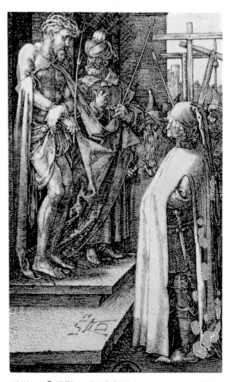

丟勒 「受難」見到這個人 1512 銅版畫
11.7×7.5cm 德勒斯登國立美術館

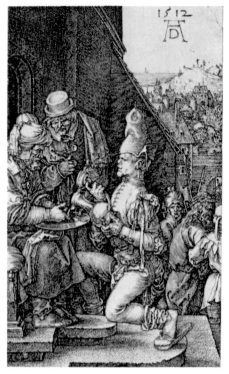

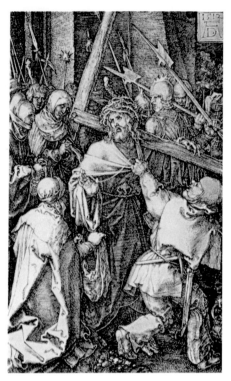

丟勒 「受難」彼拉多洗手 1512 銅版畫
11.7×7.5cm 德勒斯登國立美術館

丟勒 「受難」背負十字架的基督 1512
銅版畫 11.7×7.4cm 德勒斯登國立美術館

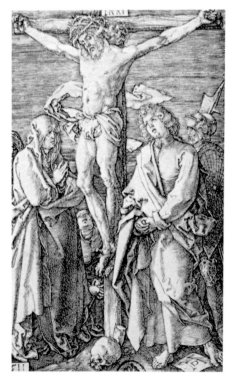

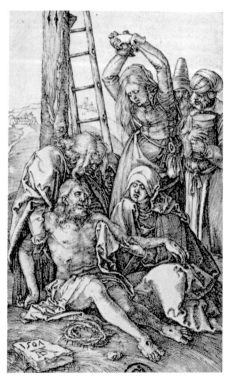

丟勒 「受難」十字架的基督 1511 銅版畫
11.8×7.4cm 德勒斯登國立美術館

丟勒 「受難」哀悼基督之死 1507 銅版畫
11.5×7.1cm 德勒斯登國立美術館

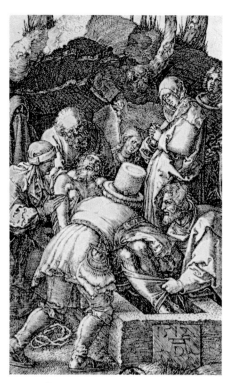

丟勒 「受難」埋葬 1512 銅版畫
11.7×7.4cm 德勒斯登國立美術館

丟勒 「受難」古聖所降下 1512 銅版畫
11.7×7.5cm 德勒斯登國立美術館

丟勒 「受難」復活 1512 銅版畫
11.9×7.5cm 德勒斯登國立美術館

丟勒 「受難」彼德與約翰治癒癩病患者
1513 銅版畫 11.8×7.4cm
德勒斯登國立美術館

69

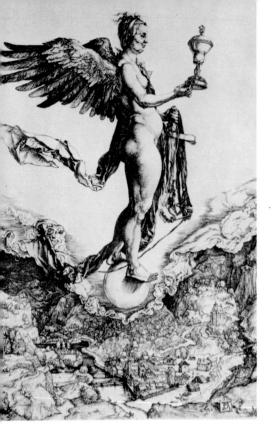

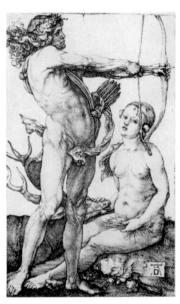

丟勒　**大命運神（Nemesis）**
1501-1503　銅版畫　33.3×22.9cm
德勒斯登國立美術館銅版畫館(左圖)

丟勒　**阿波羅與黛安娜**
1502-1503　銅版畫　11.6×7.3cm　德勒斯登國立美術館

到〈「馬利亞的生涯」禮拜天國的馬利亞〉共二十幅，等於是一組馬利亞傳的連作，風格與〈啟示錄〉迥異，顯示丟勒在追求藝術理想美的創新表現，在另一方面仍然忠實於德國的藝術傳統，以真情實感賦予宗教性的內容而成為作品的精神內涵。他融合了義大利威尼斯的新感覺在宗教故事的畫面中，運用交錯躍動的線條表現出來。十五世紀的德國盛行民眾藝術的版畫，丟勒的版畫作品普及浸透在民眾的心中。在木版畫之外，他也作銅版畫，主要集中裸體描寫，注重人體比例的研究，對象描寫非常精緻，作品充滿熱情。

丟勒在這個時期的作品，還有肖像畫〈薩克森選候智者弗德烈像〉（1496年）。弗德烈三世到紐倫堡停留四天請丟勒畫像，這是丟勒得到貴族最早的支助和庇護，後來他至少為弗德烈畫了七幅以上的肖像畫。

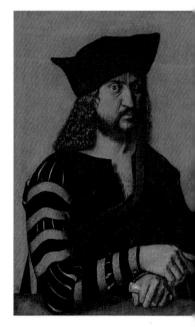

丟勒
薩克森選候智者弗德烈像
1496　蛋彩、畫布　76×57cm
柏林國立博物館

丢勒 「馬利亞的生涯」三日月上的聖母子
1510 木版畫 20.1×19.5cm
德勒斯登國立美術館銅版畫館

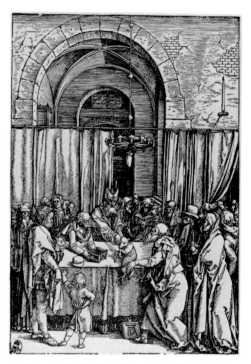

丢勒 「馬利亞的生涯」祭司長拒絕約瑟
1504 木版畫 29.1×21cm
德勒斯登國立美術館

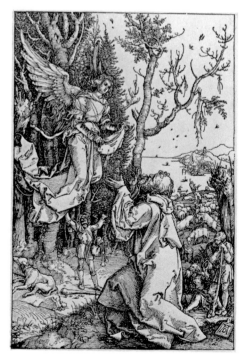

丢勒 「馬利亞的生涯」天使顯現在約翰前
1504 木版畫 29.8×21cm
德勒斯登國立美術館

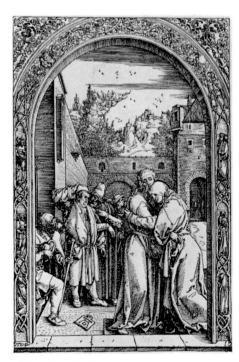

丢勒 「馬利亞的生涯」金門相見 1504
木版畫 29.3×20.7cm 德勒斯登國立美術館

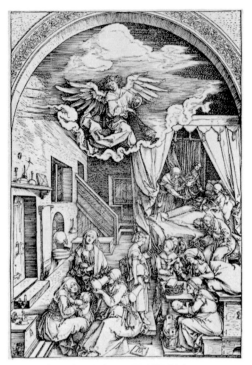

丟勒 「馬利亞的生涯」馬利亞誕生 1504
木版畫 29.7×21cm 德勒斯登國立美術館

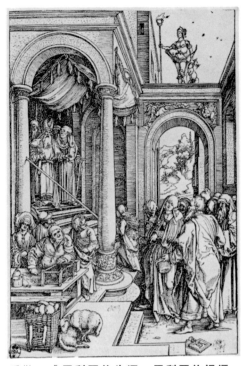

丟勒 「馬利亞的生涯」馬利亞的祝福
1504-1505 木版畫 29.6×21cm
德勒斯登國立美術館

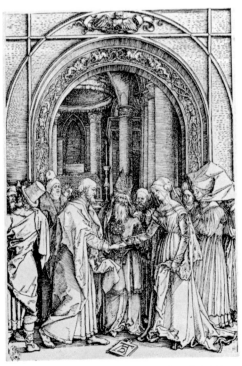

丟勒 「馬利亞的生涯」馬利亞的婚約
1504-1505 木版畫 29.3×20.8cm

德勒斯登國立美術館

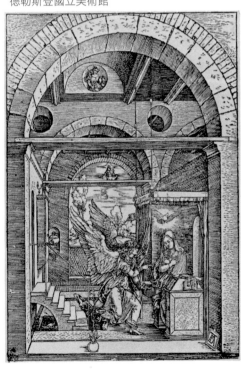

丟勒 「馬利亞的生涯」告知受胎 1504
木版畫 29.8×21.1cm 德勒斯登國立美術館

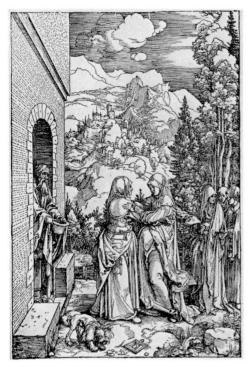

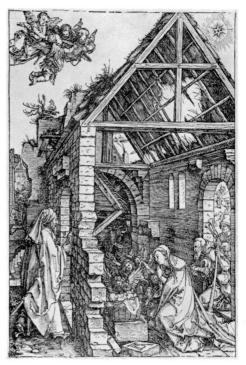

丢勒 「馬利亞的生涯」訪問 1504 木版畫
30×21.1cm 德勒斯登國立美術館

丢勒 「馬利亞的生涯」基督降生 1504
木版畫 30×21.1cm 德勒斯登國立美術館

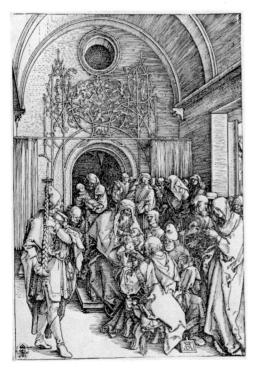

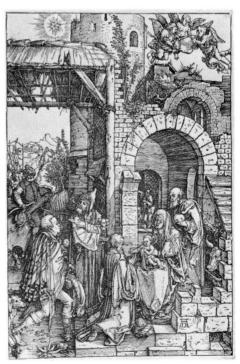

丢勒 「馬利亞的生涯」基督割禮 1504
木版畫 29.6×20cm 德勒斯登國立美術館

丢勒 「馬利亞的生涯」東方三博士的禮拜
1504 木版畫 29.6×20.9cm
德勒斯登國立美術館

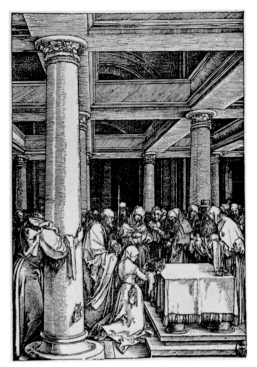

丟勒 「馬利亞的生涯」奉獻 1504-1505
木版畫 29.3×20.9cm 德勒斯登國立美術館

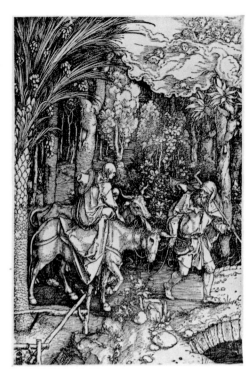

丟勒 「馬利亞的生涯」逃避埃及 1504
木版畫 29.8×21cm 德勒斯登國立美術館

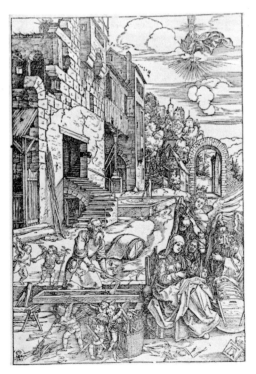

丟勒 「馬利亞的生涯」逃避埃及途上的休息
1504 木版畫 29.5×21cm
德勒斯登國立美術館

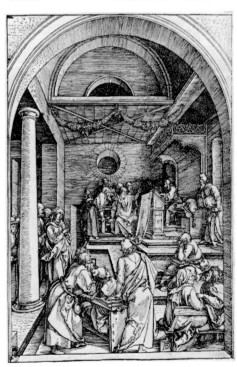

丟勒 「馬利亞的生涯」12歲基督在神殿中
1504 木版畫 30×20.8cm
德勒斯登國立美術館

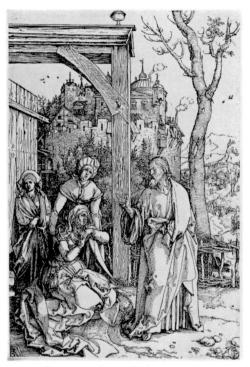

丟勒 「馬利亞的生涯」告別聖母的基督
1507-1508 木版畫 29.6×20.8cm
德勒斯登國立美術館

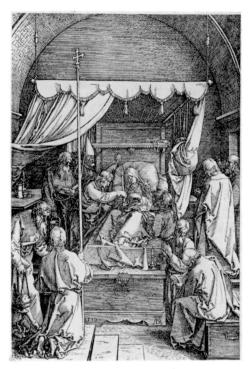

丟勒 「馬利亞的生涯」馬利亞之死 1510
木版畫 29.3×20.6cm 德勒斯登國立美術館

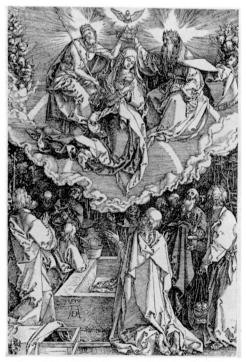

丟勒 「馬利亞的生涯」馬利亞升天與戴冠
1510 木版畫 29×20.7cm
德勒斯登國立美術館

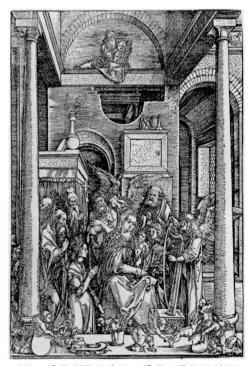

丟勒 「馬利亞的生涯」禮拜天國的馬利亞
1504 木版畫 29.7×21.2cm
德勒斯登國立美術館

丢勒　**馬利亞的七苦**　約1496-98　綜合媒材、軟質木材　約190×135cm
德勒斯登國立美術館

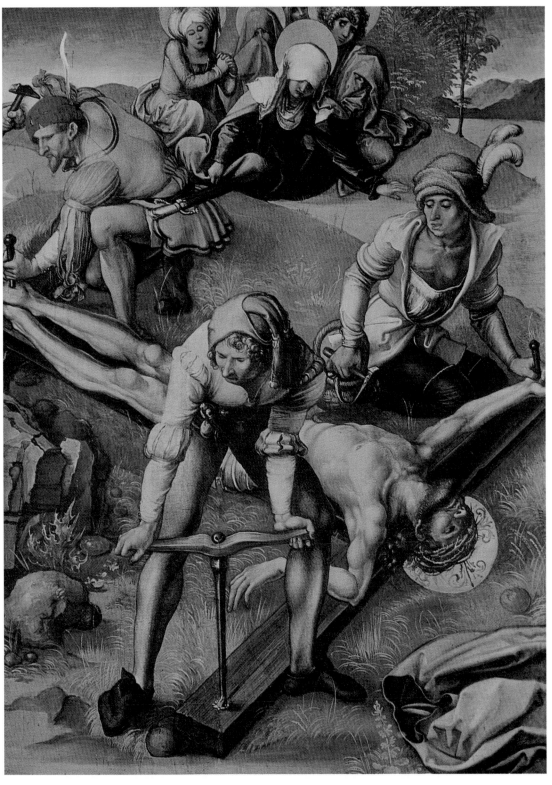

丢勒 「馬利亞的七苦」基督被釘在十字架上　1495　油彩木板　62×46.5cm　德勒斯登國立美術館　77

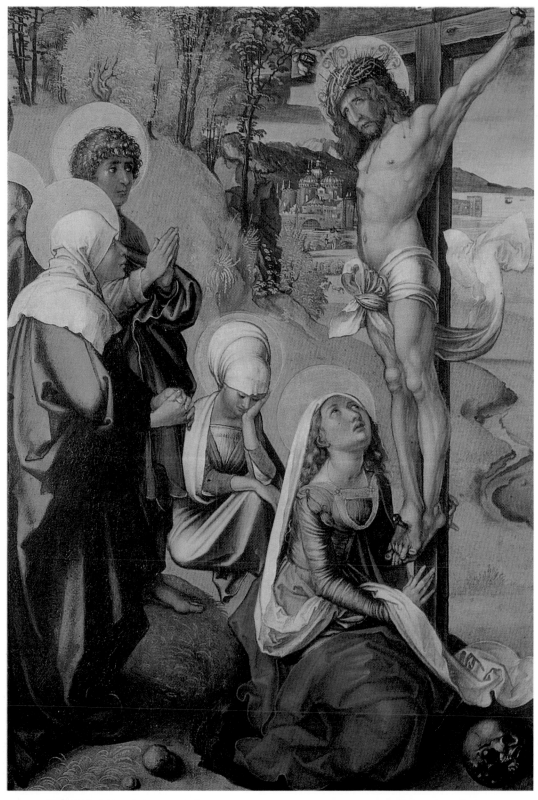

丟勒　「馬利亞的七苦」十字架上的基督　1495　油彩木板　63.5×45.5cm　德勒斯登國立美術館

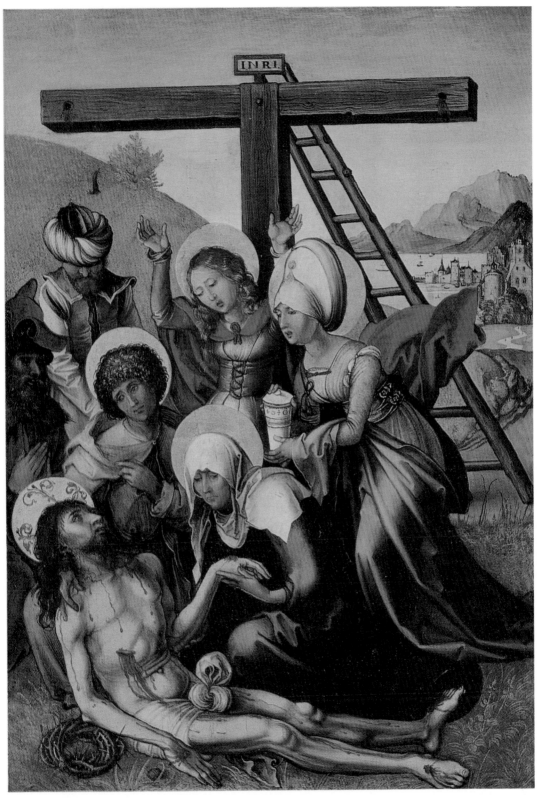

丟勒 「馬利亞的七苦」基督之死的哀歎 1495 油彩木板 63×46cm 德勒斯登國立美術館

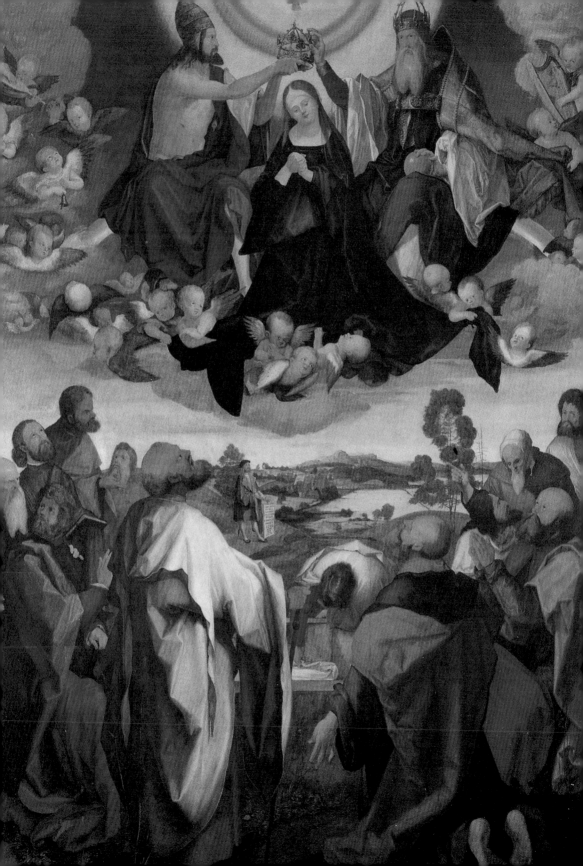

第二次義大利之旅畫藝受尊崇

丟勒
海勒祭壇
1509 綜合媒材、畫板
約190×260cm
法蘭克福歷史博物館
重建作,中央繪畫由約
布斯特·哈利特(Jobst
Harrich)仿製重繪(約
1614)(左頁圖)

丟勒
翻頭鴿之翅
約1500／1512 水彩
、膠彩、羊皮紙
19.6×20cm
維也納阿爾貝蒂納版畫
素描收藏館

丟勒第二次赴義大利之行,是1505年正當他35歲創作的盛年,而當時也正是紐倫堡鼠疫流行的時候。他主要旅居威尼斯,住了兩年,同時也到其他城市旅行,會見了拉斐爾,把一幅以粉彩畫在細布上的自畫像送給拉斐爾,拉斐爾也把自己的素描回贈丟勒。丟勒在威尼斯的兩年時間,會見了當時美術界重要名人,威尼斯畫壇長老畫家喬凡尼·貝里尼對他稱讚有加,丟勒體會到義大利壁畫的大構圖作畫方法,最重要的則是完成了數幅傑作,

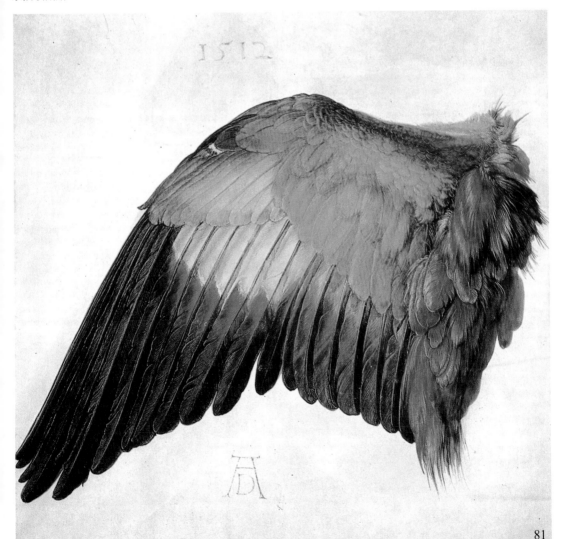

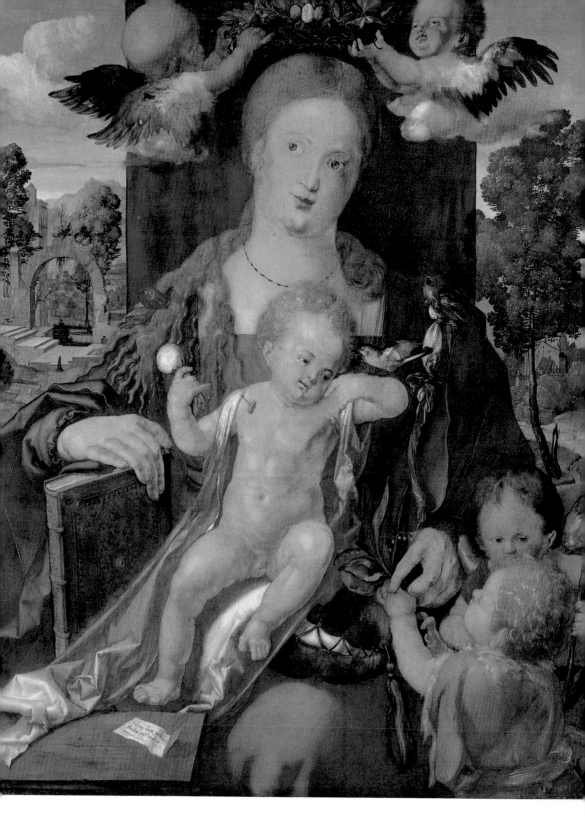

丟勒　**聖母與金翅雀**　1506　綜合媒材、畫板　91×76㎝　柏林國立美術館

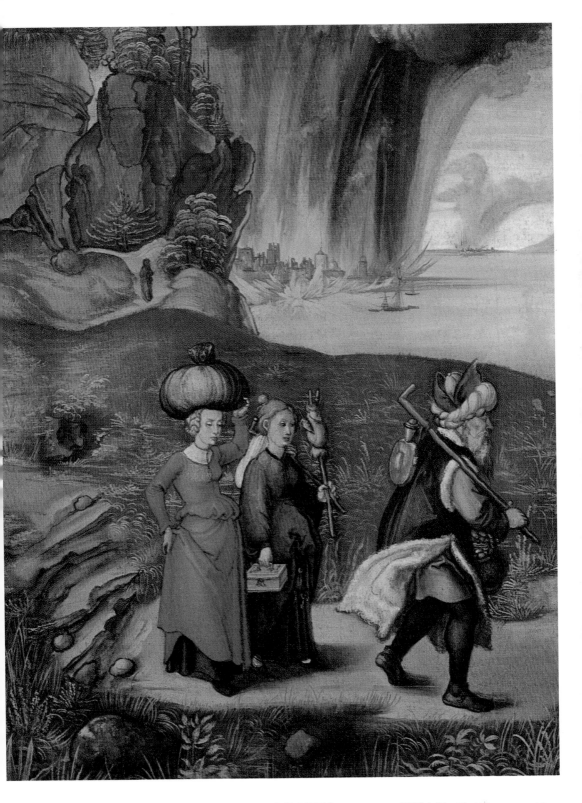

丟勒　**羅得和他的兩個女兒（《聖經・創世紀》十九章故事場景）**　1498-97　油彩木板　50×39cm　83
華盛頓國立美術館

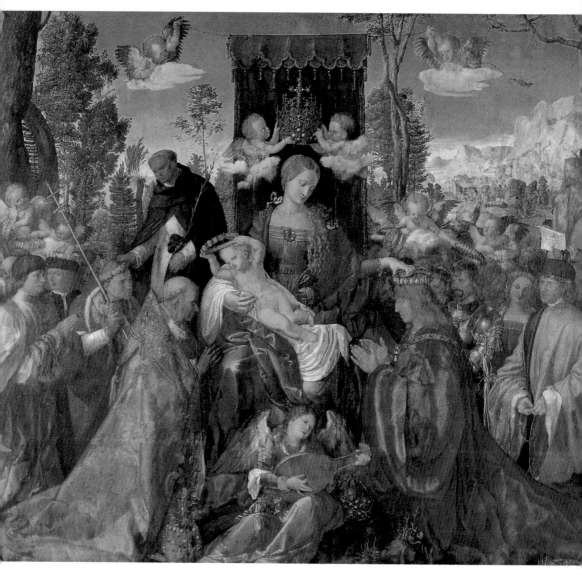

丟勒　**薔薇冠節**　1506　油彩木板　162×195cm　布拉格國立美術館

其中最出名的作品是今日收藏在布拉格國立美術館的〈薔薇冠節〉（Rosenkranzfest）又譯「念珠節」，這幅畫是丟勒全部作品中場景最大規模的傑作。

〈薔薇冠節〉──丟勒生涯中的油彩傑作

　　薔薇冠節日，為聖多米尼科（St. Dominicus 1170-1221）創始，在15世紀末的德國是非常重要的宗教儀式。丟勒的這幅祭壇畫為居留威尼斯的德國商人威里巴特・皮克海瑪所定購，為德國人主持的教會聖巴特羅梅奧而製作。丟勒從1506年2月7日著手作畫，同年8月18日至9月8日之間完成。畫中題有拉丁語文字「德國人阿爾布里希特・丟勒1506年5月作」（寫在右方中上樹旁站立的丟勒本人身前紙上），實際最後完成日為1506年9月8日，兩者有五個月之差，其實這是因為丟勒作畫準備期間較長，而且他先畫很多素描草圖，以求周全。丟勒到威尼斯時一度被人批評為只擅長作黑白的版畫，而不會使用色彩，當他畫出〈薔薇冠節〉一畫時，色彩的精美受到眾口一辭的贊譽，因而改變了一些人對他的評價。丟勒在寫給朋友的信裡自信的提到：「我畫出這幅色彩華麗的作品，它使我博得很多的贊揚……我迫使所有那些說我版畫好，而在油畫上卻不會使用色彩的畫家啞口無言了。現在，大家都說從未看過比這幅畫更美的色彩了」。（1506年9月8日）。

　　丟勒信中稱這幅祭壇畫是「德國人（教會）的畫」，畫面的構圖以聖母為中心，一對天使拿著寶冠飛在聖母的頭上方，正前方有一位奏樂的天使，跪在聖母前的是羅馬教皇尤利二世（左側）和神聖羅馬帝國皇帝馬克西米連一世（右側著紅衣者），左右兩邊還有威尼斯的紅衣主教多米尼科・格利馬尼、奧格斯堡銀行主人雅科勃・富格，以及畫家丟勒自己（右上樹旁）等許多人，聖母分別平等對每一階層的人授予薔薇花冠。教皇與皇帝代表了神的世界與俗世界，當時的宗教政權和世俗政權的調和，在此畫中表現得很明確。那個時候祈禱盛行使用數珠，因此薔薇冠

節又稱做念珠節。這幅畫色彩鮮豔華麗，顯見受到威尼斯美術的影響。後來這幅畫曾因戰禍破損嚴重，被多次修補，不過部分清新明亮的色彩還是保留得很真實，例如聖母的青色服飾和金黃色的頭髮，以及馬克西米利安的紅色斗篷。

丟勒的第二次義大利之旅，傳說還有一個目的，那就是設定自作版畫的一種著作權。他是在發表〈亞當與夏娃〉銅版畫出版後的第二年到義大利，因為以版畫家出名的丟勒名聲遠播，據傳有人臨摹仿冒他的版畫出售。而他到達威尼斯之後，確實有一些小畫家對他並不友善。後來他寫信給朋友提到：「有許多義大利朋友告誡我不要跟他們的畫家一起吃喝，那些畫家之中有不少是我的敵人；他們臨摹我的作品，在教堂裡，能夠看到我作品的一切地方；然後他們詆毀我的作品，說沒有用古典手法，所以一無是處。不過，貝里尼向很多貴族高度讚揚我，他們親自來找我，並付重酬想請我畫些什麼。……」（1506年2月7日）此時的丟勒真是擁有很高的名聲，當時的威尼斯總督里奧納多‧羅列達諾，特地挽留他繼續在威尼斯作畫，並支給二百基爾德的年金。但是相反地，也有人嫉妒這位異國人的名聲。

丟勒
薔薇冠節(局部)
1506　油彩木板　162×195cm
布拉格國立美術館

86

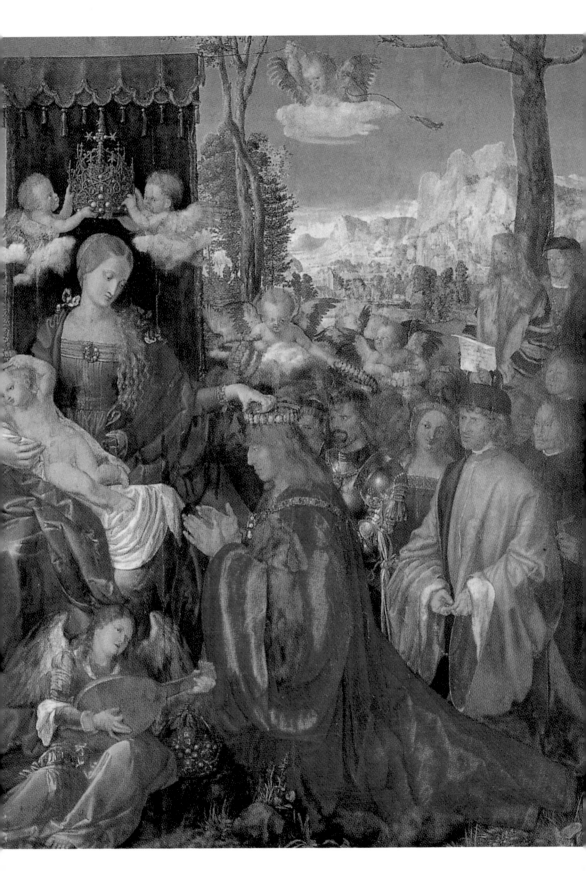

丢勒　**髑髏的紋章楯**
1503　銅版畫　22×15.9cm　德勒斯登國立美術館
此為丟勒裝飾性題材銅版畫中最重要作品，野性男子持楯
與新娘在一起，身旁卻有髑髏紋章楯，比喻世事無常，幸
福最高點時，死亡卻等待身邊。

丢勒　**聖喬治屠龍勝利後**
1502-1503　銅版畫　11.2×7.2cm
德勒斯登國立美術館

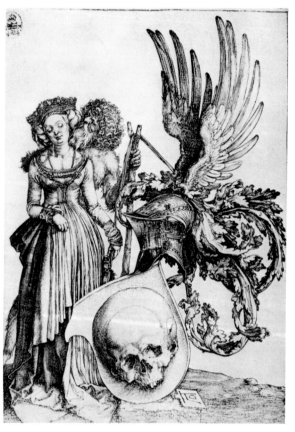

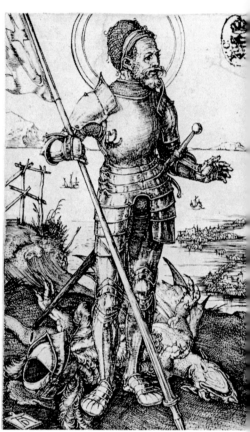

丢勒　**亞當與夏娃**　1504　銅版畫　24.8×19.2cm　德勒斯登國立美術館(右頁圖)

丟勒對於人體比例研究的熱誠，使他的銅版畫能夠完美呈現出男女兩性的人體。即使細微部分的肌肉也緻密地
貼付在人體上，呈顯了卓越的對稱技巧，同時從較暗的背景中突起的，展示出如同雕塑般的效果。這兩幅由男
女肉體所構成的版畫，經過了長時間的習作研究，積累許多經驗才完成的。同時不單人體，動物方面也留下了
相當多的練習作品。潘諾夫斯基表示，這些動物描寫具備了所謂「四氣質」的象徵表現。「四氣質」也就是貓
暴躁的殘忍性、兔子富感情的感官性、鹿憂愁的陰鬱性，以及牛冷漠不易動情的緩慢性。這四種氣質的分離，
是與亞當和夏娃的原罪一同開始的。同時，將主題放置在亞當身旁誘惑著貓的老鼠，這點也令人深感興趣。丟
勒纖細的刻板技巧，精采地刻畫出男女的肌膚、動物的毛皮、樹皮等，同時也捕捉到灰暗森林的氣氛。

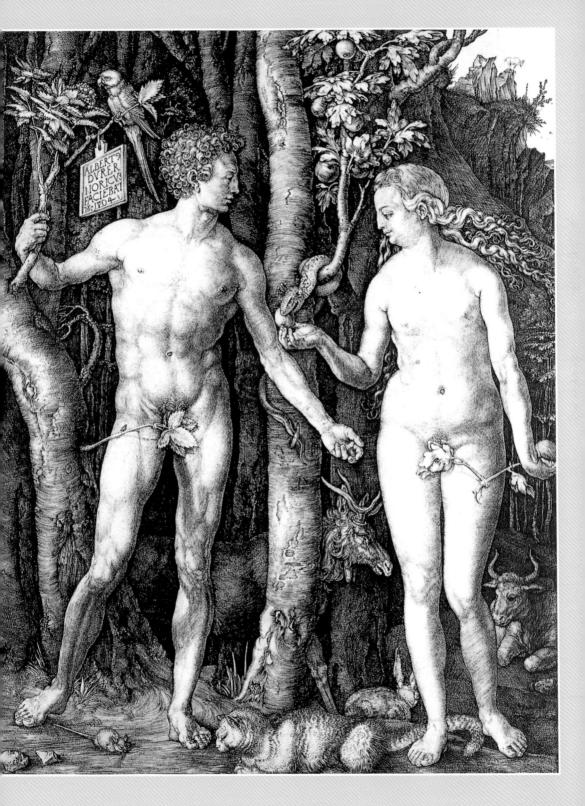

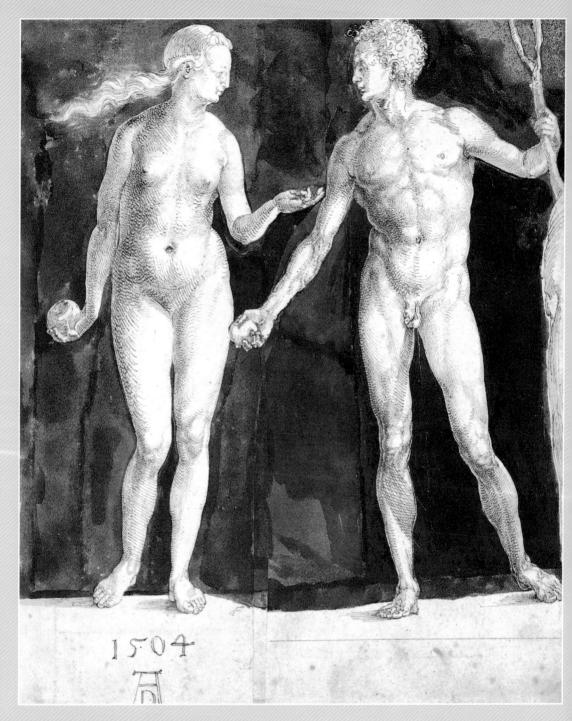

丟勒　**亞當與夏娃**　1504　鋼筆墨水畫　紐約摩根圖書館

丟勒　**亞當與夏娃**　1507　油彩木板　左幅209×81cm；右幅209×83cm　馬德里普拉多美術館(右頁圖)

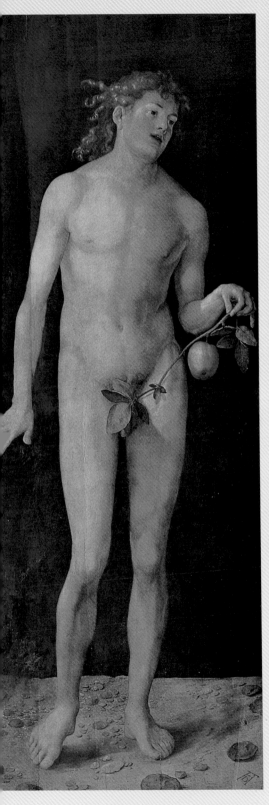
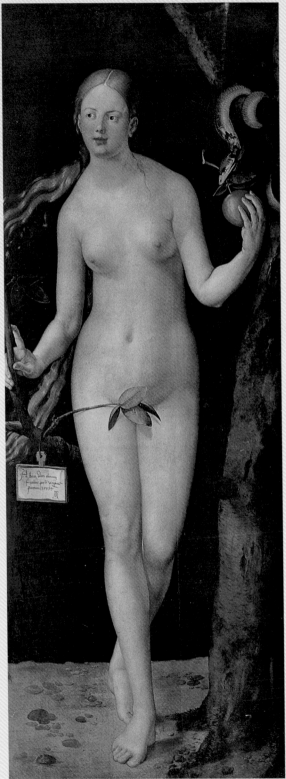

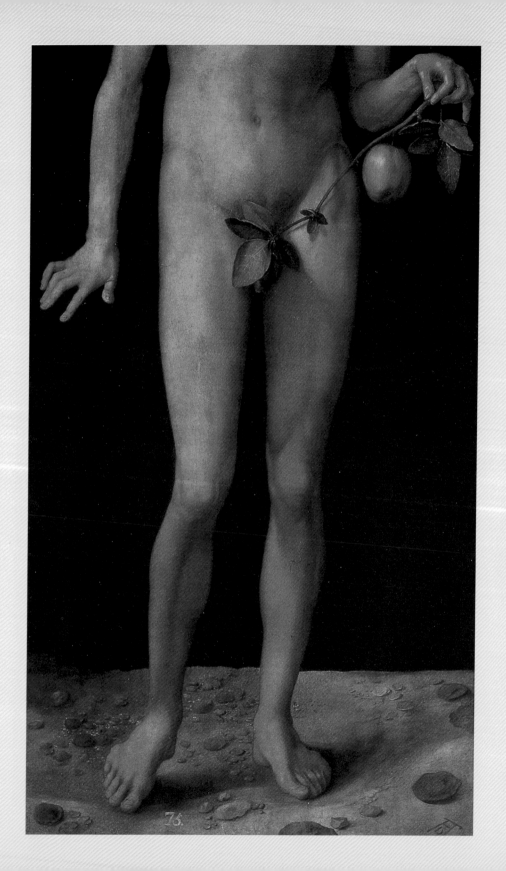

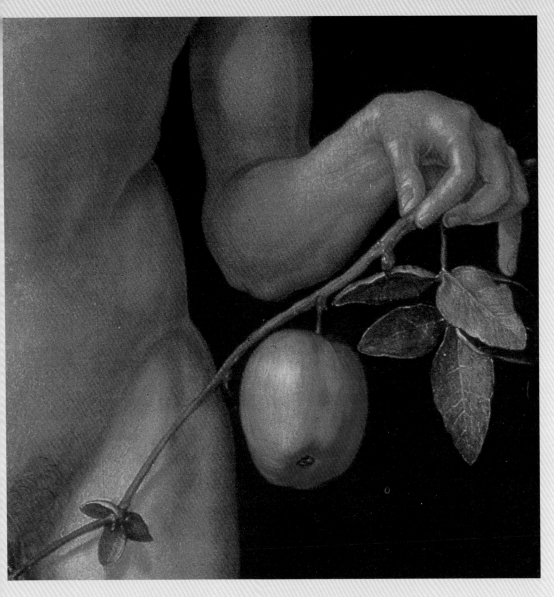

丟勒　**亞當與夏娃（局部：亞當手持蘋果）**　油彩木板　馬德里普拉多美術館

丟勒　**亞當與夏娃（局部：亞當下半部）**　油彩木板　馬德里普拉多美術館(左頁圖)

丟勒
**亞當與夏娃（局部：
夏娃下半部）**
油彩木板
馬德里普拉多美術館

丟勒
**亞當與夏娃（局部：
夏娃手中的蘋果）**
油彩木板
馬德里普拉多美術館
(右頁圖)

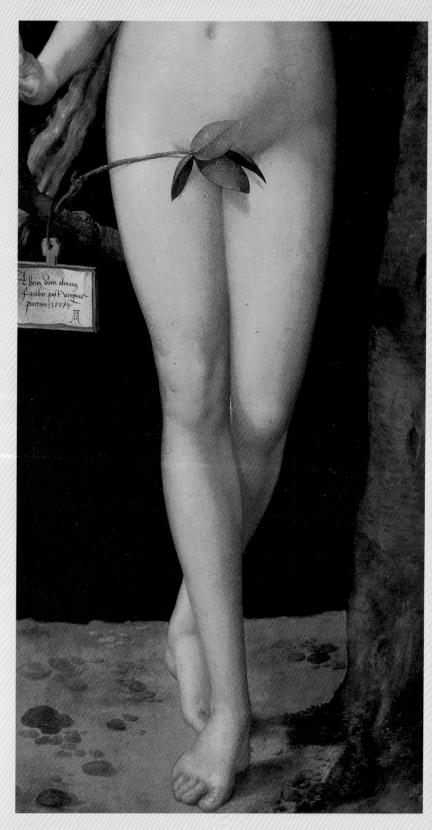

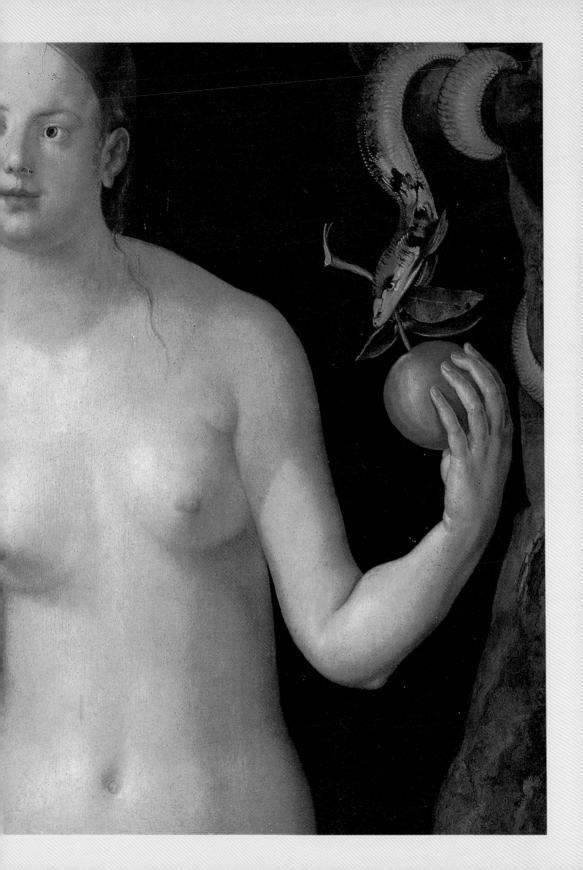

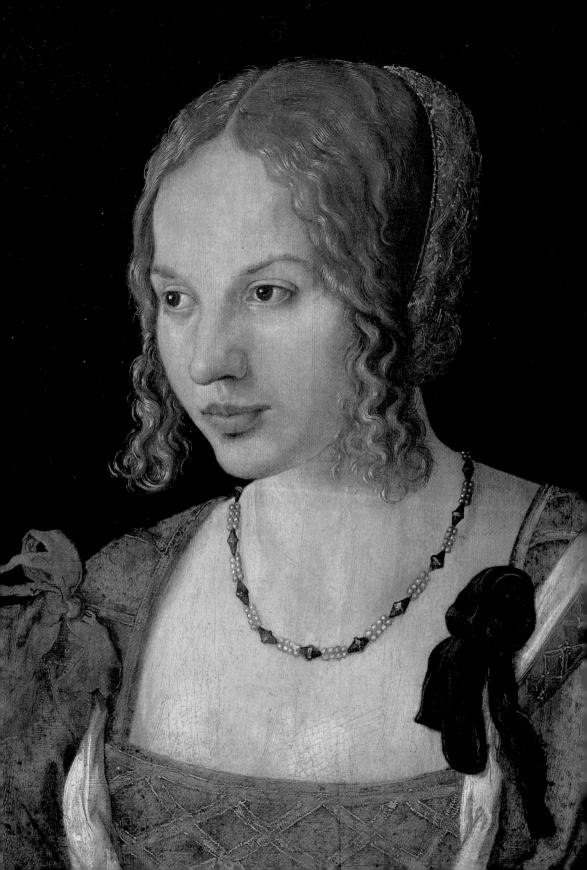

丟勒　**虛華**　1507　畫在〈年輕的威尼斯女子像〉背面的繪畫

丟勒　**年輕的威尼斯女子像**　1505　綜合媒材、雲杉木　32.5×24.5cm　維也納美術史美術館(左頁圖)

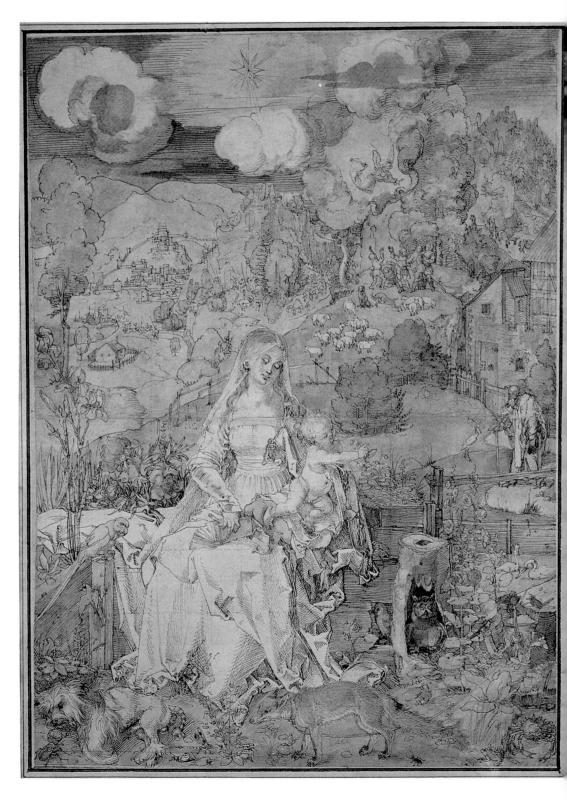

丟勒 **許多動物圍繞的聖母馬利亞** 1503 水彩畫紙 32.1×24.3cm 維也納阿爾貝蒂納版畫素描館

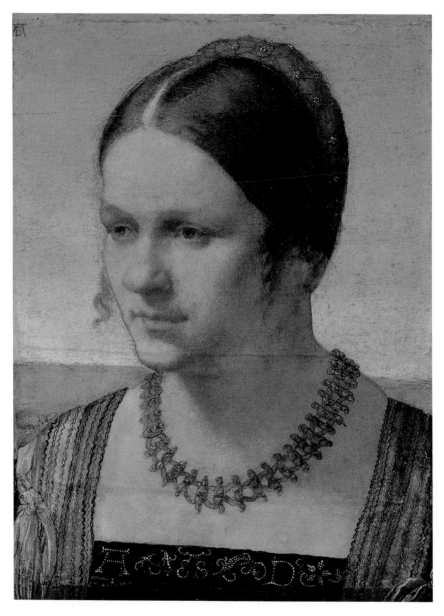

丢勒　**年輕威尼斯女子像**　約1506　綜合媒材、白楊木　28.5×21.5cm
柏林國立博物館

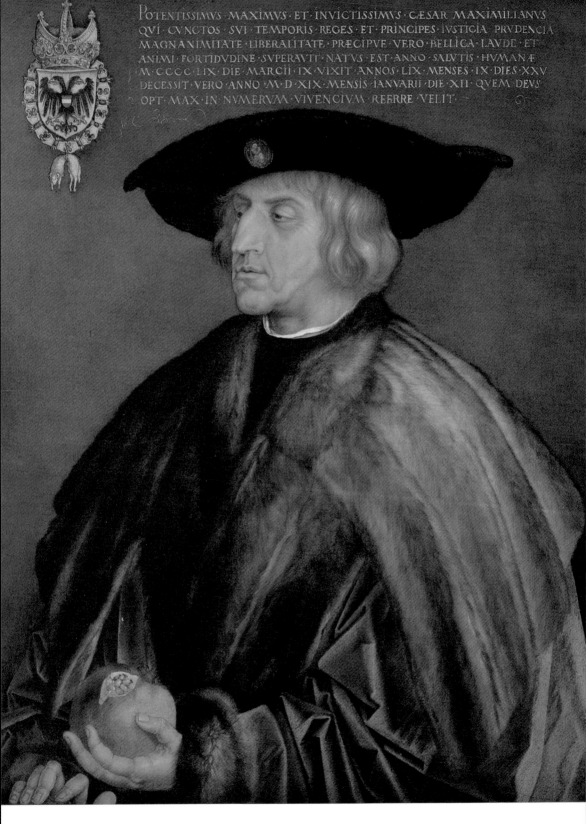

POTENTISSIMVS MAXIMVS ET INVICTISSIMVS CÆSAR MAXIMILIANVS
QVI CVNCTOS SVI TEMPORIS REGES ET PRINCIPES IVSTICIA PRVDENCIA
MAGNANIMITATE LIBERALITATE PRÆCIPVE VERO BELLICA LAVDE ET
ANIMI FORTIDVDINE SVPERAVIT NATVS EST ANNO SALVTIS HVMANÆ
M CCCC LIX DIE MARCII IX VIXIT ANNOS LIX MENSES IX DIES XXV
DECESSIT VERO ANNO M D XIX MENSIS IANVARII DIE XII QVEM DEVS
OPT MAX IN NVMERVM VIVENCIVM REFERRE VELIT

回到紐倫堡定居聲譽日隆

　　1507年，丟勒衣錦榮歸回到故鄉紐倫堡，成為德國的代表畫家。馬克西米連皇帝相信藝術是增光生色的重要工具而請他作畫，樞機主教阿布列希特・布蘭登堡等許多名人也都與他交往，並訂購他的繪畫作品。1509年丟勒在紐倫堡買了房屋，當作住家和工房。這座建築物即是保留至今的「丟勒之家」紀念館。他也在自己的工房中指導弟子作畫，並借出自己的素描提供弟子臨摹，同時幫助弟子出售版畫作品，師徒之情傳為佳話。

　　1512年2月，神聖羅馬帝國皇帝馬克西米連一世訪問紐倫堡，他請丟勒畫像之外，也買下多幅作品，並支付他年金。

　　獲得成功與名聲之際，丟勒的生活也有苦痛，1502年他的父親過世，1514年他的母親因心臟病去世。母親生了18個孩子，其中有15人比母親更早死去，顯示當時的人壽命較短。對生命的無常與不安，反映在丟勒的宗教信仰上，他對德國神學家、宗教改革運動者馬丁・路德的主張產生共鳴。

　　1519年，馬克西米連一世去世，紐倫堡市停止支付丟勒的年金。丟勒為了年金問題，於1520年7月至1521年7月，在妻子陪伴下訪問遊歷阿亨、安特衛普等尼德蘭各地，列席新神聖羅馬帝國皇帝查理曼五世的戴冠典禮，成功地又得到皇帝的年金，並得到高度贊譽。他所寫的《旅遊日記》，詳細記述了他身為一位名畫家而受到王侯貴族和著名人士盛情歡迎的情形。在這期間，丟勒畫了大量的風景畫，描繪尼德蘭的風土人情。

丟勒
馬克西米連一世像
1519　綜合媒材、椴木
74×61.5cm
維也納美術史美術館
(左頁圖)

丟勒
聖母與吸奶的聖子
1503綜合媒材、椴木
24×18cm
維也納美術史美術館
(右圖)

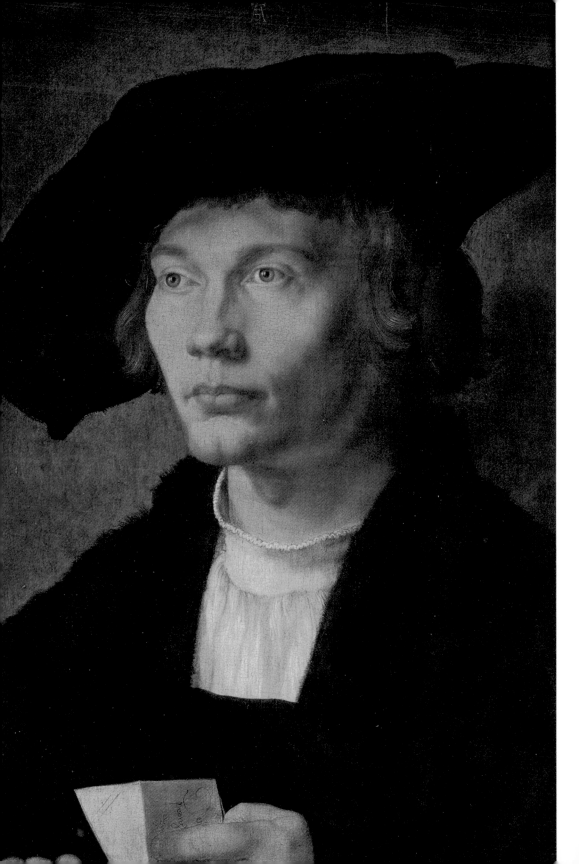

丟勒
伯納德・瑞森像
1521　綜合媒材、橡木
45.5×31.5cm
德勒斯登國立美術館
(左頁圖)

丟勒
查理曼大帝像
1512　油彩畫板
190×89cm
紐倫堡日耳曼民族博物館
丟勒繪於板上的油畫，後
世（16世紀）臨摹。(下
圖)

**神聖羅馬帝國皇帝查理曼
五世的戴冠禮**　此畫繪於
瓷盤上。(右圖)

　　這次旅行，他患了熱病，身體不適，回到
紐倫堡修養時，費了很多時間從事文字著述的
寫作，1525年出版《測量教學》（遠近法）、
1527年出版《築城論》，1528年完成《人體比
例理論》於死後出版。

　　在這段時期，丟勒仍然持續繪畫和版畫的
創作活動。尼德蘭之旅，使他更透徹瞭解尼德
蘭繪畫的寫實精神，加上完全消化義大利的形
式要素，注入了德國的感情與自由的表現力，
使他的藝術作品深具強烈的個性，確定了丟勒
豎立於後期哥德式與義大利文藝復興之中的獨
自的巨大風格。最晚年的代表作品是一對畫於
木板上的油畫〈四使徒〉，最深刻地表現了日
耳曼人特徵。

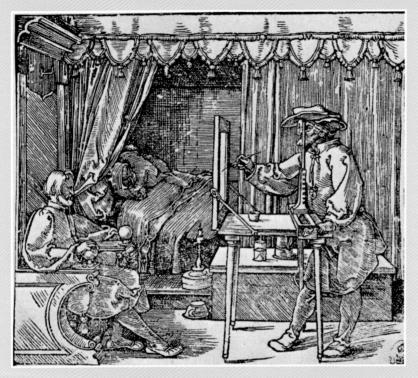

丢勒　**透視畫法四態─人物描繪**　1525　木版畫　德勒斯登國立美術館

丢勒　**透視畫法四態─琴的描繪**　木版畫　13×18.2cm　德勒斯登國立美術館

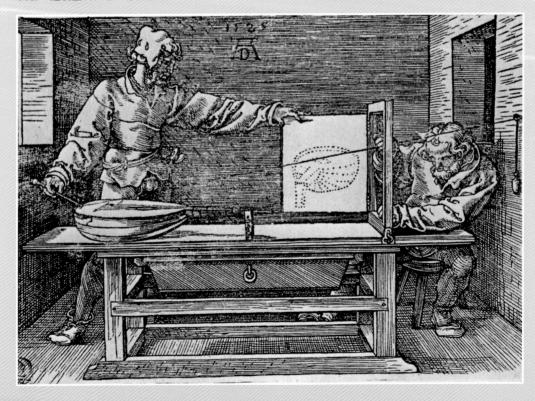

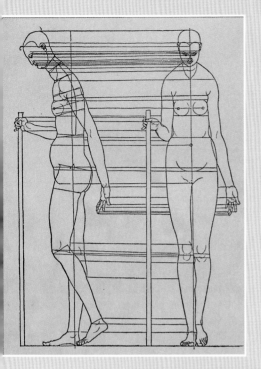

丟勒 《人體均衡論》插圖 1528
反應相對的審美觀，人頭申體型女子的人體比例，直立
與屈曲姿勢圖示解説書插圖一幅。1528年丟勒去世後出
版。有拉丁語及義大利語版本，發行普及國際。

丟勒 透視畫法四態─壺的描繪
木版畫 8.3×21.6cm
德勒斯登國立美術館(下圖)

丟勒 透視畫法四態─裸婦的描繪
木版畫 7.6×21.2cm
德勒斯登國立美術館(最下圖)

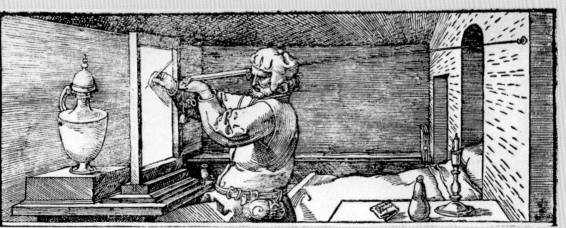

56歲去世被譽為歐洲地位最高畫家

　　1528年4月6日，56歲的丟勒突然去世，埋葬於紐倫堡的聖約翰墓園，也是他岳父母的墓地。沒有孩子的丟勒夫人愛涅絲·弗烈繼承了1000基爾德的遺產和房屋。丟勒的親友在他的A.D組合的墓碑上刻著拉丁語的碑文：「阿爾布里希特·丟勒離開了世界，有關他的一切埋入這塊土地之下。」除了當時的義大利之外，他被譽為歐洲地位最高的畫家。丟勒的晚年是一個宗教改革與農民戰爭的動盪時代，處在這紛亂之際，人們的不幸使他創作了很多警世的繪畫。德國藝術史家哈以塞提到丟勒這位深獲民眾愛戴的藝術家，給人的印象是一位誠實、真摯、不負使命值得誇耀的藝術家典範。

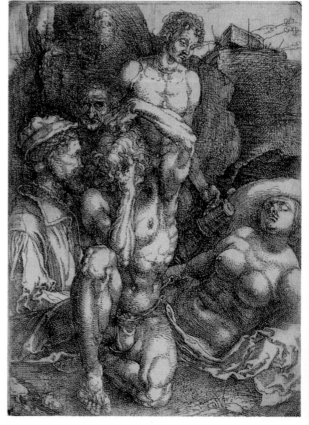

藝術家雜誌社　收

100　台北市重慶南路一段147號6樓

6F, No.147, Sec.1, Chung-Ching S. Rd., Taipei, Taiwan, R.O.C.

ArTist

姓　　名：＿＿＿＿＿＿＿＿＿　性別：男□ 女□ 年齡：＿＿＿＿＿

現在地址：＿＿＿＿＿＿＿＿＿＿＿＿＿＿＿＿＿＿＿＿＿＿＿＿＿

永久地址：＿＿＿＿＿＿＿＿＿＿＿＿＿＿＿＿＿＿＿＿＿＿＿＿＿

電　　話：日／＿＿＿＿＿＿＿　手機／＿＿＿＿＿＿＿＿＿＿＿

E-Mail：＿＿＿＿＿＿＿＿＿＿＿＿＿＿＿＿＿＿＿＿＿＿＿＿＿

在　　學：□ 學歷：＿＿＿＿＿＿　職業：＿＿＿＿＿＿＿＿＿

您是藝術家雜誌：□今訂戶　□曾經訂戶　□零購者　□非讀者

客戶服務專線：**(02)23886715**　E-Mail：**art.books@msa.hinet.net**

人生因藝術而豐富・藝術因人生而發光

藝術家書友卡

感謝您購買本書，這一小張回函卡將建立您與本社間的橋樑。我們將參考您的意見，出版更多好書，及提供您最新書訊和優惠價格的依據，謝謝您填寫此卡並寄回。

1.您買的書名是：＿＿＿＿＿＿＿＿＿＿＿＿＿＿＿＿＿＿＿＿＿

2.您從何處得知本書：

□藝術家雜誌　□報章媒體　□廣告書訊　□逛書店　□親友介紹

□網站介紹　□讀書會　□其他

3.購買理由：

□作者知名度　□書名吸引　□實用需要　□親朋推薦　□封面吸引

□其他＿＿＿＿＿＿＿＿＿＿＿＿＿＿＿＿＿＿＿＿＿＿＿＿＿

4.購買地點：＿＿＿＿＿＿＿＿＿＿市（縣）＿＿＿＿＿＿＿＿書店

□劃撥　□書展　□網站線上

5.對本書意見：（請填代號1.滿意 2.尚可 3.再改進，請提供建議）

□內容　□封面　□編排　□價格　□紙張

□其他建議＿＿＿＿＿＿＿＿＿＿＿＿＿＿＿＿＿＿＿＿＿＿＿

6.您希望本社未來出版？（可複選）

□世界名畫家　□中國名畫家　□著名畫派畫論　□藝術欣賞

□美術行政　□建築藝術　□公共藝術　□美術設計

□繪畫技法　□宗教美術　□陶瓷藝術　□文物收藏

□兒童美育　□民間藝術　□文化資產　□藝術評論

□文化旅遊

您推薦＿＿＿＿＿＿＿＿作者 或＿＿＿＿＿＿＿＿類書籍

7.您對本社叢書　□經常買　□初次買　□偶而買

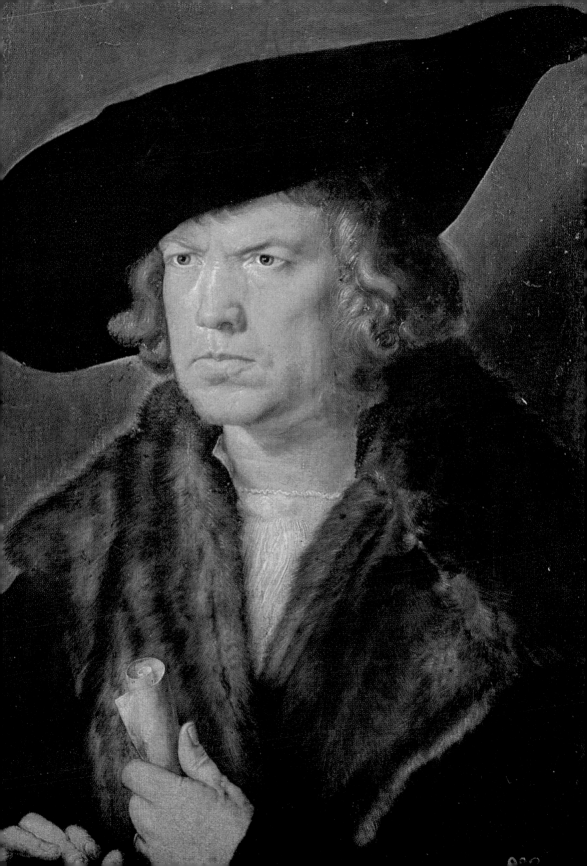

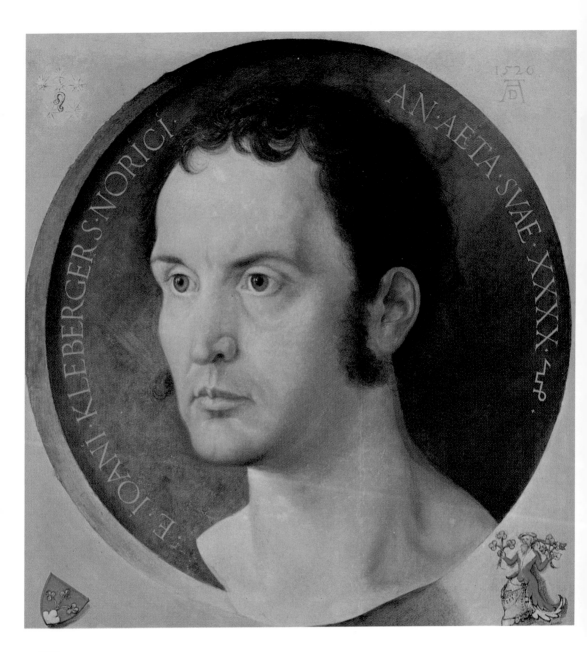

丟勒
約翰‧克列伯格肖像
1526　油彩木板　37×37cm
維也納美術史美術館
模特兒為紐倫堡實業家，畫面右邊註明畫中人年齡（40歲）的羅馬數字，畫面左上方為獅子座圖形，說明畫中人為七月出生。

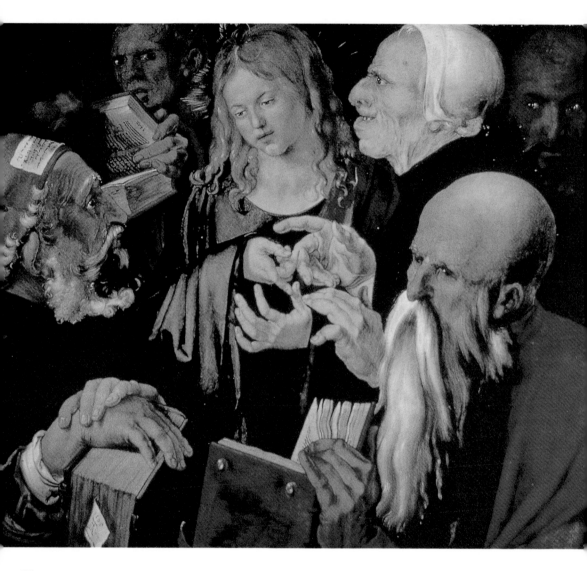

丟勒
博士們議論基督
1506　油彩畫布　64.3×80.3cm
馬德里泰森美術館
丟勒二度旅居義大利時所畫，主題取自《路加福音》少年基督在耶路撒冷的神殿與學者議論的場面，耶穌手
不拿書表示他的博學。

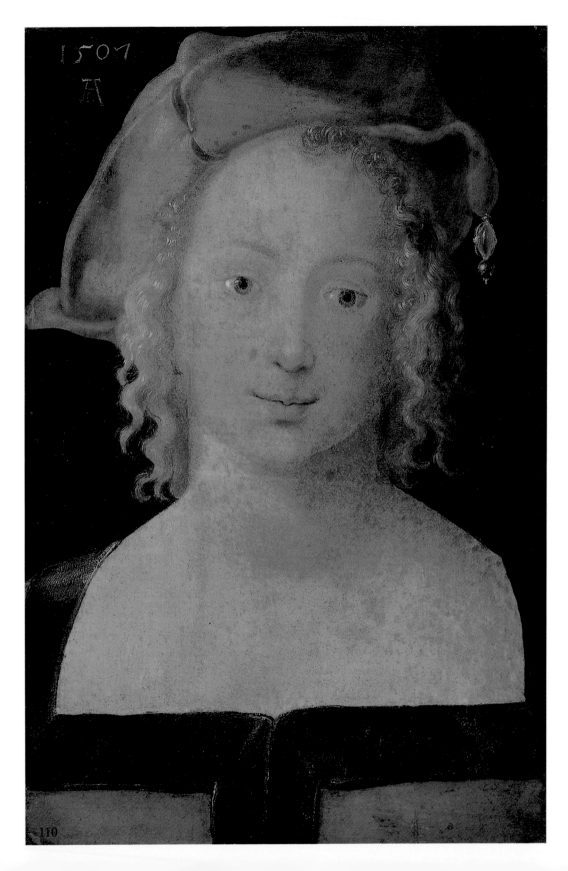

丟勒是最早記述繪畫與旅遊見聞藝術家

丟勒
戴紅帽子的少女肖像
1507　油彩畫布
30×20cm
柏林國立博物館
(左頁圖)

丟勒
三個利伏諾女人
1521　鋼筆水彩
18.7×19.7cm
巴黎羅浮宮(下圖)

　　丟勒是最早用繪畫和信函來記錄自己廣博的旅遊見聞的藝術家之一。他以油畫、水彩、素描、銅版和木刻版畫同時運用成名，但一生都在不斷學習中，熱愛知識一如繪畫。

　　後世的批評家指出：丟勒是一位自我意識極度強烈的人，這種性格表現在他的自畫像中（現藏馬德里普拉多美術館，本書封面畫），以捲曲的頭髮襯托自己的臉龐，突出了形象的敏感性，

是一幅自戀的傑作。過了兩年，丟勒使用更為傳統的方式，模擬基督的神貌畫了一幅自己的自畫像。讚美丟勒者說他創造的力量是一種神性，他透過把自己描繪得像神那樣而表示對自己的天才的敬意。此一說法雖難使人信服，但是畫家把它作為激發創造者的信念，確實是文藝復興精神的一部分，文藝復興時代的另一位大畫家達文西，就曾在文章中對此多所論述。

丟勒和達文西這兩位畫家，在某些方面是具有共同之處，例如具有一種幻覺洪災將淹沒人類，以及對許多事物的好奇心。丟勒在繪畫之外，很喜歡收藏各種古怪稀奇的東西，尋找稀有物種。他到尼德蘭時看到一隻海象，畫下了牠的形象，對牠多刺的長鼻子很感興趣。他喜歡描繪動物之外，也常常把目光注視到大自然的生物、花草等。例如他的〈一大片草地〉的水彩畫。

〈一大片草地〉是丟勒的寫生之作，描繪一片繁茂的野草，

丟勒
海象
1521　褐色墨水畫紙
21.1×31.2cm
倫敦大英博物館
(下圖)

(圖見114頁)

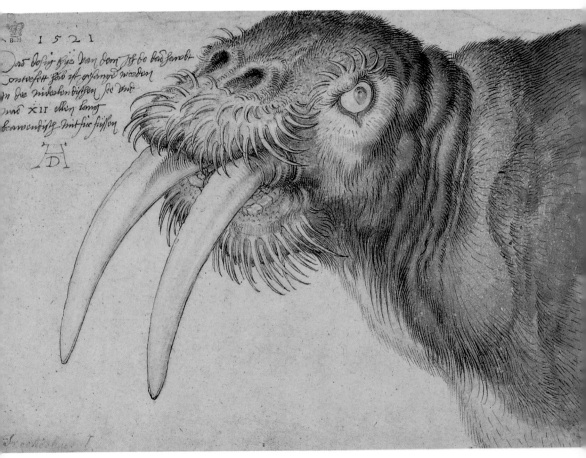

生機盎然，好像一首草葉和蘆梗演奏的交響樂。像丟勒之流的畫家都會創作視覺音樂，將線條、形體與色彩變為「看得見的聲音」，一如音樂在我們腦海裡勾勒出一幅幅畫面。幻想一下：大葉片就是鼓，小葉片就是喇叭和修長的號角；粗的蘆梗像大提琴的弦，細的像優美的小提琴，野草則像橫笛、豎笛般交織出美妙的和聲。用眼睛來聽是很有趣的，並能幫助我們進一步了解和欣賞繪畫的藝術。

　　前文提到丟勒以基督的樣子畫自己的肖像，這幅〈自畫像〉是丟勒29歲時的作品，重點放在臉部和右手，尤其是眼睛和用來握畫筆的手指，最先抓住我們的注意力。一個畫者要想成為藝術家，一個技工或專業藝匠要想有真正的創造力，就必須是個科學家、客觀的觀察者、一個自然主義者、人道主義者。丟勒說：「愛與喜悅比強迫驅使，更能教給我們繪畫的藝術。」「如果有學生愛藝術甚於金銀財貨，為了他，我欣然傾囊相授。」

丟勒
犀牛
1515　墨水素描
27.4×42cm
倫敦大英博物館

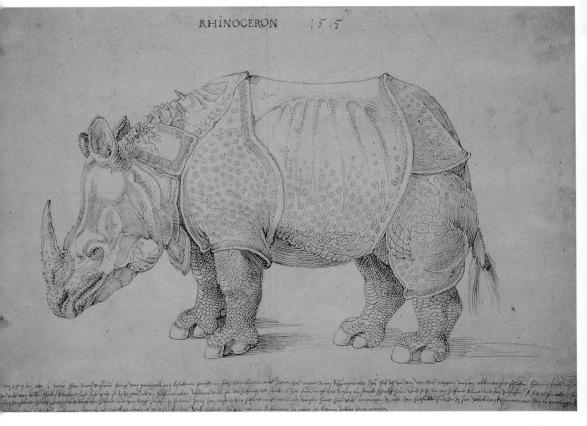

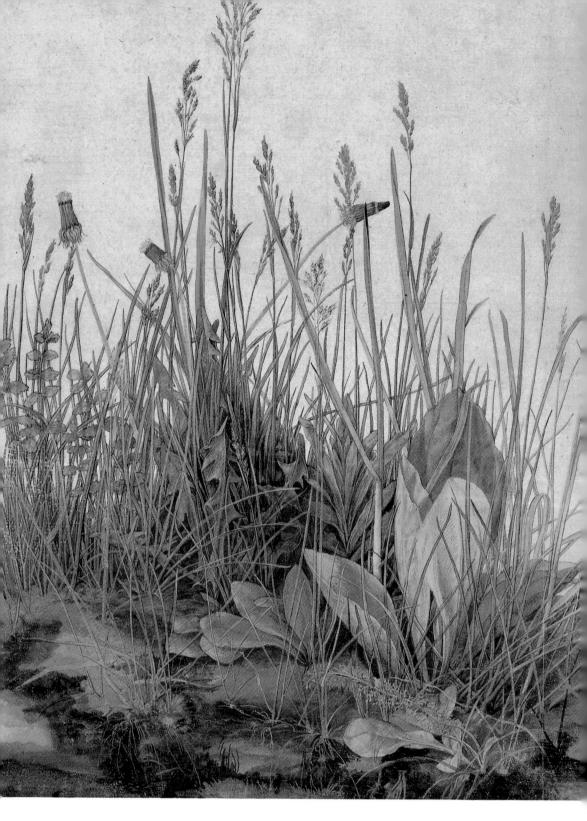

丟勒　**一大片草地**　1503　水彩畫　41×31.5cm　維也納阿爾貝蒂納版畫素描收藏館

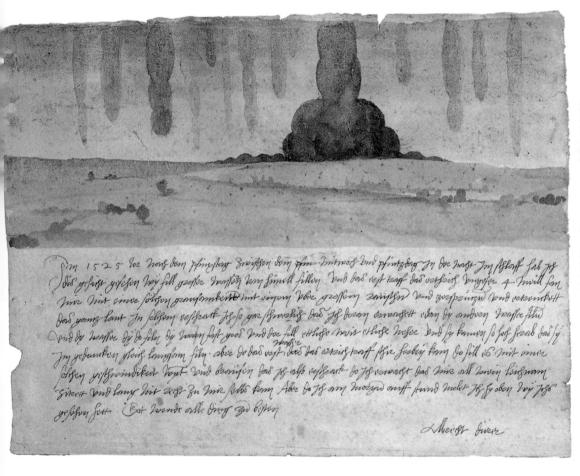

丟勒　**景象**　1525　水彩　30.5×42.5cm　維也納美術史美術館
丟勒於1525年6月夢見「世界末日」，所作的水彩畫並於畫的下方寫下記述文字。

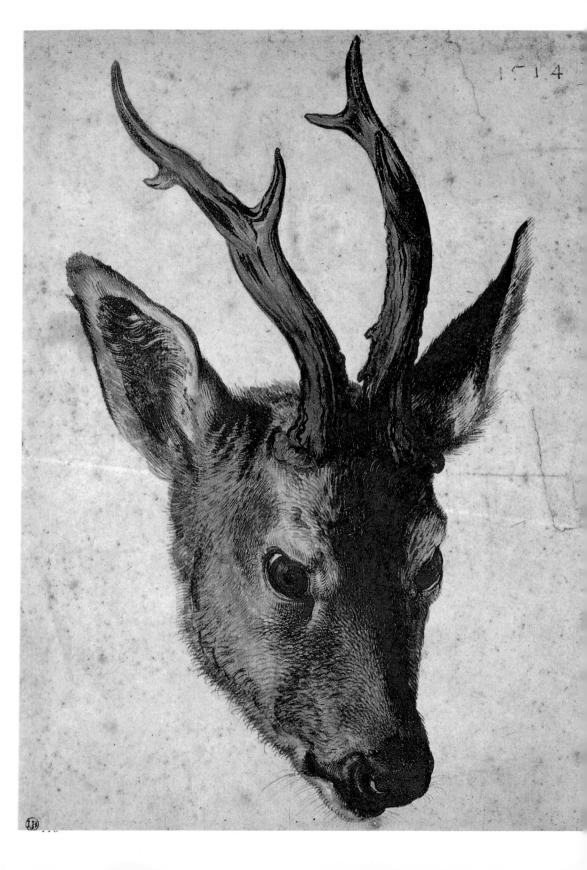

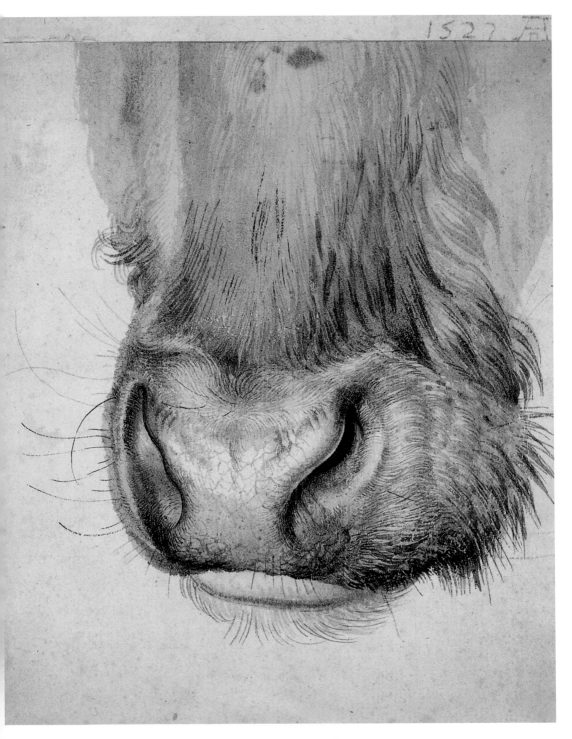

丢勒　**牛的鼻子和口**　1523　水彩畫紙　19.7×15.8cm　倫敦大英博物館(上圖)

丢勒　**鹿頭**　1514　水彩素描　22.8×16.6cm(左頁圖)

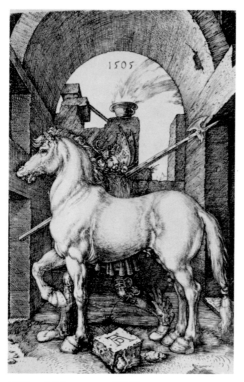

丟勒　**小馬**　1505　銅版畫　16.3×10.8cm
德勒斯登國立美術館

丟勒　**大馬**　1505　銅版畫　16.6×11.9cm
德勒斯登國立美術館

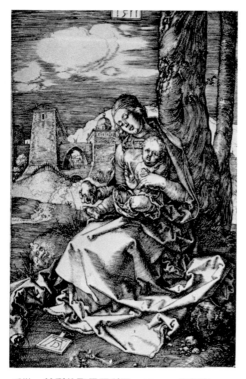

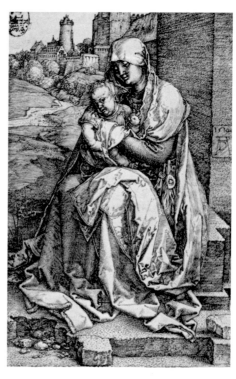

丟勒　**持梨的聖母馬利亞**　1511　銅版畫
15.7×110.7cm　德勒斯登國立美術館

丟勒　**坐於壁旁的聖母子**　1514　銅版畫
164.7×10cm　德勒斯登國立美術館

丟勒
亞科景色
約1495 水彩、膠彩
22.1×22.1cm
巴黎羅浮宮(下圖)

丟勒一生繪畫代表作欣賞

　　這裡再介紹丟勒一生中的許多繪畫代表性的佳作。

　　〈亞科景色〉是一幅水彩畫，上面線條的彎曲很有節奏，使畫面像詩一般富有韻律美。一座饒有趣味的山，腳下房舍群集，高處有城牆圍繞的堡壘。丟勒似乎在這幅崎嶇的山景裡，暗藏了幾張面孔。如果你仔細參照下圖，便能找到幾張面孔，也許你會發現還有其他的。

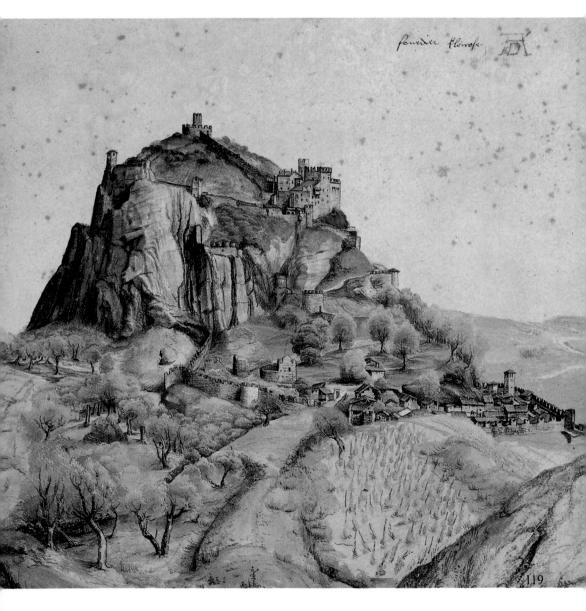

我們從這幅畫的前景看起：石質的山坡、豐圓的樹木、墾植的田野、村落和堅固的城牆。隨著眼光的移動，我們逐步攀高，便到達聳立山巔的城堡。

〈池畔小屋〉是一幅優美的水彩畫，激起我們在池邊坐下，欣賞眼前景致的欲望。丟勒是很有耐心的人，每一塊船上的木頭、每一片草葉、小樹的每一彎枝椏、房子的每一道線條、天空的每一縷雲彩，他都仔細而忠實地畫下。

〈幼兔〉是一幅丟勒所畫的兔子，筆觸非常細膩，連眼睛和鼻子周圍的鬚都歷歷可數。像毛、耳朵、足趾等細節的刻畫，使這幅作品有不可思議的寫實性。我們愈研究牠臉上的表情，愈會覺得牠也在研究我們——不但是用眼睛，更是用耳朵。丟勒相信

丟勒
池畔小屋
1495-97　水彩畫紙
21.3×22.2cm
倫敦大英博物館(下圖)

丟勒
幼兔
1502　水彩畫紙
25.1×22.6cm
維也納阿爾貝蒂納版畫
素描收藏館(右頁圖)

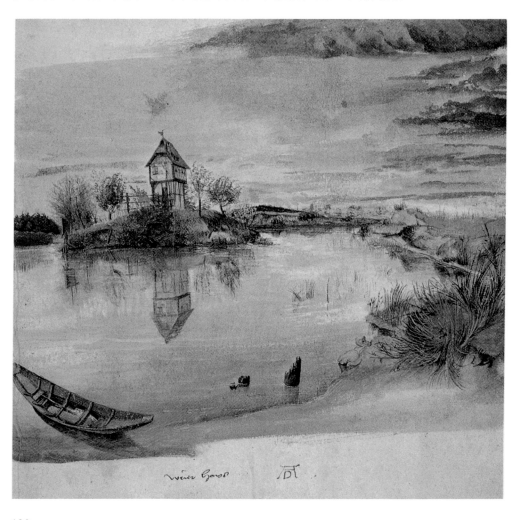

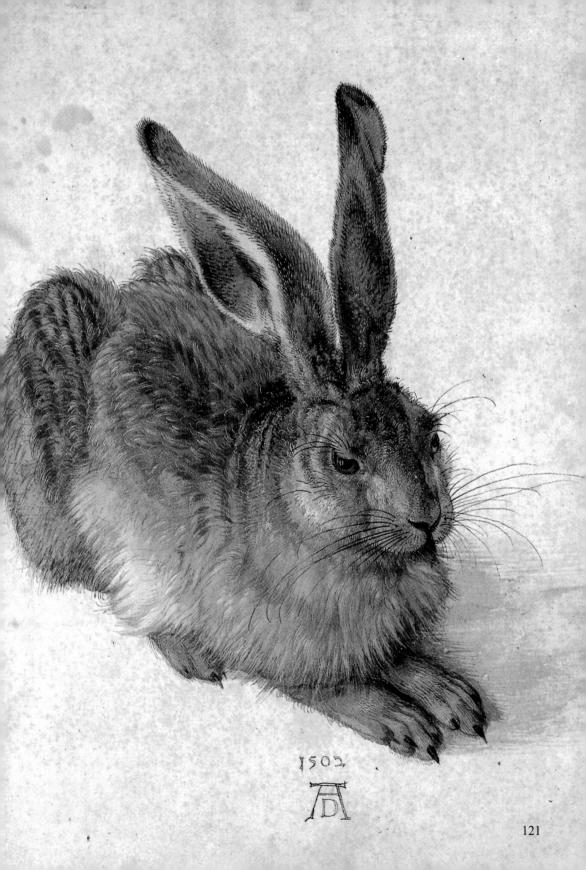

1502

畫者要有廣博的知識，才能由畫匠升格為畫家。他說：「繪畫要達到真實動人而可稱為藝術的境界，是很困難的，需要長時間地訓練你的手，使它能夠應用自如。」「長期的努力與磨練，是使畫藝出類拔萃的唯一途徑。」

「一個人如果從不相信自己創新的能力，而一味因襲舊法，人云亦云，不敢深入內省，他一定是笨得出奇。」丟勒是個偉大的畫家、作家和老師。

丟勒是最早以直接寫生、而非僅憑記憶作畫的藝術家之一。好幾世紀後的今天，他仍然是公認最偉大的寫實派大師之一。我們如果深入研究他的畫和著作，便能對他的一生和所處的環境有相當的認識。

〈兩個樂手〉是將近六百年前的作品。而直到二十世紀晚期，人們——尤其是樂手——才再度開始蓄長髮，穿得五彩繽紛。丟勒用畫報導他那時代的種種，我們因此知道那時穿戴的帽子、鞋子、背心、披風和褲子是如何不同。此外我們還可以研究他們吹奏的樂器。吹角笛的樂手穿著舒暢的水綠、天藍和泛金的土色，而另一個則擊鼓相和。

丟勒筆下的〈牡丹〉幾乎有人味，好像我們走在一個燦爛的花園裡，突然面對面的走來一個牡丹家庭。他知道自然界裡幾乎每種植物都有雌雄之分，外形常不相同，色彩也有區別，和鳥類一樣。也許畫中長得最高，有深綠色葉子的一朵是雄牡丹，旁邊旳雌牡丹花瓣低垂，比較清淡柔和，再加上他倆身後亭亭玉立的小花苞，便構成完整的全家福。　　　　　　　　　　　　（圖見124頁）

丟勒的〈小貓頭鷹〉畫的是隻沉靜的小鳥，每片羽毛都不絲不苟。牠的翅膀向後收攏，兩隻腳上尖銳的爪子又彎又長，平穩地支持著圓滾滾的身體。數千年來，貓頭鷹一直是智慧的象徵，至今我們依舊在說「貓頭鷹般的智慧」。丟勒知道我們常靠眼睛吸收知識，仔細看看他所畫的貓頭鷹的眼睛。　　　　　　　（圖見126頁）

〈手持念珠的老丟勒〉是丟勒的第一幅肖像畫，也是他肖像畫中較大一幅油畫，面積超過47.5×39.7cm。他的父親是個學者，也是當時最傑出的藝匠之一，但對十八個子女卻仍關愛備至。阿　（圖見127頁）

丟勒
兩個樂手
1503-1505　油彩、椴木
94×51.2cm
科隆瓦拉夫里察茲美術館
德國東部維登堡城教堂祭
壇畫一部分

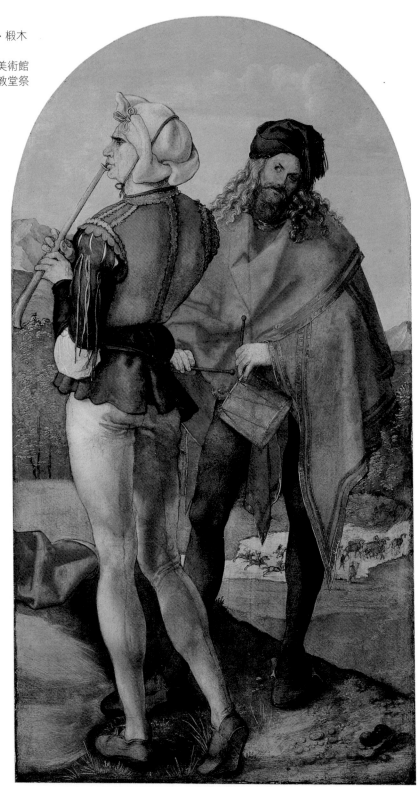

丟勒
鳶尾花
1508　水彩畫紙　77.5×31.3cm
不來梅市立美術館

丟勒
牡丹
水彩畫紙
不來梅市立美術館
(左頁圖)

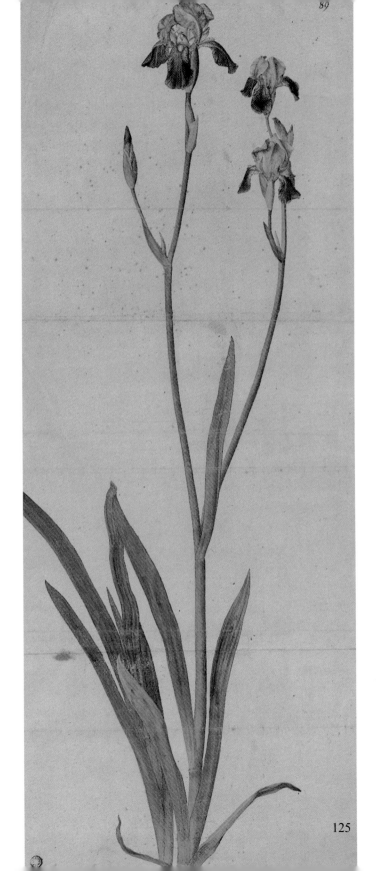

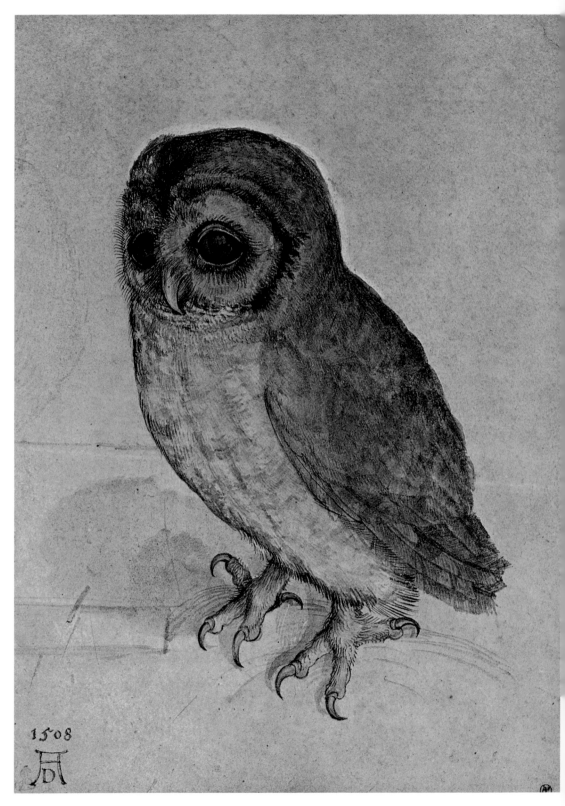

丟勒　**小貓頭鷹**　1508　水彩畫紙　維也納阿爾貝蒂納版畫素描收藏館

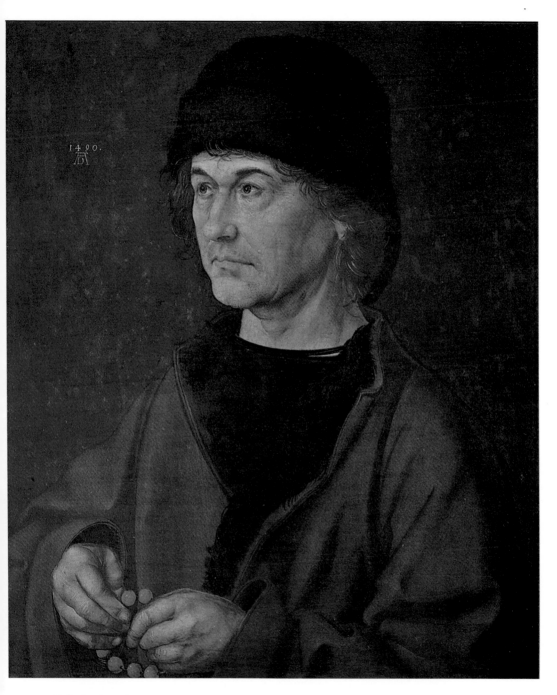

丟勒　**手持念珠的老丟勒**　1490　綜合媒材、畫板　47.5×39.5cm　翡冷翠烏菲茲美術館

爾布里希特是他第三個兒子。畫中的父親是個堅強但溫和的人，為了供養這樣大一個家庭，教育這樣多的子女，生活在他臉上留下的痕跡依稀可辨，而他的五官告訴我們他仁慈而有思想。丟勒運用色彩和對比，使我們的注意力集中到他父親的臉和富有創造力的雙手。簡樸的衣著顯示他重視的是才藝、奮鬥和知識，而非物質財富。

〈三棵菩提樹〉強烈地暗示我們丟勒尊敬並讚美各種型態的生命。他筆下的樹木姿態莊嚴，形體雄偉，枝葉優雅而高貴，修長的樹幹穩固地撐起上面的重擔，濃綠茂密的枝葉使畫面產生統一的色調，像一首由各種深淺濃淡的綠串成的歌。樹下的陰影告訴我們時近正午，濃密的綠蔭遮住頂上的陽光，保護著水分充盈的根部。

〈卡西魯斯村〉看似現代的某個避暑勝地。建築的藝術一如繪畫、音樂和文學，是不朽的。丟勒筆下，屋頂聳峭的房屋和穀倉安全地聚集在輪跡累累的道路的一邊。濃蔭密佈的樹林，遠處

丟勒
三棵菩提樹
水彩畫紙
不來梅市立美術館
(右頁圖)

丟勒
卡西魯斯村
水彩畫紙
不來梅市立美術館(下圖)

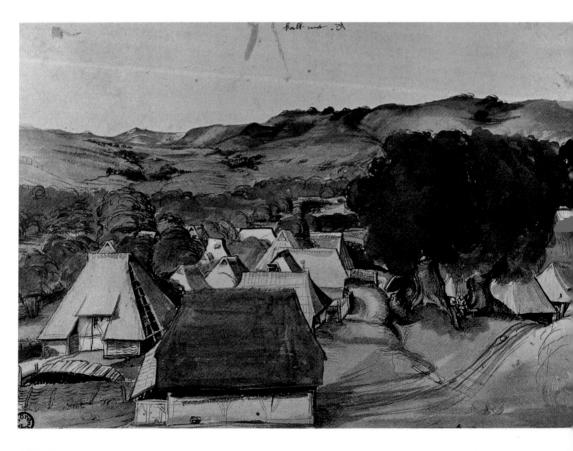

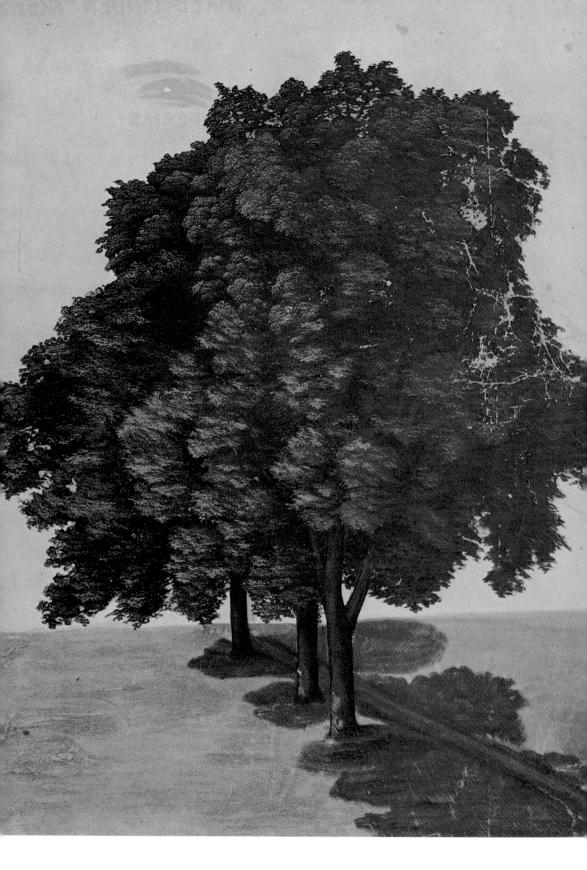

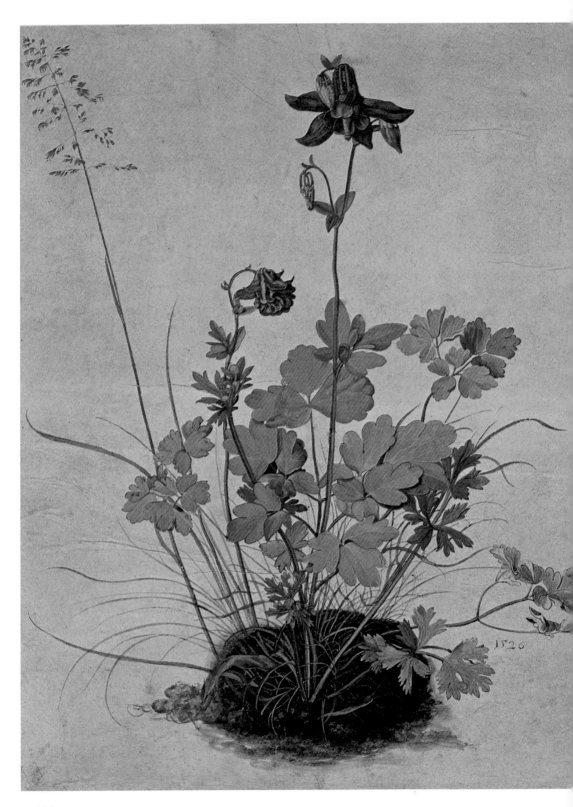

丟勒
糠斗菜
1526　水彩畫紙
維也納阿爾貝蒂納版畫
素描收藏館(左頁圖)

丟勒
**因斯布魯克與派茲切爾
克福**
1494　水彩畫紙
12.7×18.7cm
維也納阿爾貝蒂納版畫
收藏館　第一次旅行義
大利途中作品(下圖)

的果園，起伏不定的原野和周圍的山丘，使得村落像落在綠手套裡的一個白色小球。畫中迷人的氣氛、淡淡的靜謐、憩息樹下的夫妻悠閒的交談、清澈的空氣和燦爛的陽光，不但緊緊吸引住我們的眼，更使我們的心悠然神往。

　　丟勒的〈糠斗菜〉在我們眼前像一束雅緻的濆泉般濆撒開來。紅綠相間、奔射而出的細梗、和優雅微彎、溪般流暢的狹長草葉，交織成一片濛濛的藍綠色調。飄揚的葉片，好似半空飛舞的蝴蝶和蜻蜓。或者，我們可以把它看作一個覆著青苔的復活節禮物籃，上面長著活生生的草和盛放的糠斗花。一件偉大的藝術品，往往有魔力將我們從藝術家的視野引進自己嚮往的仙境。

　　〈因斯布魯克與派茲切爾克福〉畫面優美，結合報導者的詳盡觀察，與感觸敏銳的藝術家富詩意的色彩運用，充分顯示出丟勒在這方面的才華。整幅畫閃動著耀眼的光線與倒影，像童話世界一般。他忠實描繪下每一個細節，令人有逼真的感覺，但

事實上，我們只是眩於這幅足以亂真的水彩畫的魅力。每一扇窗戶，每一處屋簷、尖塔、角樓、門廊、每一道水波、每一卷雲朵，都有自己的形狀和個性。無論是雕版、素描、水彩或油畫，丟勒作品裡的一景一物都是出於對真理的摯愛，以嫻熟的技巧完成。他深信人所看到的每樣東西都有生命。

〈奧斯沃德‧克雷爾的肖像〉是丟勒最強而有力的肖像畫之一，奧斯沃德‧克雷爾（Oswolt Krel）為當時大拉溫斯堡商會紐倫堡支會會長，1503年回到故鄉林都擔任市長。德國美術史家——曾任慕尼黑古繪畫館館長的恩斯特‧布夫納於1953年撰文解說此畫「充滿緊迫力地畫出奧斯沃德‧克雷爾的激情。畫幅尺寸雖小，卻顯出無窮力道，左手握著外套毛皮，顯出強力威嚇表情，以及性格強烈的印象。」仔細欣賞此畫中人的雙眼注目的神情，丟勒刻畫出了這個人的獨斷性格。而且畫面下方的左手，刻畫出皮膚下的骨骼構造與靜脈浮出的位置之正確觀察。

〈赫克力斯追射斯杜姆菲洛斯鳥〉是丟勒取材神話的油彩畫作品。丟勒的神話題材作品以銅版畫居多，現存作品很少是油畫。丟勒所作的油彩包括肖像畫和宗教畫，以預訂為主，此幅以希臘神話為主題油畫，是為薩克森選候弗烈德特訂而畫，為他的威登堡城描繪四幅赫克力斯故事畫，原為一組四幅，現在僅存這件唯一的作品。此畫描繪希臘神話的大英雄赫克力斯追射斯杜姆菲洛斯鳥的故事，傳說斯杜姆菲洛斯鳥是出沒於希臘的阿卡迪亞地方的斯杜姆菲洛斯湖的食人鳥，赫克力斯以弓箭射落了數隻，正持弓箭追射殘餘的食

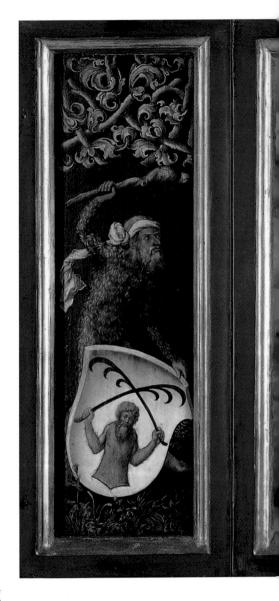

（圖見135頁）

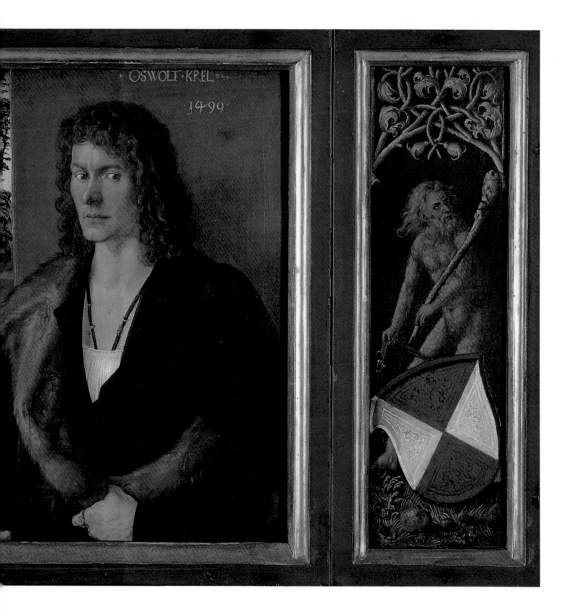

丟勒
**奧斯沃德‧克雷爾的
肖像**
1499　綜合媒材、椴木
中間49.6×39cm；左幅
49.3×15.9cm；
右幅49.7×15.7cm
慕尼黑國立古美術館

人鳥。食人鳥為半人半鳥的形狀，丟勒在畫面左上方畫了兩隻食
人鳥，遠方為斯杜姆菲洛斯湖山景色，赫克力斯身體筋骨隆起，
正在拉弓瞄準，富於動態的強力表情畫得寫實逼真。

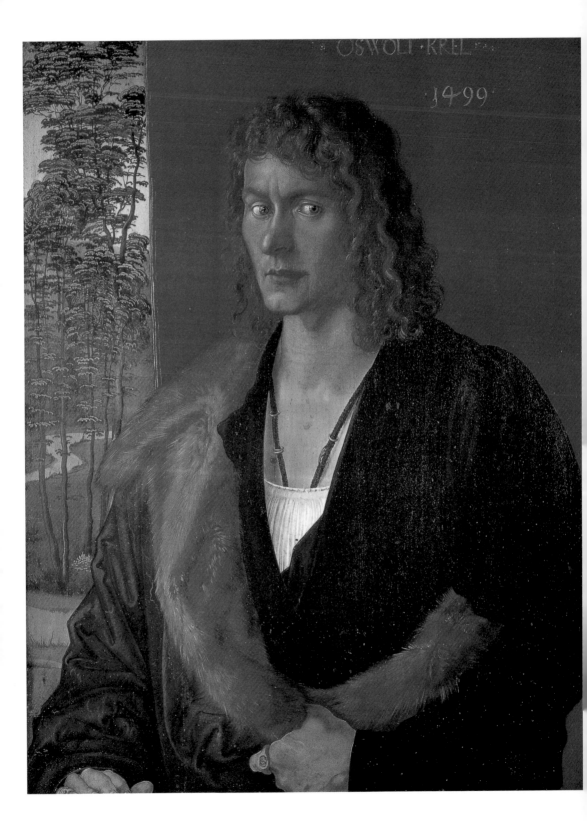

134

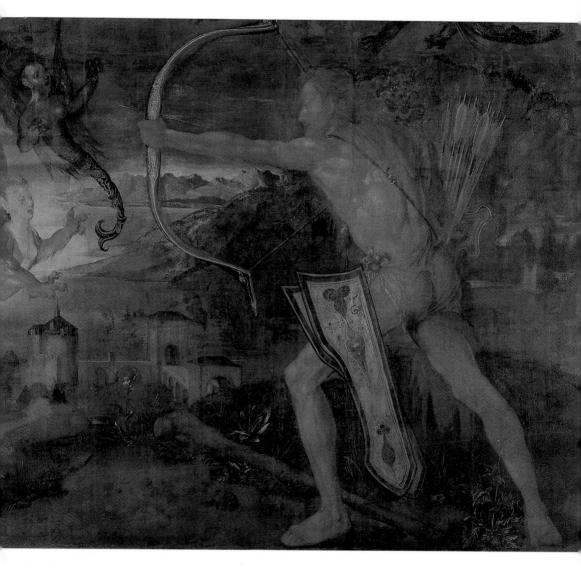

丢勒　**赫克力斯追射斯杜姆菲洛斯鳥**　1500　油彩畫布　87×110cm　紐倫堡日耳曼民族博物館

丢勒　**奧斯沃德・克雷爾的肖像(局部)**　1499　油彩畫布　50×39cm　慕尼黑國立古美術館(左頁圖)

丟勒的三大銅版畫名作

丟勒在他的創作黃金時期完成了三件最優秀的銅版畫作品，包括：〈憂鬱〉、〈騎士、死神與惡魔〉、〈書齋中的聖傑羅姆〉。

丟勒是一位富有哲學思想的畫家，這種思想充份滲透到他的版畫中。〈憂鬱〉這幅銅版畫描繪有翅膀的身體粗壯的女人是憂鬱的化身，含有象徵的意義，她的姿勢似乎表示極想工作，但又不能工作，無力擺脫束縛。藝術史家潘諾夫斯基認為這是丟勒的內在精神的自畫像，刻畫藝術家對學識、對創作的無止境追求。在中世紀文藝復興時代，人們把憂鬱和天才的概念常常聯繫在一起，在藝術和哲學領域裡，是具有憂鬱氣質的人們，在創造崇高的價值。此畫中，丟勒描繪象徵創造和科學的物件包圍著「憂鬱」：一把鋸、一件刨刀、鉗子、量尺、一把錘子、一個溶解壺、多面體和圓柱體，周圍空間一切都是安靜的，愛神停止嬉戲，小狗也曲捲一團，甚至連空氣都是靜止的，好像怕打擾主人的沉思。在她的姿勢表情上，一切都在強調一種充滿大幹一場的精神，但她不能，她還未能擺脫束縛她的某種力量。她迷惑的眼神反映某種深層的精神煩惱。丟勒在這個人物形象上，將人類不可滿足的求知欲具體化。也因此而產生了精神分析學。

（圖見139頁）

〈書齋中的聖傑羅姆〉是丟勒刻畫他所仰慕的人文學者將聖經譯成拉丁語的教父聖傑羅姆（340-420年）坐在他的僧房中苦行研究的景像。畫面書房的空間像一間小閣樓，狹小而安適，床、壁、天花板的面採用短縮法畫出，室內充滿半圓玻璃窗斜照進來的光線，天花板的木紋、獅子與狗的毛皮等在光線反射中變化微妙，聖傑羅姆平靜安祥地在已被馴服的打著盹的獅子和狗的中間，沉浸研究著錄工作。丟勒在此畫中描繪了瓢簞、髑髏與砂時計，是一種世事無為的象徵。

聖傑羅姆為古代基督教聖經學家、拉丁教父，366年入基督教，學習希臘文、希伯來文，並研究神學和《聖經》。約379年在

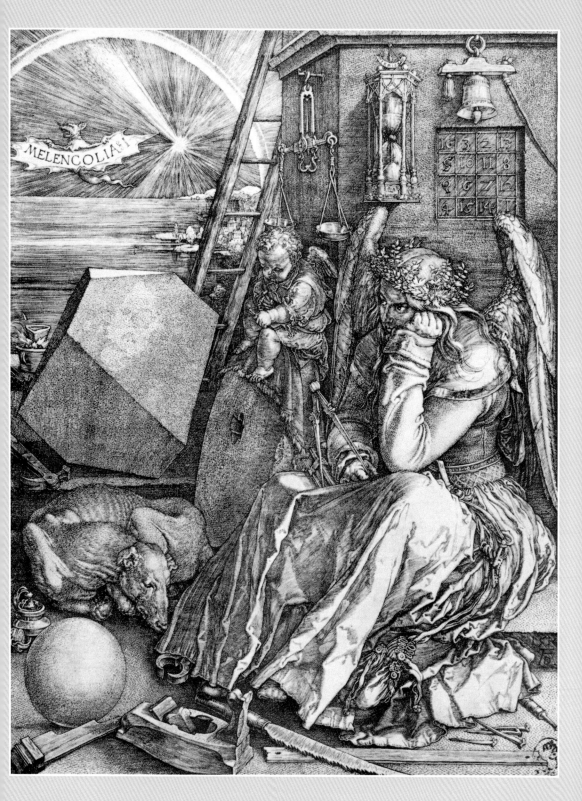

MELENCOLIA§I

丟勒　憂鬱　1514　銅版畫　23.7×18.7cm　德勒斯登國立美術館

安提阿升神父，後往君士坦丁堡校譯和注釋《聖經》。382年又赴羅馬，任達馬蘇一世的教務秘書，並受命編訂一部統一的《聖經》拉丁文譯本。385年定居伯利恆，405年根據《聖經》拉丁譯本編訂成新譯本名為《通俗拉丁文本聖經》，16世紀中葉特蘭托公會議定為天主教會的法定本。

丟勒在1521年以油彩畫了一幅〈聖傑羅姆〉（現藏里斯本國立古代美術館），放大人物主題，聖傑羅姆右手扶著向右傾的頭，左手指著髑髏頭，面露雙眼凝視正面，桌上擺著翻開的《聖經》，背後牆上掛了基督礫刑十字架，寫實的功夫有如攝影效果。這是丟勒在旅行尼德蘭途中經安特衛普所畫的，顯示他回歸北方的表現法。

（圖見141頁）

〈騎士、死神與惡魔〉是曾自稱自身為「騎士」的丟勒，所作的充滿一種緊張而令人不安的情感之銅版畫。被認為他的版畫藝術最高峰時期的代表作。

（圖見143頁）

臉上露出深刻皺紋的騎士，毫無間隙的甲冑蔽身，佩劍持槍顯得威容的姿勢騎在駿馬上。採取橫向角度描寫，騎士有獵犬相伴。背後騎在馬上的半腐老人頭上並有蛇纏的是死神的象徵。手持砂時計與騎士並行。緊跟騎士後面的長著羊角豬頭蝙蝠翼造形的是惡魔。遠景為岩石上的城堡。丟勒在此畫中企圖表現的是一個堅韌不拔而意志剛強的基督教徒，在惡勢力中前進。丟勒讀過伊拉斯莫的著作《基督教騎士手冊》：「意志堅定的騎士，身披厚重的哥德式盔甲，穩步前進，全然不理跟他搭話的可怕幽靈，他的意志可能來自學者敏銳的智慧與有力眼光。」，丟勒在創作此畫的日記中提到當時的人文主義戰士伊拉斯莫，能像基督的騎士一般向專制政體開火：「基督的騎士，在我主基督的身旁前進，護衛真理，贏得烈士的桂冠。」

丟勒的這幅騎士像是強調單獨的莊嚴化，不同於上述兩幅大銅版畫〈憂鬱〉與〈書齋中的聖傑羅姆〉把主題置入辯證法的關連中。

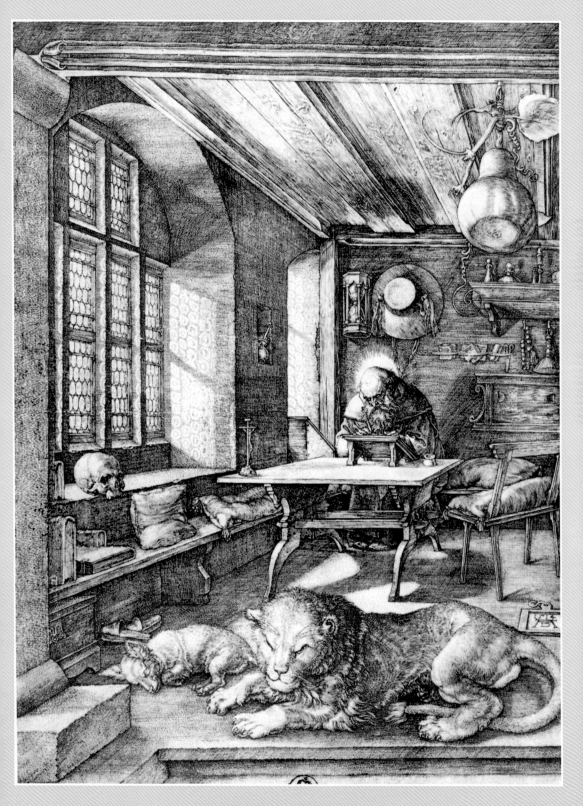

丟勒　**書齋中的聖傑羅姆**　1513　銅版畫　24.6×19cm　德勒斯登國立美術館

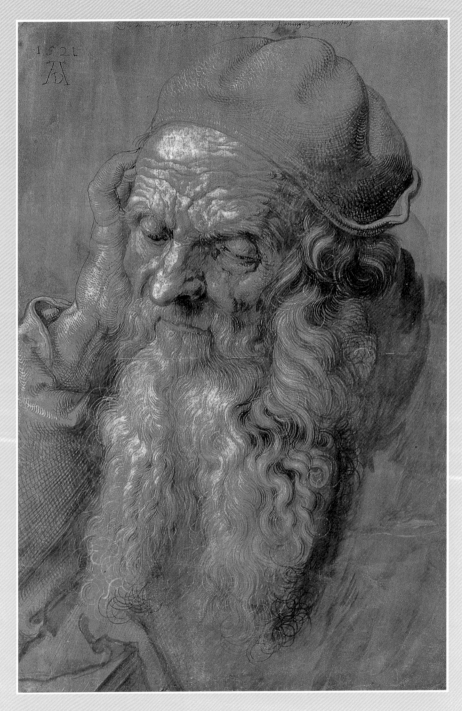

丟勒　**老人頭像**　1521　毛筆素描　42×28.2cm　維也納阿爾貝蒂納版畫素描收藏館

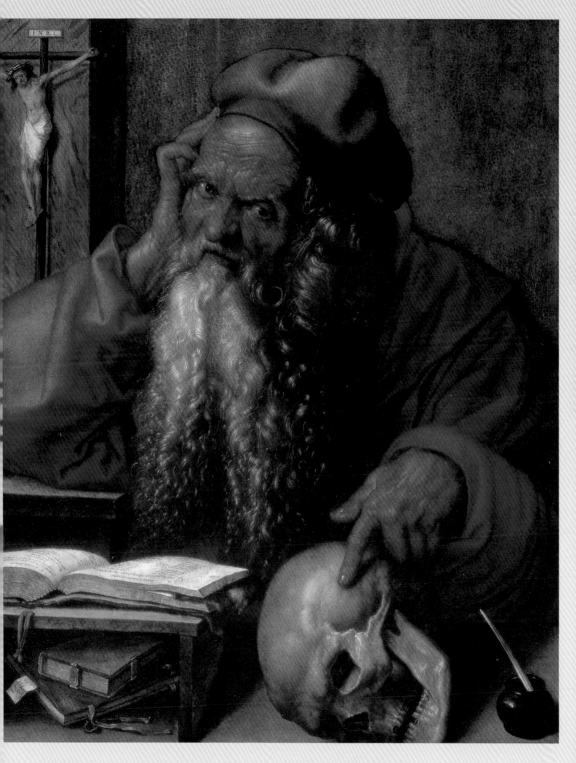

丟勒 **聖傑羅姆像** 1521 綜合媒材、橡木 59.5×48.5cm 里斯本古代美術館藏

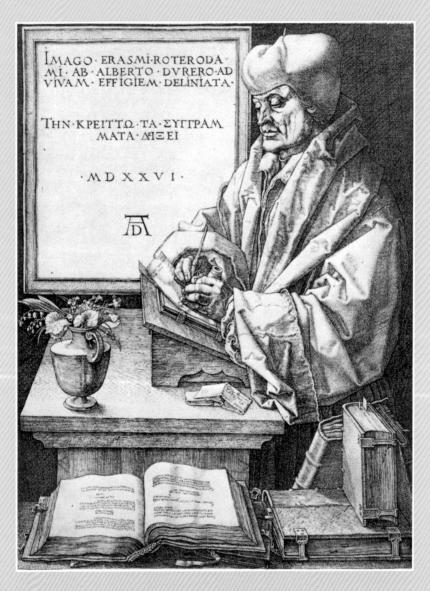

丟勒　**鹿特丹的艾拉斯姆士肖像**　1526　銅版畫　24.9×19.3cm
德勒斯登國立美術館

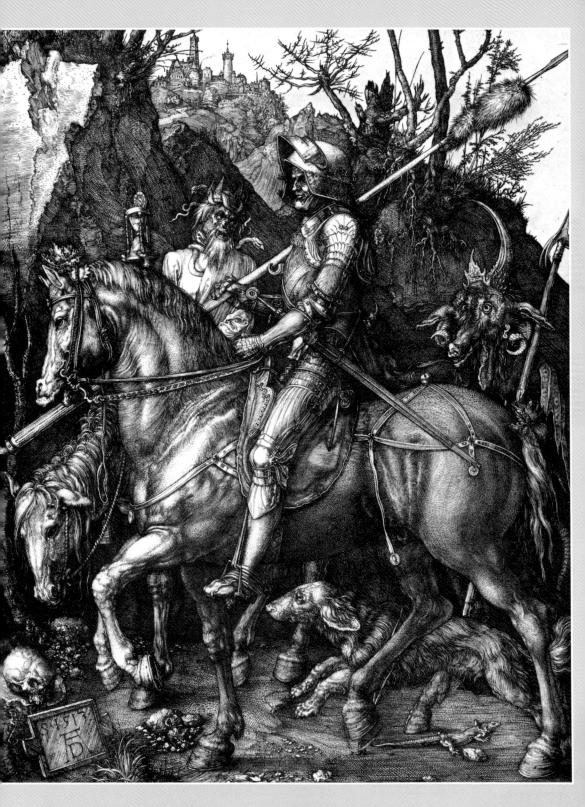

丟勒　**騎士、死神與惡魔**　1513　銅版畫　24.6×19cm　柏林國立美術館

造形結實氣魄宏大的〈四使徒〉

丟勒
四使徒
1526　油彩木板
左幅：214.5×76cm；
右幅：215.5×76cm
慕尼黑國立古美術館
(右頁圖)

丟勒在晚年，對於肖像畫又發生更大的興趣，他創作了許多幅自畫像和朋友的肖像，筆下的人物多采多姿，對人像的個性特徵刻畫入微。尤其是許多肖像都能完美的刻畫出充滿信心而又意志堅強的特性，這是當時產生的一種氛圍。其中，最著名的深刻表現日耳曼人特徵的是他所作的油畫代表作〈四使徒〉。

丟勒的許多繪畫作品，體現了德國文藝復興時期的人文主義與中世紀宗教世界觀的爭論，表現了德國人民反對羅馬天主教會的精神。他的油畫〈四使徒〉即是突出的代表。丟勒創作此畫是在1526年，德國農民戰爭（1524-25）剛結束，他透過描繪耶穌的四個門徒（左起聖約翰、聖彼得、聖馬可、聖保羅）的畫像，表達他對祖國命運的深切關注和追求伸張正義，譴責邪惡的思想。他筆下的聖約翰造形，借用了德國宗教改革運動的活躍人物麥朗赫頓的肖像特徵。並在作品下端，借用了四使徒反對邪說和假先知的一句名言：「向人間的統治者提出警告！」，聯繫到此畫所塑造的頂天立地的人物形象和作品懸掛的場所——紐倫堡市政廳，更可以讓我們瞭解丟勒創作此畫的真正意義，他希望在作品中塑造出在精神和道德行為上堪稱楷模的理想形象，最傑出的日耳曼人的表徵。因此這幅作品後來被視為德國宗教改革時期藝術的偉大紀念碑。

丟勒此畫原是裝飾在紐倫堡市政廳，他原來在構想時準備了三個方案，一是四個人物畫在一幅畫上，二為分成兩幅，每幅畫兩個人物，三為創作三連祭壇畫，後來採取了第二種方案即分為兩幅的形式。四位人物的畫面構圖嚴謹而緊湊，左幅是身披柔軟紅色斗篷的青年約翰，他身後是魁偉的彼得正在俯首閱讀，右幅的右邊是穿著厚重白色斗篷的保羅手持劍並拿著書，他的身後是馬可。丟勒並未按照傳說中的四個人物特點描繪，而是以自己的想法表現，他傾全力刻畫四位人物性格特徵：約翰的樂天達觀、彼得的柔和善良、保羅的壓抑多疑、馬可的機警勇敢，畫面的陪

左起為象徵青年、老年、40年代、50年代的四位使徒：約翰、彼得、馬可、保羅。「來試試看是不是所有的靈都是從神產生的」「你們之中也有假的教師吧」「要小心法律學者們」「要知道末世來臨時會有苦難發生」等，發出這些警訊。畫家當新教確立後，將包含著訓誡的畫送給了開始被狂熱信仰、懷疑以及虛無所侵襲的紐倫堡市。
四使徒也象徵了一多血質、黏液質、膽汁質、憂鬱質的四性論。

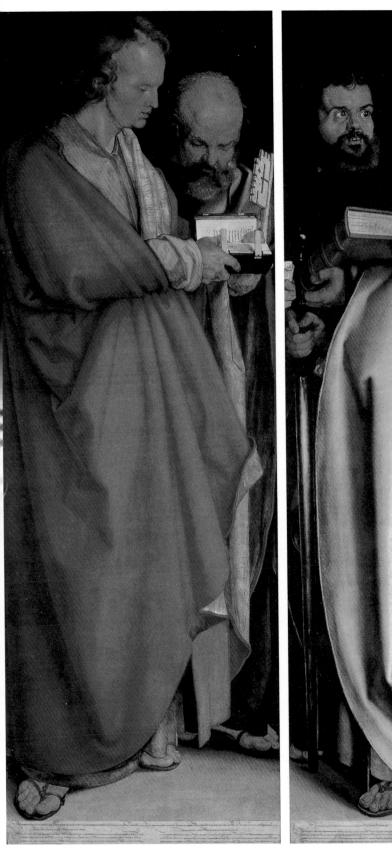
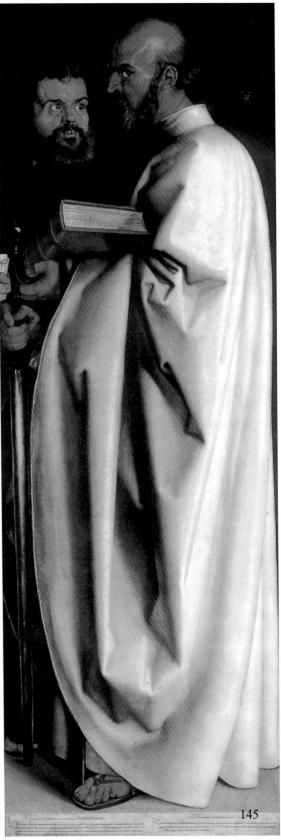

145

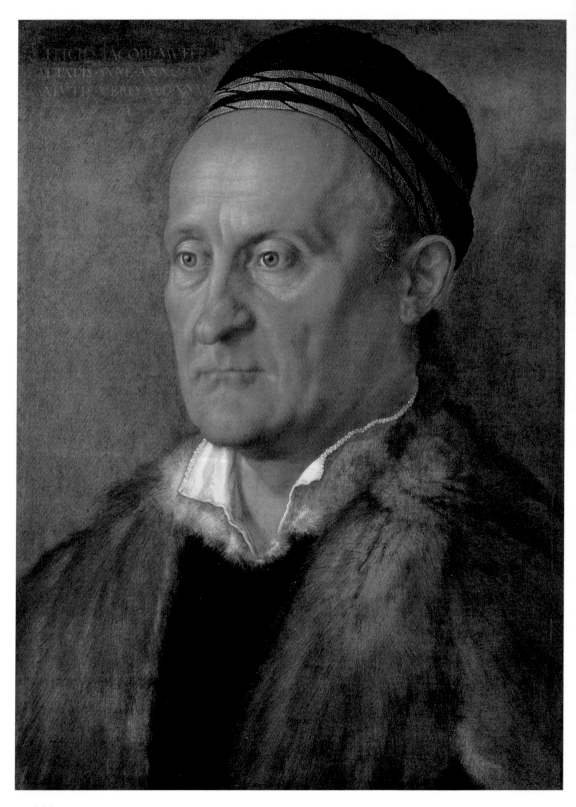

襯物體減至最低限，突出主題人物形象。亦有論者解釋丟勒在此畫中所描繪的人物，並非表示特定的聖者，而是象徵從年輕到老年不同世代的男性，以及人的基本性格的四種氣質：多血質（約翰）、黏液質（彼得）、膽汁質（馬可）、憂鬱質（保羅）。丟勒從現實時代中尋找理想的人間造像。

多種素材與表現技法同時運用

　　丟勒一生中的創作是多方面的，包括油畫、水彩畫、素描、木版畫、銅版畫，而且終生勤奮，他的一生為我們留下大量的作品。包括有：350幅木版畫、100幅銅版畫、1000幅素描和水彩以及約60幅的油畫。他的版畫成就超群卓著，運用挺健圓熟的線條，細膩寫實地刻畫物象，洋溢著文藝復興人文主義的偉大精神。

　　丟勒常喜歡運用同一題材，而用不同的材料方法去表現，例如他的〈亞當與夏娃〉、〈聖傑羅姆〉等，先後用素描、版畫和油畫表現，產生的趣味也各不相同。在十五世紀時丟勒就能如此的對素材技法充份認識表現，帶給後世很多啟示。

　　丟勒是最早以版畫表現宗教故事的，他影響了近代德國的繪畫。德國慕尼黑古繪畫館館長恩斯特・布夫納在他所著的《德國繪畫的源流》一文中說：「十五世紀德國繪畫的特徵是木版與銅版的創始，銅版畫在中世紀後期是由五金工場所製作的，而丟勒卻利用木板刻繪聖經，充分發揮了描繪的自由，明暗的對比簡潔素樸，加以十五世紀中葉德國印刷機器的發明，無疑的使丟勒的木版畫為當時的大眾所歡迎，丟勒的版畫黑白兩色的表現世界、造形的分野，使後世德國的繪畫也受了影響，這時期對德國繪畫來說是具有很大的意義。」

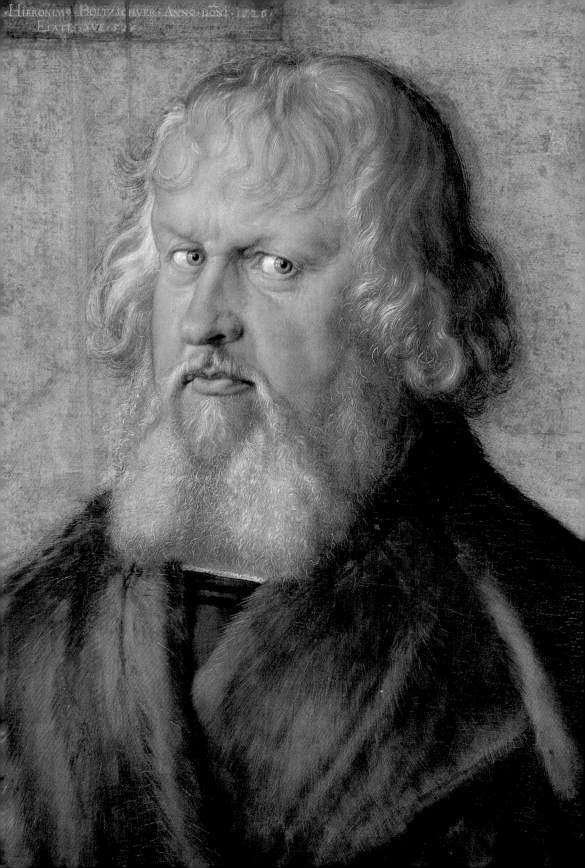

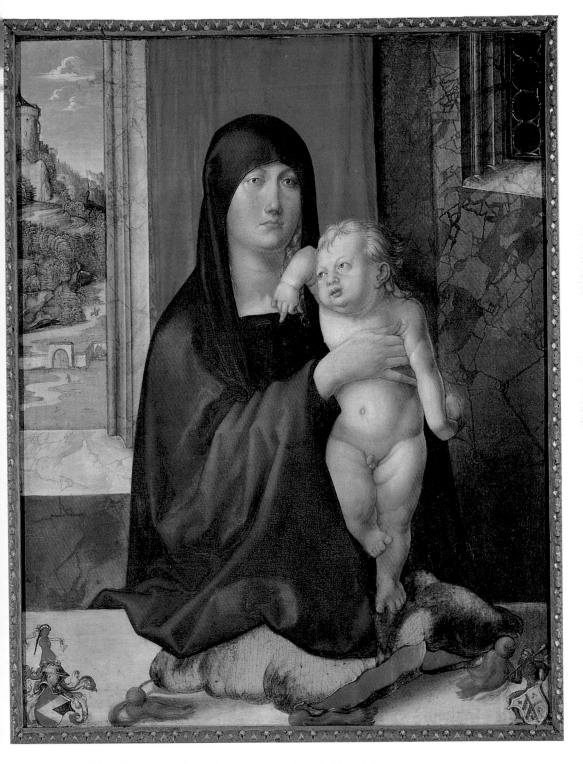

丟勒　**聖母子(薔薇聖母)**　1505　油彩畫布　40×50cm　美國華盛頓國立美術館

丟勒　**海洛尼慕斯‧霍茲舒赫像**　1526　綜合媒材、椴木　51×37cm　柏林國立美術館(左頁圖)
此畫為丟勒五十五歲時為紐倫堡市長海洛尼慕斯‧霍茲舒赫所畫的肖像畫。

149

丟勒　**威力博德・珀克海默像**　1524　銅版雕刻　18.1×11.5cm

丟勒　**聖母子**　1512　油彩木版　49×37cm　維也納美術史美術館(右頁圖)

丢勒
**馬克西米連一世祈禱書
第41頁（繪有美洲的印
地安人像）**
1514　筆、紅線與紫墨
、羊皮紙　28×19.5cm
慕尼黑巴伐利亞國家圖
書館(左上圖)

喬爾喬涅
維琪亞
約1507　蛋彩、胡桃末
與畫布　68×59cm
威尼斯市學院畫廊(右
上圖)

丢勒
聖母與康乃馨
1516　繪於羊皮紙，裱
於軟質木材　39×29cm
慕尼黑國立古美術館
(下圖)

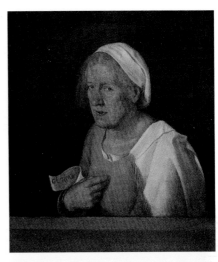

丟勒
年輕男子像
1507　綜合媒材、畫板
35×29cm
維也納美術史美術館

丟勒
基督在橄欖山上
1515　銅版畫
8.5×6mm
德勒斯登國立美術館
(右頁圖)

理論與藝術著作

　　在繪畫創作之外，丟勒還遺留下豐富的論述文章及藝術方
面的著作，包括他的自傳、書信、日記，藝術理論研究方面的專
書：《測定論》（1525年）、《築城論（都市、城館、村落的防
禦工事）》（1527年）、《人體比例理論》（1528年），書中均
附有木版畫插圖。另外，他還寫了一本《繪畫總論提綱》，是他
的一部寫作提綱，但最後沒有完成的這都著作。他在這一提綱中

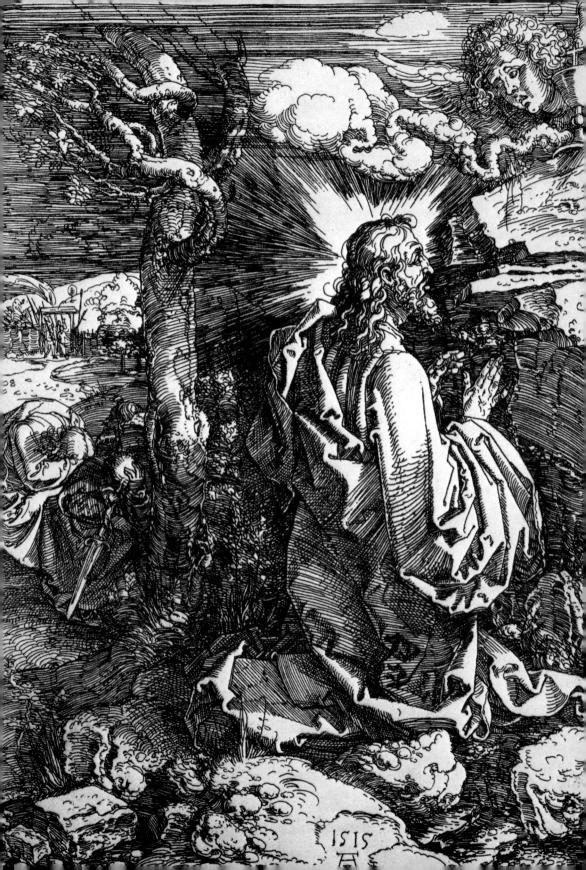

指出：「屬於繪畫中的真正藝術家，二百年或三百年都沒有這樣的人出現於世上。」他並提出繪畫的六大功能——成教化、戒惡事、富樂趣、長記憶、受珍愛、得財富。

丟勒著作的《人體比例理論》是他最重要的著作，書中有他親自繪畫的二十六個理想美典型的人體比例示範圖，是丟勒心目中調和美的樣式，顯示他想建立以他為首的德國文藝復興運動美學的特殊性。「我們樂意觀看美的事物，因為這會給我們愉悅。」丟勒說：「出自一切作品的東西，要數漂亮的人體最能使我們感到愉快，所以我就人體比例寫起。」

「當我們想把美納入作品的時候。我發現是很難的。……不能拿單獨一個人作為一個完美人體的模型，因為世界上沒有一個人是具備美的全體的，雖然他可以是相當美的。必須從各地收集，在一兩百人中尋找，往往難得發現有一兩個以上的美點可供採用。因此，你想構成一個優美的人體，你就必須採取某一個人的頭、另一些人的胸、臂、手、腿和腳。從許多美的事物中

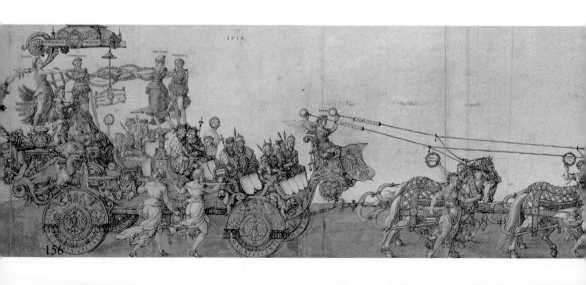

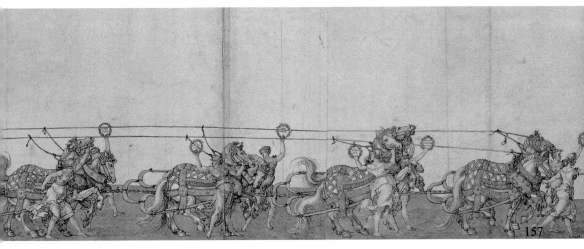

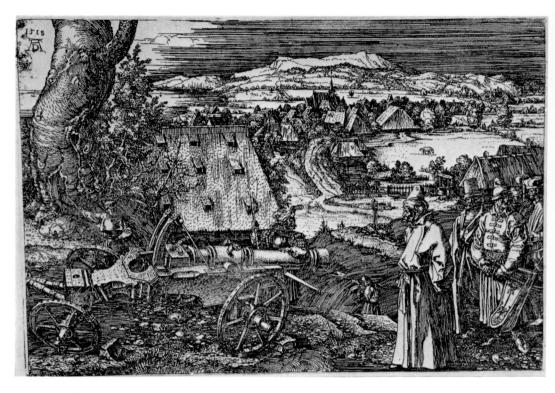

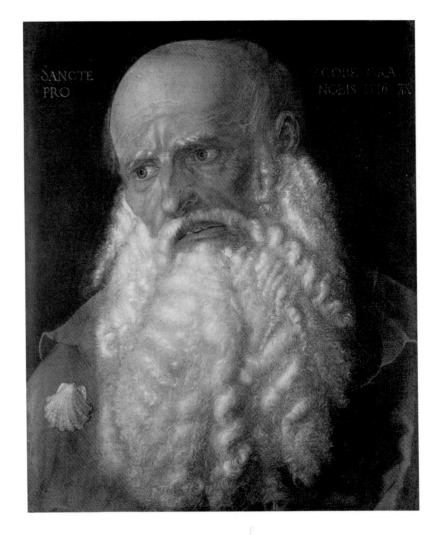

丟勒
巨炮
1518　銅版畫
21.7×32.2cm
德勒斯登國立美術館
（左頁上圖）

丟勒
太陽神阿波羅和黛安娜
素描
倫敦大英博物館
（左頁下圖）

丟勒
使徒老詹姆士
1516　油彩畫布
36×38cm
翡冷翠烏菲茲美術館
（右頁圖）

丟勒
裸體勇士
素描
法國鮑納特美術館
（左頁下右圖）

才能蒐集到美好的東西。甚至像蜜是從許多花朵中採集而來的那樣。」丟勒說：「上帝按照人應有的樣子一勞永逸地鑄造了人。我認為，完美的形式和美，都含括在一切人的總和之中。」

　　「我們的視覺就如同一面鏡子，它承受出現在我們面前的任何一種形態。」丟勒在他的著作中也主張藝術要紮根在自然中：「藝術要牢固地紮根在自然中，只有佔有自然的人，才能向自然學到東西，藝術作品越是緊緊紮根於生活中，就越為優秀，這樣的作品自然是真實的。」

丟勒及其藝術在美術史的地位

藝術史理論家艾爾文・潘諾夫斯基在他所著的《視覺藝術的含義》中，有一篇專門論述阿爾布里希特・丟勒和古代文化的文章。潘諾夫斯基指出：「丟勒在十五世紀開始時創作的一些作品，標誌著文藝復興在北歐國家的興起。在一個對古代藝術比任何時代，都更加一無所知的時代的末尾，一位德國藝術家，既是為了他本人，也是為了他的人民，重新發現了這種藝術。」

「丟勒是第一位感到這種「遙遠的情致」的北歐藝術家。他對古代藝術所抱持的態度，既不是繼承人的態度，也不是模仿者的態度，而是一位征服者的態度。⋯⋯由於他認識到北歐的藝術，只有通過一種原則性的改革，才能吸取古代的藝術精華，因此，他親自在理論上和在實踐中發動了這場改革。⋯⋯在丟勒《人體比例理論》發表前三十年，他曾致力於創作各種做著古代動作的人物，他計畫系統地教育自己，教育他的德國藝術家同行，以便得到一種對人體固有的表現力和美所具有的『古代』態度。」

「如果能夠把任何一次偉大的藝術運動，看作是某一個人的功勞，那麼，北歐國家文藝復興運動的興起，就是阿爾布里希特・丟勒的功勞。⋯⋯只有丟勒才能通過十五世紀義大利的文藝復興領悟到古代文化。正是他把一種對古代美，對古代情致，對古代的力和明快，所抱的情感移植到北歐藝術中來。」

「丟勒對造型形式具有非凡的天賦，而對繪畫形式也具有同樣非凡的理解力。他對比例、明快、美和準確，抱有強烈的偏

丟勒
持梨聖母與聖子
1526 綜合媒材、畫板 43×32cm
翡冷翠烏菲茲美術館

160

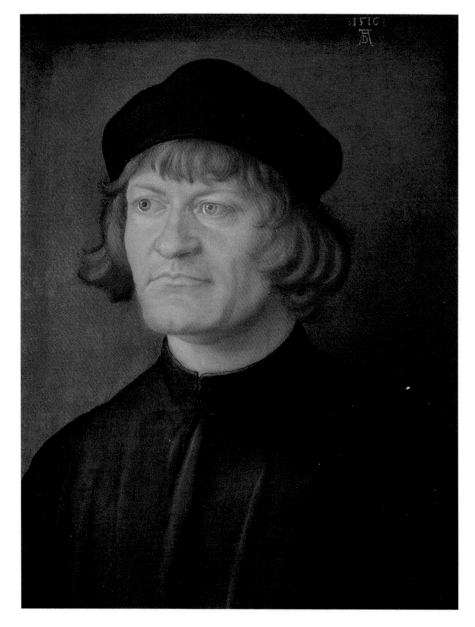

丟勒
牧師肖像
1516　綜合媒材、
畫板
41.5×33cm
華盛頓國立美術館

愛，而對主觀和非理性的東西，對微觀現實主義和幻覺效應，也
抱有同樣強烈的衝動。丟勒是第一位創作了正確的和具有科學化
比例的裸體人像的北歐人；同時，他也是第一位創作了真實風景
畫的北歐人。」從以上這幾段潘諾夫斯基對丟勒的論述文章，很
明顯可以看出潘諾夫斯基對丟勒藝術的肯定以及確立他在美術史
上的重要地位。

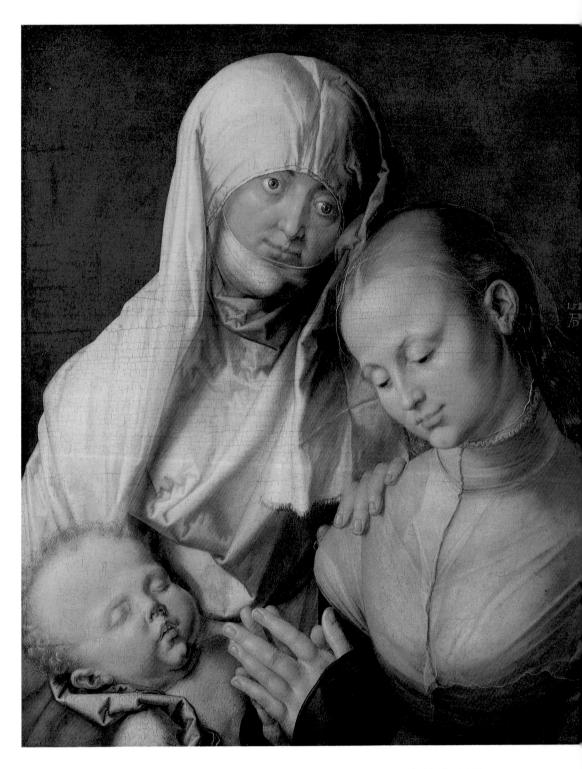

丢勒　**聖母子與聖安妮**　1516　蛋彩、油彩、畫布、木板　60×49.9cm　紐約大都會美術館

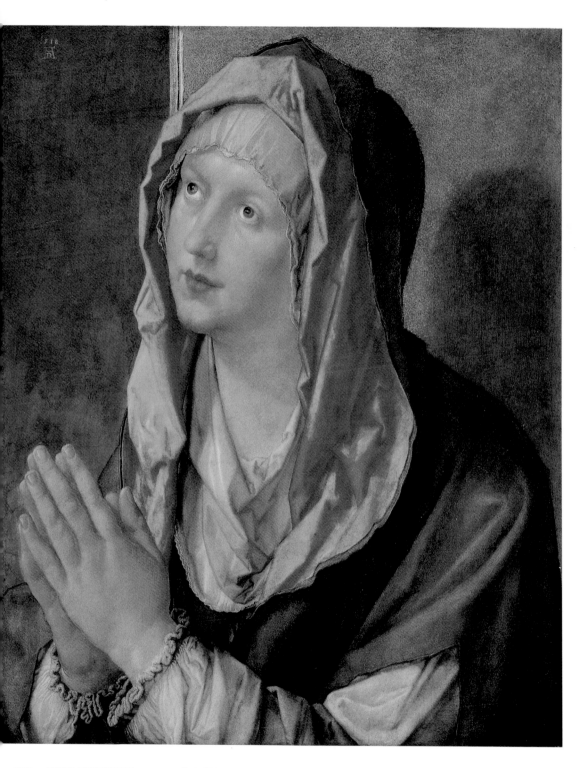

丟勒　**祈禱中聖母馬利亞**　1518　綜合媒材、椴木　53×43cm　柏林國立美術館

德國的國民英雄

　　丟勒去世後，並沒有被後世忘懷。由於他在藝術上的偉大成就，十八世紀後期至十九世紀初葉德國浪漫主義興起的年代，丟勒被稱為德國最偉大的畫家，榮獲德國的國民英雄地位。從1815年開始，德國每年都舉行德國畫家「阿爾布里希特‧丟勒節」的藝術慶典，1840年紐倫堡建立了他的雕像。這是德國的藝術家首次獲得建立公共的紀念碑。

　　在丟勒逝世400年（1928年）與誕生500年（1971年），德國都舉行「阿爾布里希特‧丟勒年」的紀念活動。1971年出版了有關丟勒的文獻目錄，包括一萬件以上的作品系列目錄。日本的國立西洋美術館也於1972年6月從德國的德勒斯登國立美術館借來丟勒作品，舉行丟勒與德國文藝復興展覽。這個事實顯示丟勒的作

丟勒
正義的太陽神
1498-1499　銅版畫
10.6×7.7cm
德勒斯登國立美術館
獅子（座）是太陽、正義之神的意象。（右下圖）

丟勒
童年基督
1493　水彩畫紙
11.8×9.3cm
維也納阿爾貝蒂納版畫素描收藏館(左下圖)

丟勒
皇冠
1515
水彩畫紙　23.7×28.1cm
紐倫堡日耳曼博物館

品超越時代產生的巨大影響力。

　　丟勒的木版畫及銅版畫，由於是大量印刷，現在存世較多。
世界主要的丟勒版畫及素描收藏包括：維也納阿貝蒂納版畫素描
館，約有150件。德國的德勒斯登國立美術館，收藏有丟勒版畫
200多件，倫敦大英博物館、翡冷翠的烏菲茲美術館、巴黎羅浮
宮、馬德里的普拉多美術館等也都收藏有丟勒的版畫作品。

　　丟勒的油畫作品，收藏較多的是慕尼黑國立古美術館，有十
幅以上代表性的油畫作品。這批作品原屬於拜倫王侯威爾海姆四
世（1493-1550）的收藏，他在位時，大量購買藝術品。柏林國立
美術館亦收藏有丟勒的油畫名作。

　　阿爾布里希特‧丟勒的藝術，在中世紀末期的德國繪畫史

上，佔據最高峰的地位，也是德國值得向世界藝壇誇耀的天才。他和義大利的達文西一樣，是歐洲文藝復興時期最偉大的代表人物之一。他的繪畫技巧高超、寫實功力深厚，線條準確與色彩明快的繪畫，直到今天對觀眾來說仍然耐人欣賞充滿魅力。

丟勒
手套
水彩畫紙　30.5×19.8cm
布達佩斯美術館

丟勒
年輕情侶
繪圖筆與煤煙做成的褐色顏料　25.8×19.1cm
漢堡市立美術館(右頁圖)

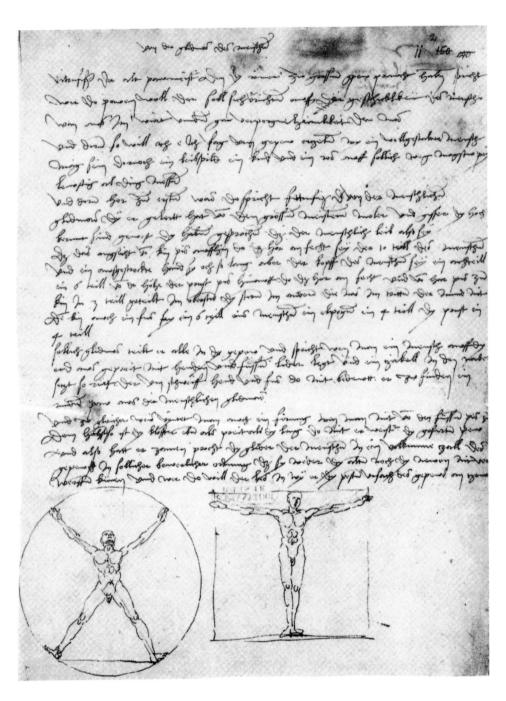

丟勒手稿及插畫〈裸男〉 1507

丟勒　**參孫路殺壯獅**　1496-1498　木版畫　38.2×27.8cm　德勒斯登國立美術館
聖經士師記地14章5-6節路殺壯獅故事

丟勒
兩根裝飾柱
1515　彩色墨水速寫
20.3×14.3cm
倫敦大英博物館

丢勒素描及版畫作品選集

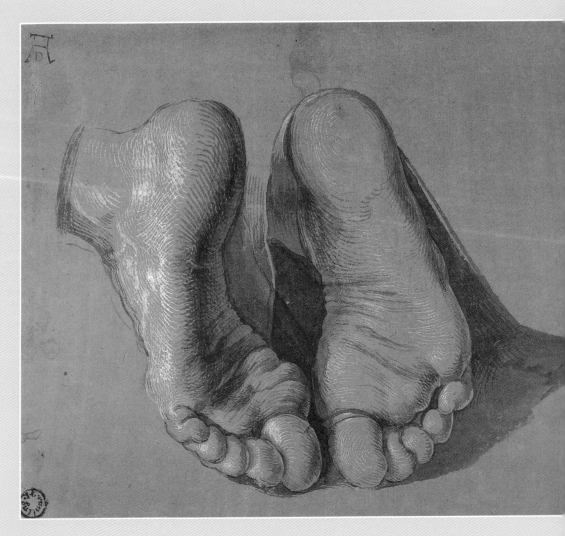

丟勒
手的習作
《人體均衡理論》插畫
：左手

丟勒
雙足習作
1507　銀筆素描
17.7×21.7cm
鹿特丹凡波寧根美術館
(左頁圖)

丟勒
雙手習作
1506　銀筆素描
20.7×18.5cm
紐倫堡日耳曼國立美
術館

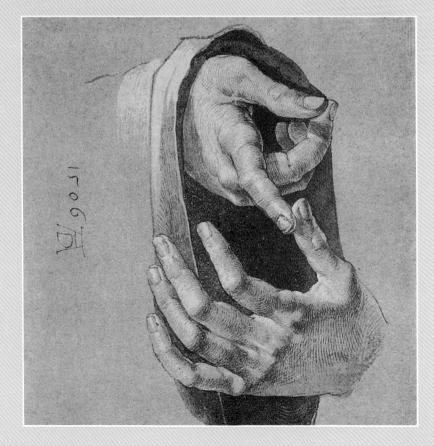

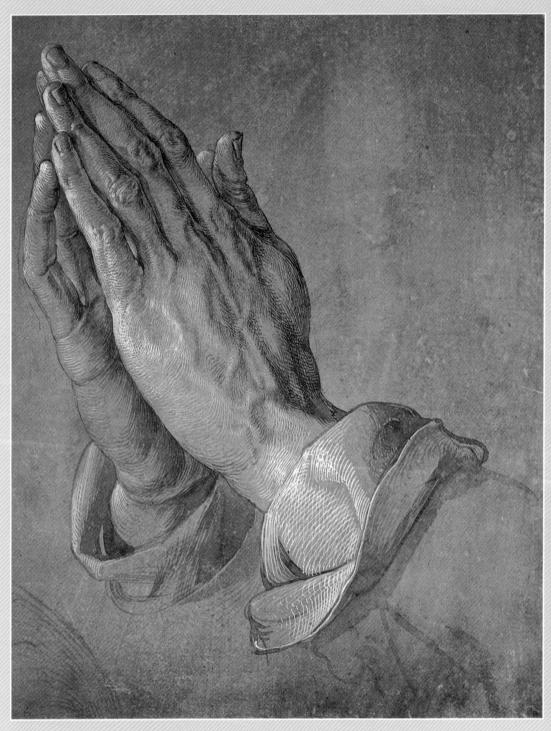

丟勒　**祈禱的手**　1508　畫刷、黑和灰色墨水、著色紙　29.1×19.7cm　維也納阿爾貝蒂納版畫素描收藏館

丟勒　**三隻手的習作**　1494　鋼筆墨水　27×18cm　維也納阿爾貝蒂納版畫素描收藏館(右頁圖)

174

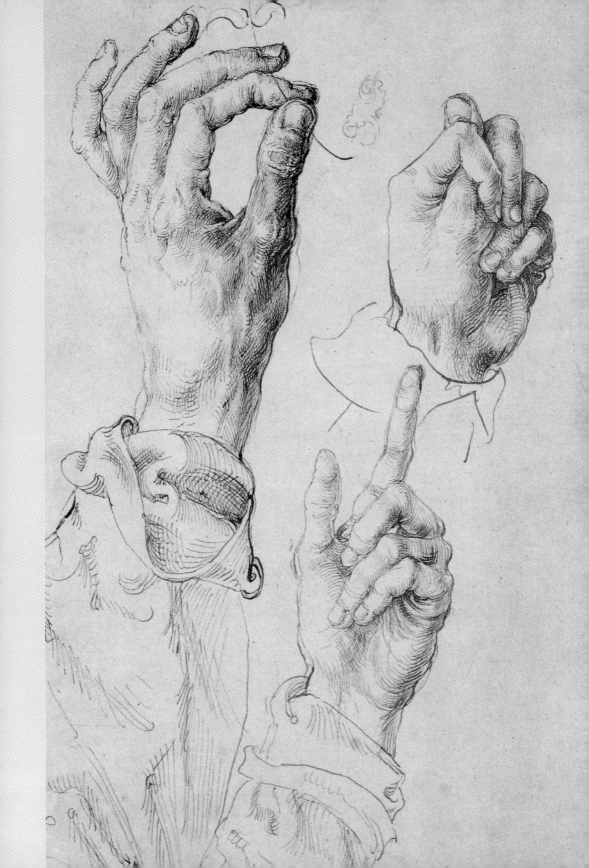

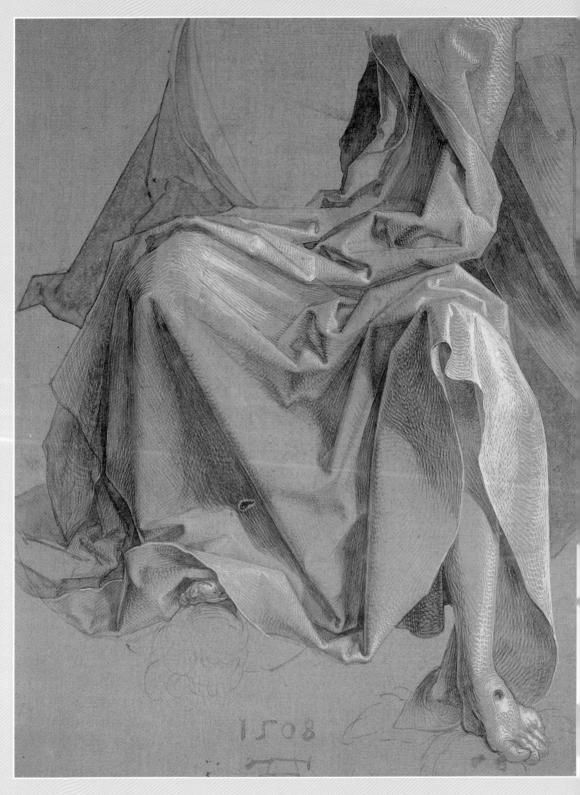

176　　丢勒　**基督受難習作**　1508　銀筆素描　25.6×19.6cm　巴黎羅浮宮

丢勒　**男子人體比例圖及肖像速寫**　鋼筆褐色墨水
28.6×20cm　德勒斯登薩克森地區圖書館

丢勒　**男子裸像之正面**　1513　鋼筆、單色墨水
28.6×20.8cm　德勒斯登薩克森地區圖書館

丢勒　**男子立像**　1513　鋼筆、暗褐色墨水
27.8×20.2cm　德勒斯登薩克森地區圖書館

丢勒　**男子立像**　1513　鋼筆、暗褐色墨水
27.8×20.2cm　德勒斯登薩克森地區圖書館

177

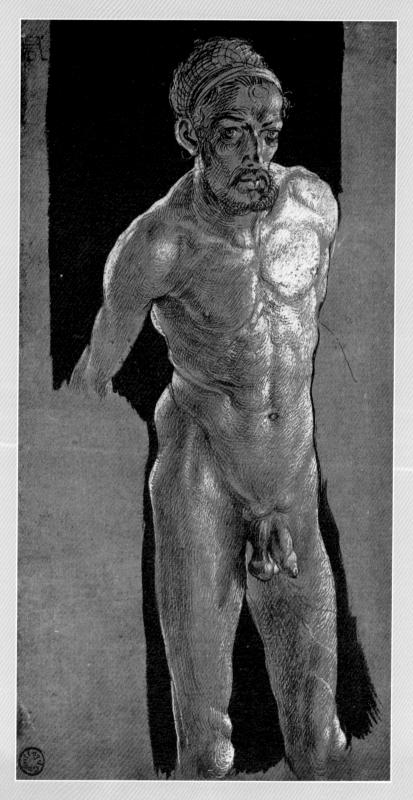

丟勒
裸體自畫像
1506　鋼筆、單色墨水
29.1×15.3cm
威瑪國立威瑪宮美術館
（左圖）

丟勒
男子像之正面與側面
1519　鋼筆褐色墨水
28.7×20cm
德勒斯登薩克森地區圖書館
編入1528年丟勒死後出版的
《人體比例論》插畫木板畫
（右頁左上圖，上右圖為此
圖的背面。）

丟勒
裸婦像之側面、正面及兩面
鋼筆、褐色墨水
25.6×18.5cm
德勒斯登薩克森地區圖書館
（右頁下左圖，下右圖為背
面）

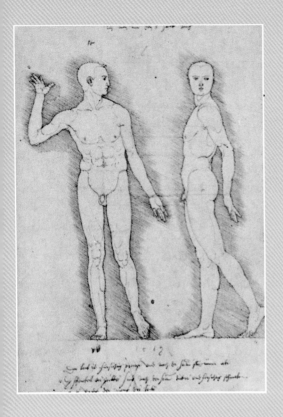

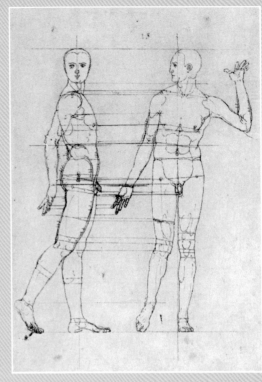

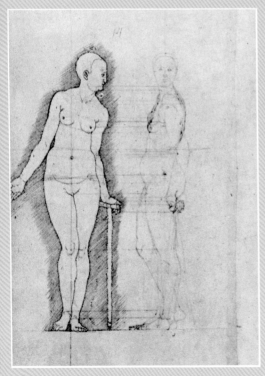

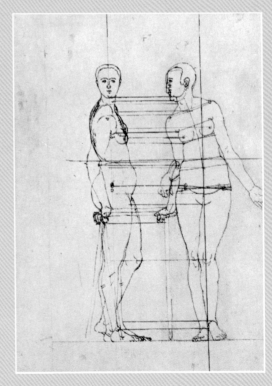

丢勒　**龍**　鋼筆、水彩　9.7×17.1cm　德勒斯登薩克森地區圖書館

丢勒　**六個杯子**　鋼筆、褐色墨水　20.1×28.4cm　德勒斯登薩克森地區圖書館

丟勒　**習作—衣紋及人體素描**　鋼筆、褐色墨水　29×40.3cm　德勒斯登薩克森地區圖書館

丟勒
畫壺的人
鋼筆、褐色墨水
18×20.3cm
德勒斯登薩克森地區美
術館

丟勒　**放蕩浪子**
1496-1498　銅版畫　24.6×19cm
德勒斯登國立美術館
取材聖經路加福音第15章浪子的比喻故事，自古
以來，很多藝術家以此段故事為畫題，表現基督
教慈悲與救濟的象徵。(上圖)

丟勒　**金錢之愛**　1495　銅版畫　15.1×13.9cm
德勒斯登國立美術館

丟勒　**散步**
1496-1498　銅版畫　19.2×12cm
德勒斯登國立美術館(右圖)

丟勒　**五傭兵與馬上的土耳其人**
1495　銅版畫　13.2×14.6cm
德勒斯登國立美術館(下圖)

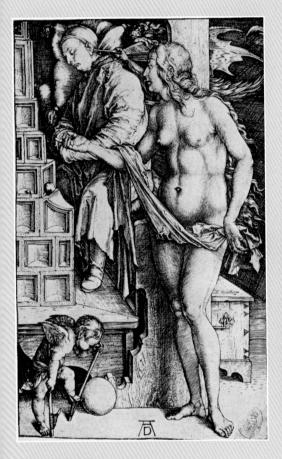

丟勒 **博士之夢**
1497-1498　銅版畫　18.8×11.9cm
德勒斯登國立美術館
又名〈怠惰〉、〈痛風疾病者之夢〉，坐高椅、頭
靠枕者為博士，前方為裸體維納斯——博士所見的
夢景。怠惰為一切罪惡之源的說教作品。

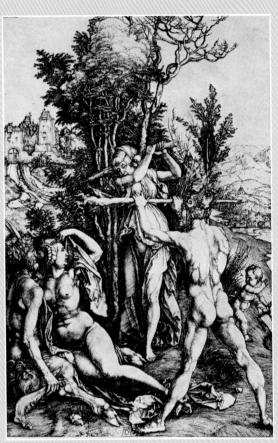

丟勒 **忌妒（赫克力斯）**
1498-1499　銅版畫　32.3×22.3cm
德勒斯登國立美術館

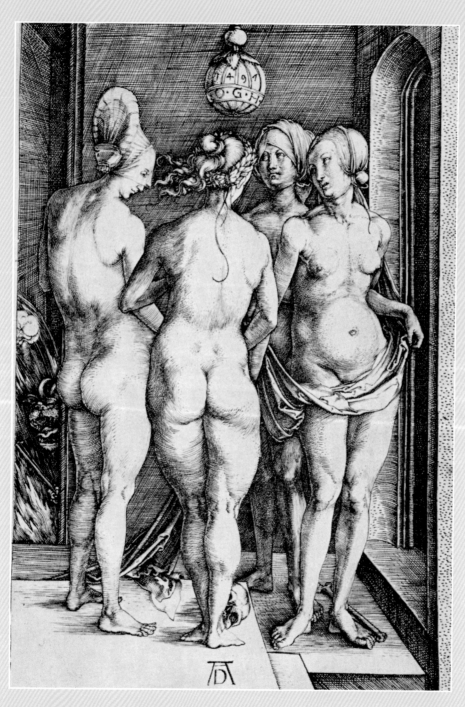

丟勒　**四魔女**　1497　銅版畫　19×13.1cm　德勒斯登國立美術館

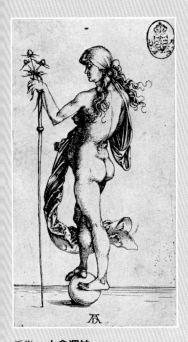

丟勒　**小命運神**
1496　銅版畫　12.1×6.6cm
德勒斯登國立美術館

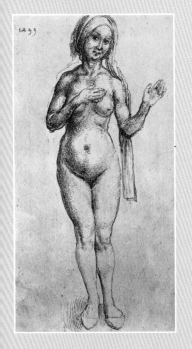

丟勒　**海的妖怪**
1497-1498　銅版畫　24.6×18.7cm
德勒斯登國立美術館

丟勒
裸女
1493　鋼筆墨水畫
巴約納波納美術館

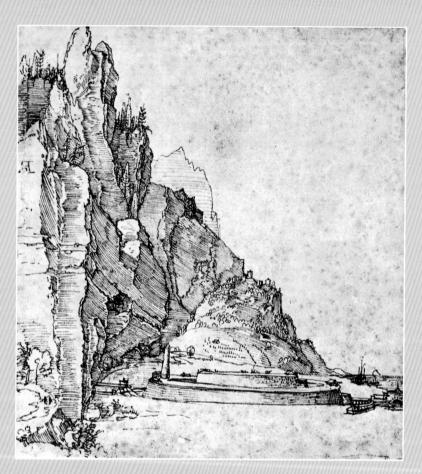

丟勒
海邊堡壘的地景
1526 鋼筆墨水畫
米蘭安布羅西亞那圖書館
(左圖)

丟勒
聖安東尼斯
1519 銅版畫 9.6×14.
柏林國立美術館(下圖)

丟勒
聖艾斯達基斯
1500-1504 銅版畫
35.5×25.9cm
柏林國立美術館(右頁圖)

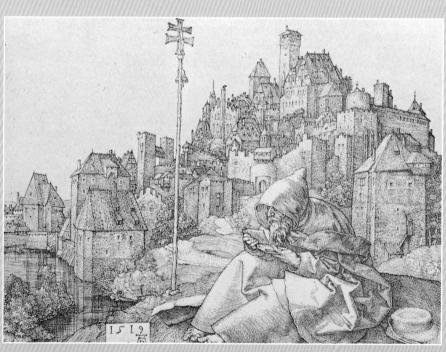

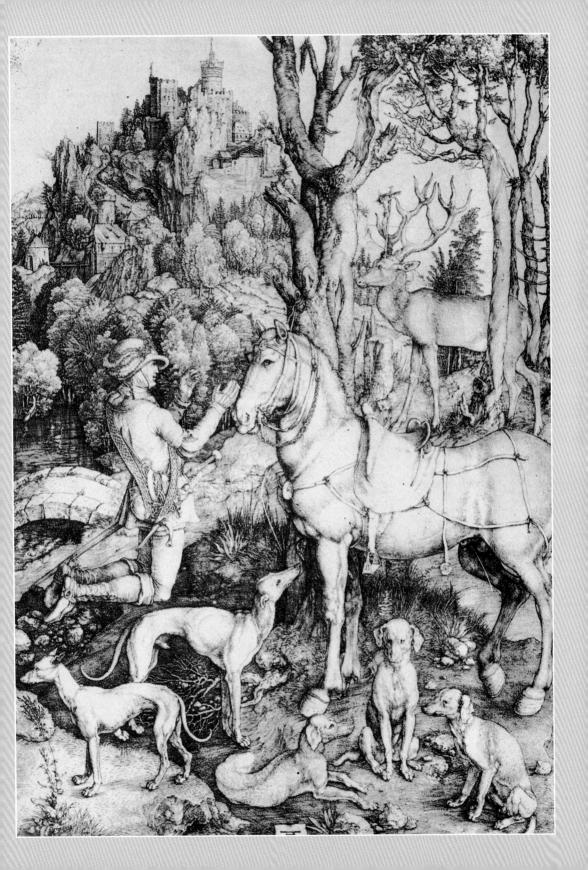

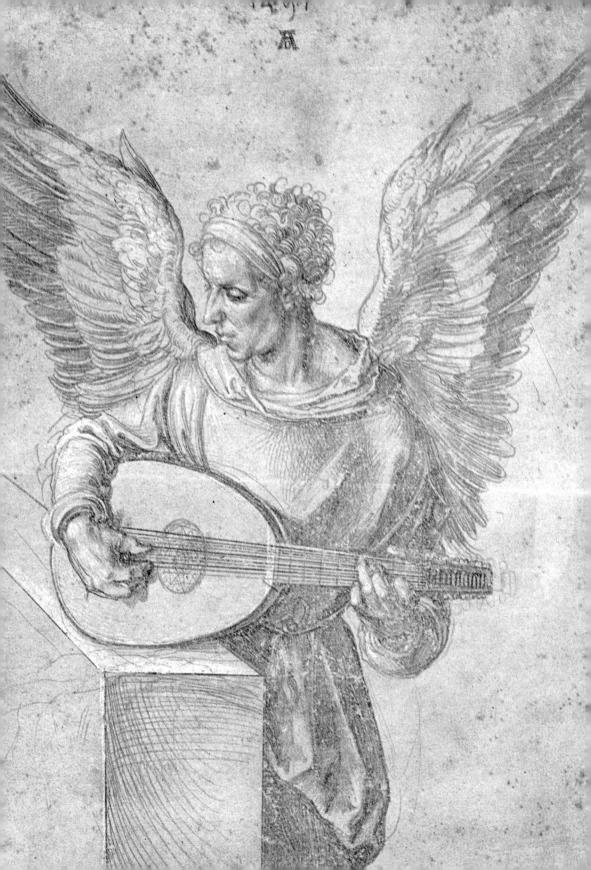

丟勒　**兒童頭像**　素描　16×10.cm9　巴黎羅浮宮

丟勒　**彈琴的天使**　1497　銀筆素描　柏林國立美術館銅版畫室(左頁圖)

189

190　　丟勒　**女子像**　1505　鋼筆墨水畫　41.6×28.1cm　倫敦大英博物館

丟勒　**青年男子像**　1520　蠟筆素描　36.6×25.8cm　柏林國立美術館

丟勒　**從須耳德沙看安特衛普港**　1520　鋼筆素描　21.3×28.3cm　維也納阿爾貝蒂納版畫素描收藏館

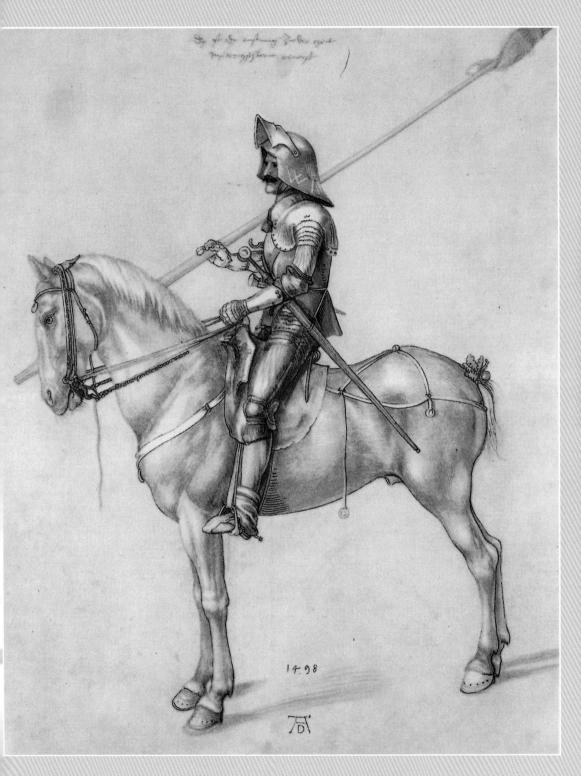

丟勒　**騎士**　1498　水彩素描　41.2×32.4㎝　維也納阿爾貝蒂納版畫素描收藏館

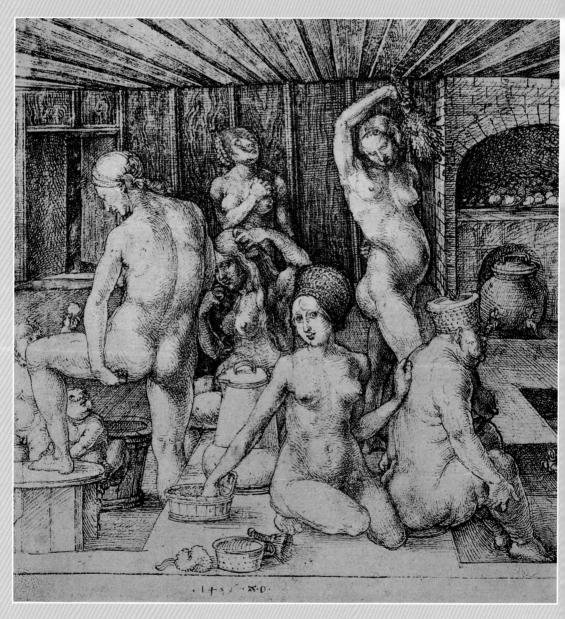

丢勒　**浴女**　1496　鋼筆墨水畫紙　23.1×22.6㎝　不來梅市立美術館

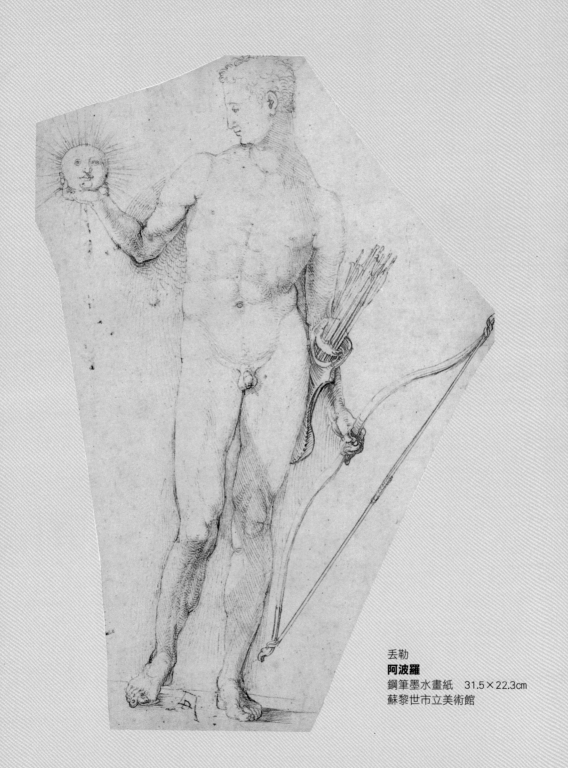

丟勒
阿波羅
鋼筆墨水畫紙　31.5×22.3cm
蘇黎世市立美術館

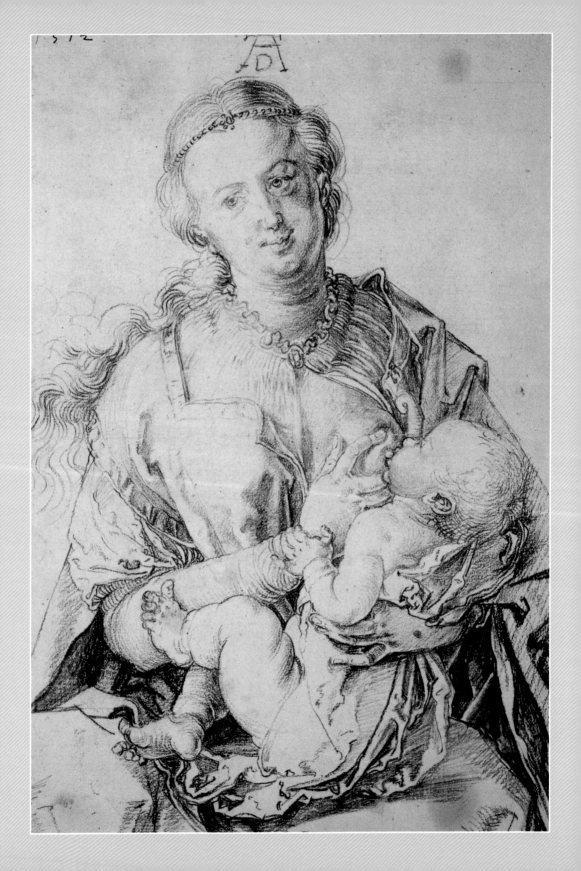

丟勒手稿與插畫　1512　15.8×20.8cm

丟勒　**母與子**　1512　銀筆素描　41.8×28.8cm　維也納阿爾貝蒂納版畫素描收藏館(左頁圖)

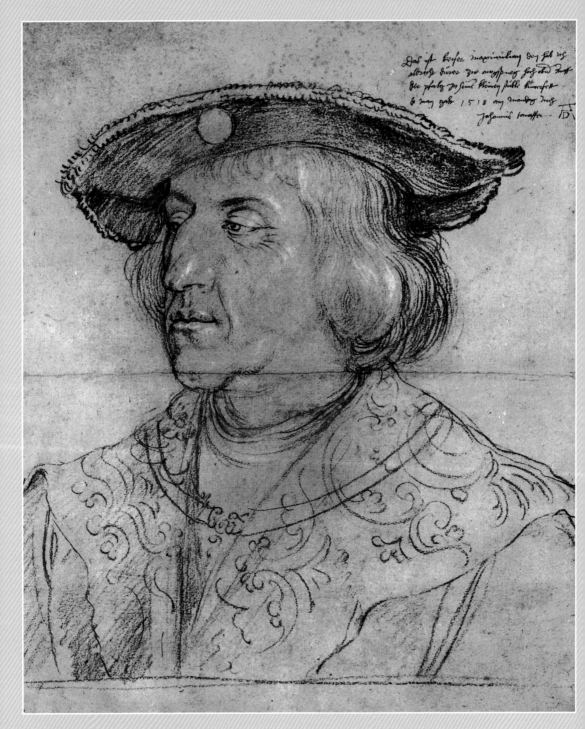

丢勒　**帝王肖像（馬克西米連一世）**
炭筆、紅膚色，並以白色加強　38.1×31.9cm　維也納阿爾貝蒂納版畫素描收藏館

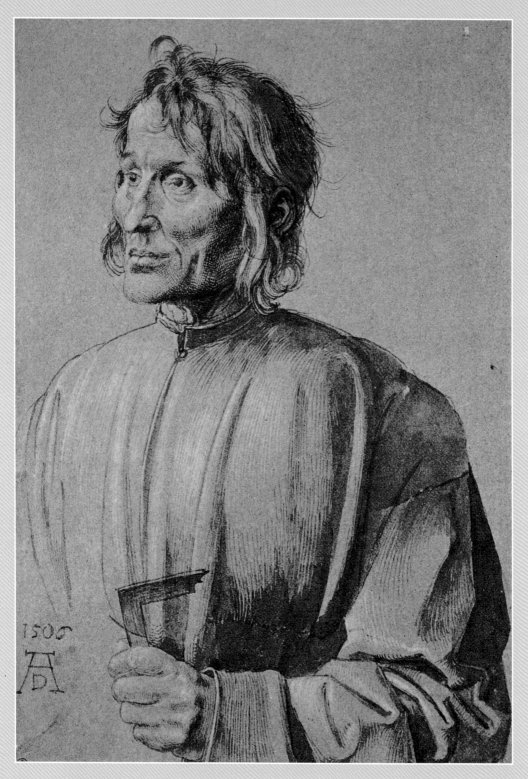

丢勒　**一個建築師的肖像**
1506　畫筆與印度顏料，白色粉體於於綠色特製紙　41.4×28.8cm　柏林國立博物館

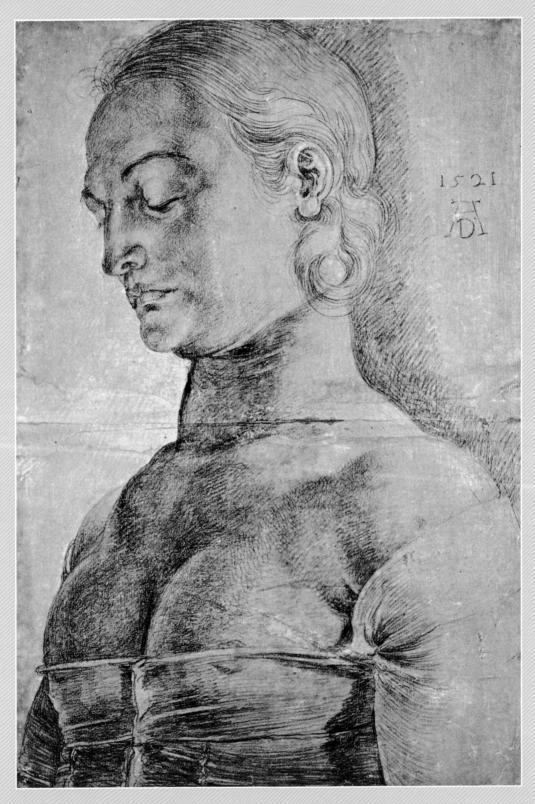

200　丟勒　**聖亞波羅尼的胸像習作**　1521　黑粉筆於藍威尼斯畫紙　38.6×26.3㎝　柏林國立博物館

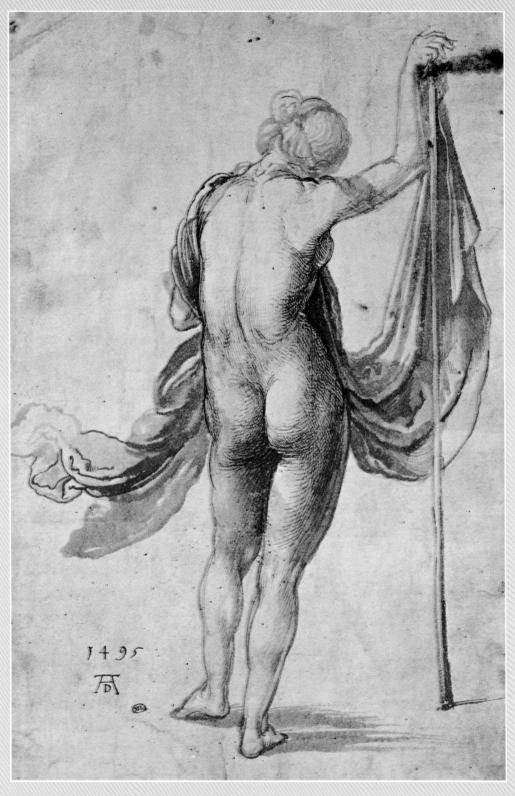

丢勒　**從背後望去扶著桿子且拿著布幔的裸體女人**　1495　畫筆與印度顏料　32×21cm
巴黎羅浮宮美術館

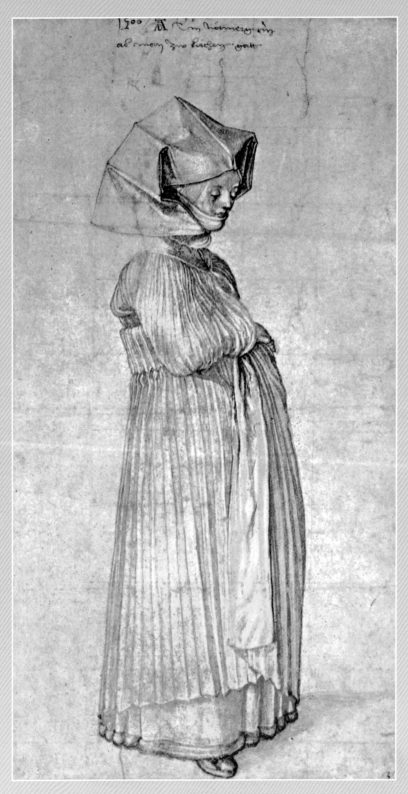

202　丟勒　**穿著禮拜服的紐倫堡女人**　1500　水彩　31.7×17.2cm
倫敦大英博物館

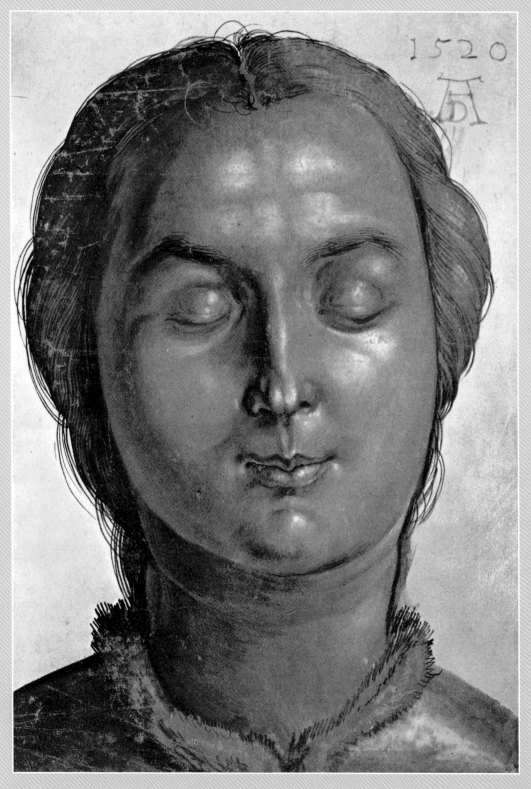

丢勒　**閉眼的年輕女人頭像**　1520　畫筆與印度顏料，粉體白色　32.6×22.6cm　倫敦大英博物館　203

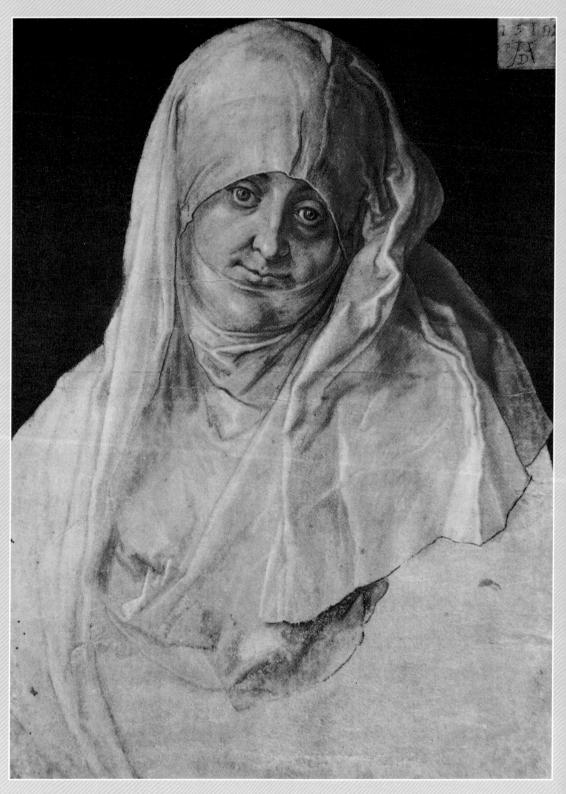

204　丢勒　**聖安妮（丢勒夫人的肖像）**　1519　畫筆與印度顏料，白色粉體於於灰色特製紙，黑色墨水背景
39.5×29.2cm　維也納阿爾貝蒂納版畫素描收藏館

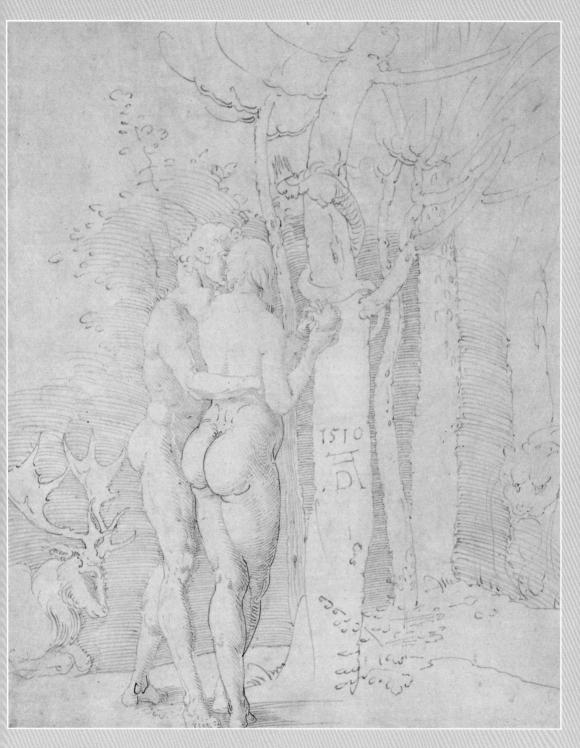

丟勒　**亞當與夏娃**　1510　鋼筆墨水素描　29.5×22cm　維也納阿爾貝蒂納版畫素描收藏館

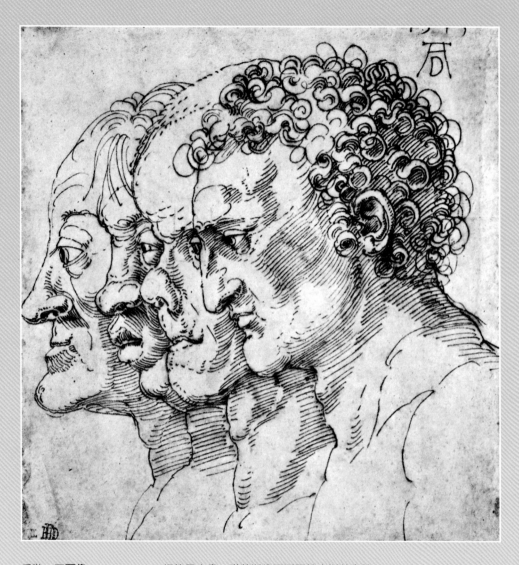

丟勒　**四頭像**　1513-1515　鋼筆墨水畫　堪薩斯納爾遜阿特金斯美術館

丟勒　**教宗的披風**　1514　水彩　42.7×28.8cm　維也納阿爾貝蒂納版畫素描收藏館(左頁圖)

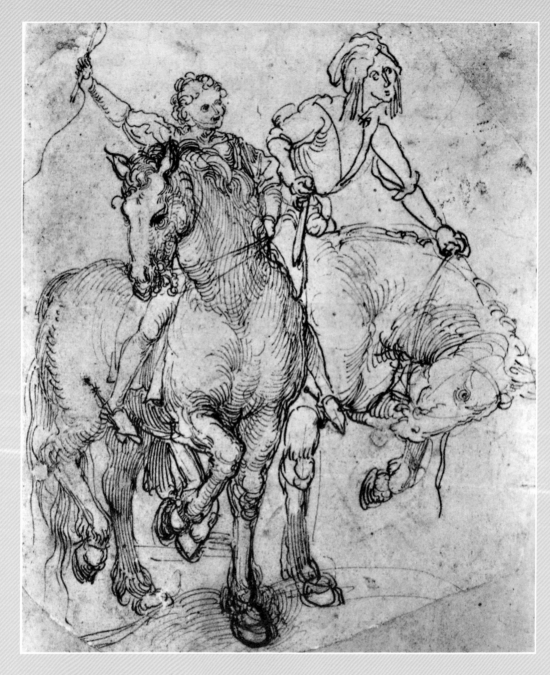

丟勒　**兩個年輕騎士**　1493-1494　鋼筆墨水畫　慕尼黑國立古美術館

丟勒　**聖家族與野兔**
1497　木版畫　26歲時作品，是丟勒所作書籍插畫木版畫，但已昇華至單獨的賞心作品。(右頁圖)

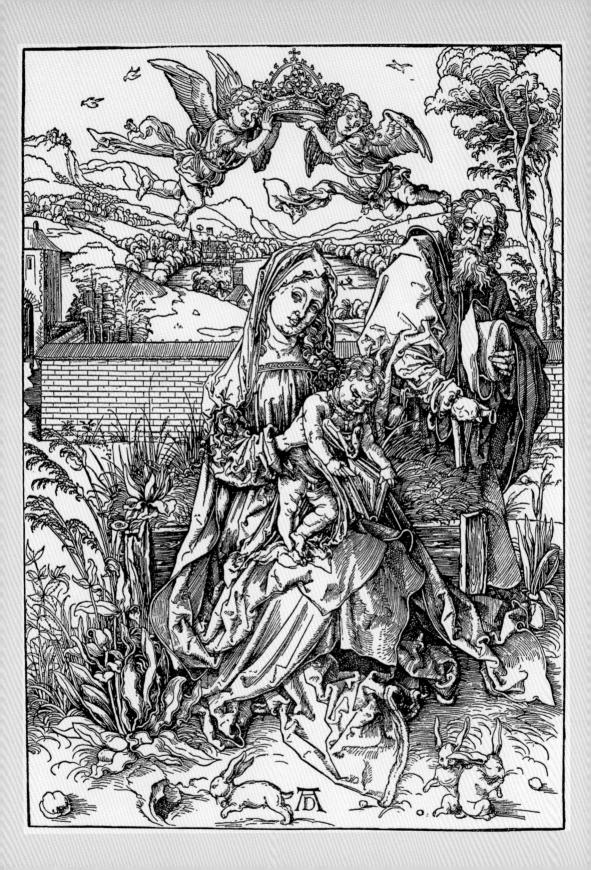

阿爾布里希特・丟勒年譜

1471　阿爾布里希特・丟勒（Albrecht
　　　Dürer）五月二十一日出生於德國
　　　的紐倫堡，為金匠老阿爾布里希特
　　　・丟勒（Albrecht Dürer the elder）和
　　　芭芭拉・丟勒（Barbara Dürer, née
　　　Holper）的第三個孩子。丟勒的父親
　　　是匈牙利（原姓Ajtós）移居德國紐
　　　倫堡的移民，教父是德國最大的
　　　印刷暨出版商安東・寇柏格（Anton
　　　Koberger）。

1481　10歲。就讀聖格特・勞倫茲學校（
　　　~82年）。（西斯丁禮拜堂完成，波
　　　蒂彩立切利等擔任內部裝飾）

1477至1483年以前，在公立拉丁學校就讀。

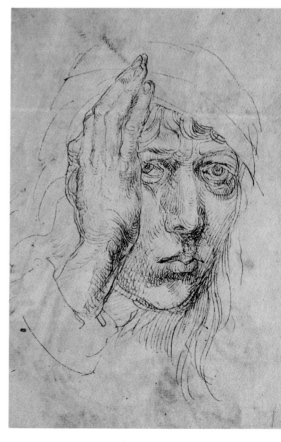

　　　　　　　　　　　　丟勒　**自畫像**　素描

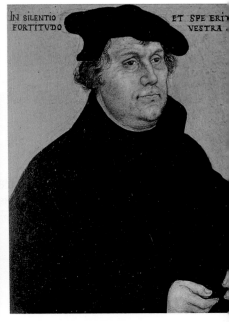

丟勒
**丟勒與霍波家族聯合盾
徽**
1490　綜合媒材、畫板
47.5×39.5cm〈手持念
珠的老丟勒〉背面繪畫
(左上圖)

克拉納哈筆下的宗教改
革者**馬丁‧路德肖像畫**
1532(右上圖)

1484　13歲。用銀尖筆畫成的自畫像，成為丟勒存世最早的素描
　　　　（現藏於維也納阿爾貝蒂納版畫素描收藏館）。

1485　14歲。在父親的打金鋪裡做學徒。

1486　15歲。十一月三十日，開始在紐倫堡第一畫家米榭‧沃格
　　　　穆特（Michael Wolgemut）的畫坊裡做學徒，修業時間三
　　　　年。

1490　19歲。復活節後，開始四處打工；為父親所繪的肖像，成
　　　　為丟勒存世最早的繪畫（現藏於翡冷翠烏菲茲美術館）。

1492　21歲。受雇於巴塞爾；完成賽巴斯欽‧布蘭特（Sebastian
　　　　Brant）〈愚人船〉的木刻插畫。（哥倫布發現新大陸。）

1493　22歲。完成第一幅自畫像（現藏於巴黎羅浮宮）。年底離
　　　　開巴塞爾，滯在斯特拉斯堡。（神聖羅馬帝國皇帝馬克西

米連一世即位，~1519）

1494　23歲。打工結束返家；七月七日，與銅匠的女兒愛涅絲・弗
　　　烈（Agnes Frey）完婚（愛涅絲於1539年逝世，兩人無子）
　　　；秋天，第一次至義大利旅行，到過威尼斯、曼杜瓦、帕
　　　多瓦，吸取義大利文藝復興的人體解釋與表現法，受到很
　　　大影響。（法軍入侵義大利，路加・帕立里著作《算數、
　　　幾何學、比例及軍整的要諦》出版。）

1495　24歲。暫留威尼斯後，返回紐倫堡；在提洛爾（Tyrol）南
　　　部繪水彩風景畫，以阿爾卑斯風景與紐倫堡近郊風景連作
　　　為主題，也創作木板及銅版畫。

1496　25歲。開始接受薩克森選侯智者弗德烈（Elector Frederick the Wise of Saxony）的作畫委託。

1497　26歲。在紐倫堡市的老家架設自己的第一台印刷機；為自己印製的平面作品尋找經紀商；丟勒第一次用著名的「AD」做為簽名。開始創作約翰〈啟示錄〉、弗德烈委託之畫、父親肖像、版畫〈博士夢〉等多件作品。（畫家荷巴因（子）出生）

1498　27歲。獲授紐倫堡市民證書；〈啟示錄〉版畫讓丟勒初嚐名聲。〈啟示錄〉木版畫15幅自費出版。第二版拉丁語版增

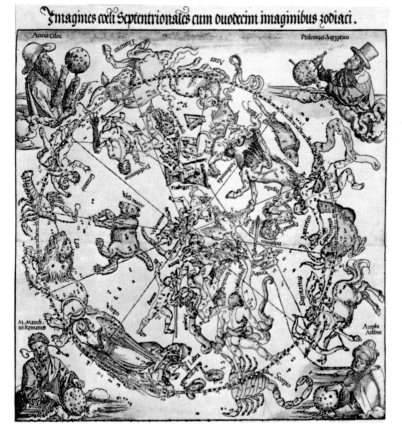

加一幅扉頁畫於1511年出版。年底著手木版〈大受難〉11
幅中的7幅。(達文西完成〈最後的晚餐〉。法國路易12世
易位。)

1500　29歲。開始撰寫其比例理論著作；完成穿皮衣的自畫像（
　　　現藏於慕尼黑國立古美術館）。從義大利回國後到此時有
　　　了自己的藝術工作室，埋頭做畫。(波蒂切利創作〈基督
　　　降生〉。)

1502　31歲。九月二十日，父親過世；開始繪製「聖母生平」（
　　　Life of the Virgin）系列；完成著名水彩畫〈幼兔〉（現藏
　　　於維也納阿貝蒂納版畫素描收藏館）。(拉斐爾完成〈聖
　　　母戴冠〉。)

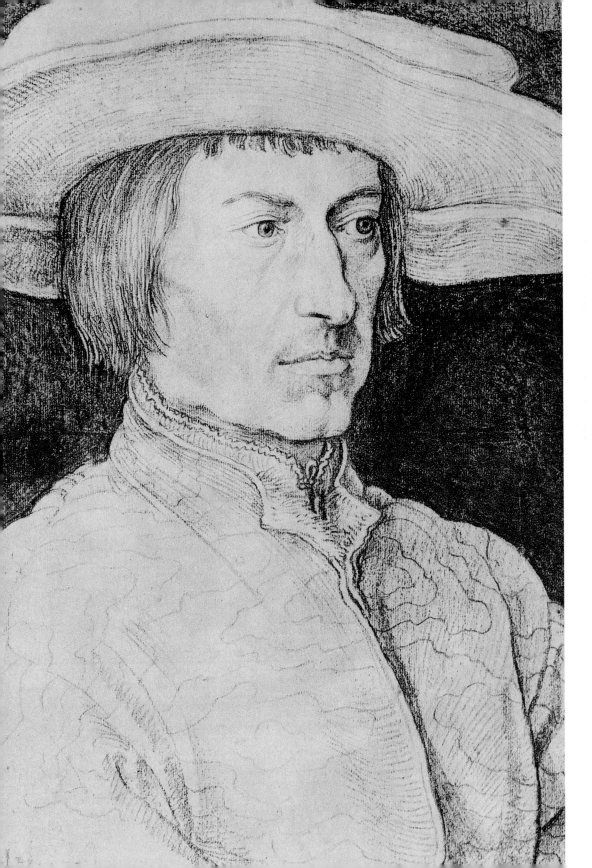

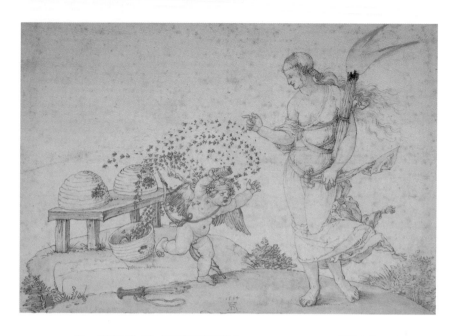

1504 33歲。開始進行〈亞當與夏娃〉(Adam and Eve)銅版畫，
完成人體比例研究成果。

1505 34歲。夏末，第二次至義大利旅行。完成〈大馬〉、〈小
馬〉等一系列重要版畫。

1506 35歲。暫留威尼斯後，旅行至波隆那、費拉拉、佩魯賈，
遠及羅馬；完成〈薔薇冠節〉（Feast of the Rosary）（現藏
於布拉格國立美術館）。（布拉曼特設計聖彼得大教堂再
建。）

1507 36歲。回紐倫堡；完成〈亞當與夏娃〉（現藏於馬德里普拉
多美術館）；著手進行〈耶穌受難〉銅版畫(1512年完成)
(拉斐爾完成〈婚禮〉。)

1508 37歲。完成〈一萬基督教徒殉教〉。訪問法蘭克福。

1514 43歲。為病中的母親繪粉筆肖像畫（現藏於柏林銅版畫收藏
館）；五月十六日，母親過世；完成三幅重要版畫：〈騎

丟勒
維納斯與邱比特、蜜蜂
1514　水彩畫紙
21.6×31.3cm
維也納阿爾貝蒂納版畫
素描收藏館(上圖)

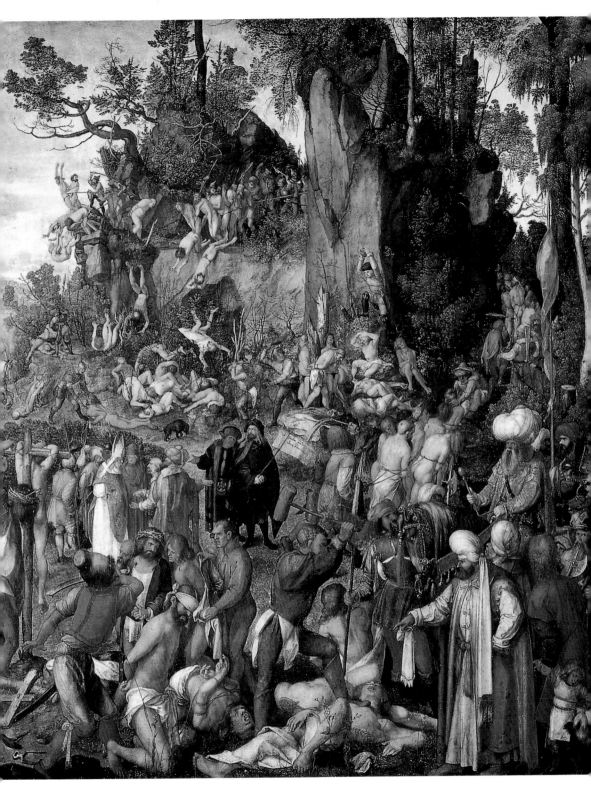

丟勒
基督使徒頭像
1508　畫筆與印度顏料，
白色粉體於於綠色特製紙上
31.7×21.2cm
維也納阿爾貝蒂納版畫素描收藏館

士、死神與魔鬼〉（Knight, Death and Devil）、〈獄中的聖
傑洛姆〉（St. Jerome in the Cell）、〈憂鬱 I〉（Melencolia
I）。作水彩畫〈維納斯與邱比特、蜜蜂〉。

1515　44歲。完成馬克西米連一世（Emperor Maximilian I）祈禱
書的頁邊插圖，以及凱旋門和馬克西米連一世的凱旋馬車
的木刻版畫；獲授一百基爾德年金。

1516　45歲。為年邁的老師沃格穆特繪肖像（現藏於紐倫堡日耳曼
民族博物館）

1517　46歲。應林堡（Limburg）以及巴姆貝格（Bamberg）喬治三
世主教（Bishop Georg III）之邀作客。(德國宗教改革開始)

1518　47歲。為奧格斯堡（Augsburg）帝國會議上的馬克西米連一
世繪肖像；實驗蝕刻技巧；完成鐵版蝕刻畫〈大法規〉（
The Big Canon）。提香完成〈聖母昇天〉、丁特列多出生。

1519　48歲。完成多幅馬克西米連一世肖像（現藏於維也納和紐倫
堡），馬克西米連一世於該年逝世；和友人、亦是帝國參

丟勒
天使頭像
1506　素描習作
27×20.8cm
維也納阿爾貝蒂納版畫
素描收藏館

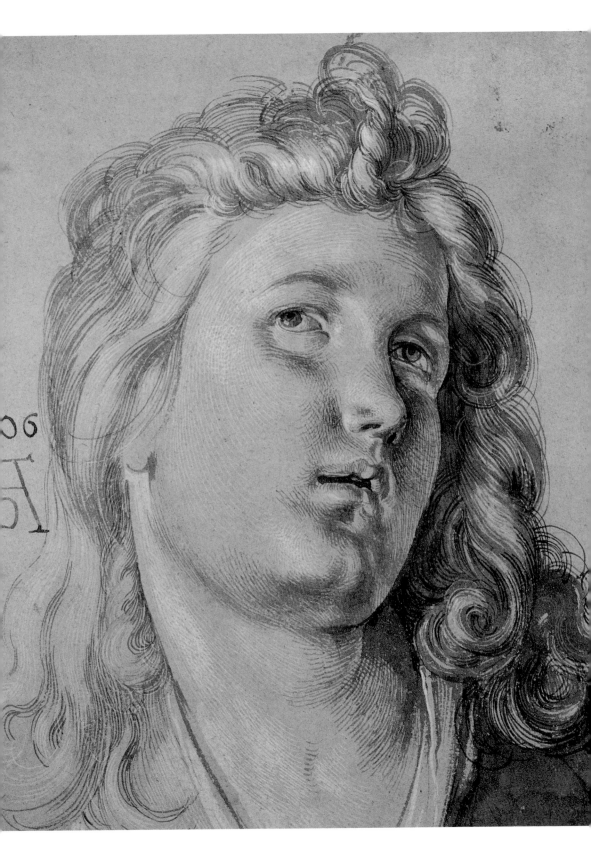

事與人文主義學者威力博德‧珀克海默（Willibald
Pirckheimer）至瑞士旅行。（查理五世神聖羅馬帝皇帝即位
~1556。麥哲倫繞行世界一周出發、達文西去世。）

1520　49歲。七月十二日，在妻子愛涅絲和女傭蘇珊陪同之下，前
　　　往荷蘭參加亞肯（Aachen）查理五世（Emperor Charles V）
　　　的加冕式；和鹿特丹學者伊拉斯謨斯（Erasmus）會面。（
　　　米開朗基羅簽約製作梅迪西家禮拜堂紀念墓碑。拉斐爾去
　　　世。）

1521　50歲。回紐倫堡；為紐倫堡市政廳大議堂的整修工程擔任監
　　　工；為聖母馬利亞的大型繪畫製作素描（未成畫）。對理論
　　　的研究興趣濃厚，著手藝術論著作人體比例、遠近法、都市
　　　計劃等研究。

1524　53歲。為珀克海默和弗德烈選侯製作蝕刻肖像；動筆寫家族
　　　紀事。（德國農民戰爭興起。）

丟勒家鄉紐倫堡的
倍庫尼茲河岸景觀

丟勒
童年基督像
1506　素描習作
27.5×21.2cm
維也納阿爾貝蒂納
版畫素描收藏館(右
頁圖)

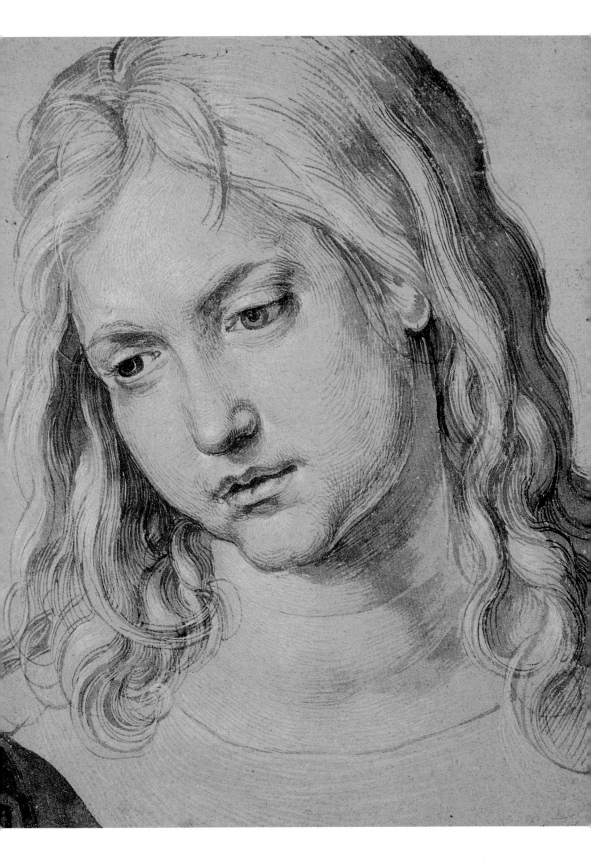

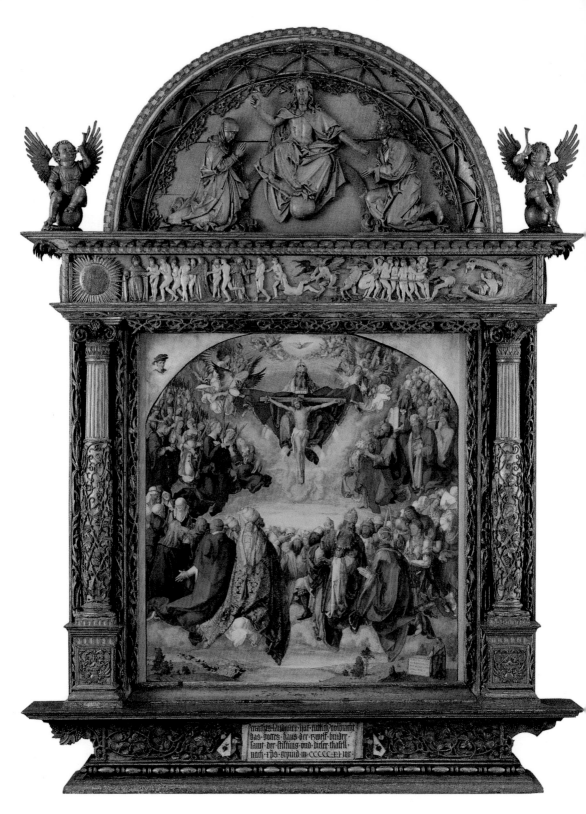

丟勒之家
德國紐倫堡阿爾布里希特·
丟勒街39號

丟勒
朗道祭壇
1511　綜合媒材、椴木
135.4×123.5cm（未加框）
；284×213cm（加框）
維也納美術史美術館
(左頁圖)

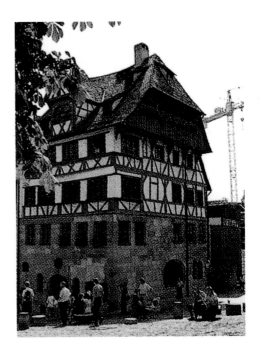

1525　54歲。丟勒的第一本著作《測量教學》（Teaching of
　　　Measurement）付印；把夢中景像做成紀錄（現藏於維也納
　　　美術史美術館）

1526　55歲。將〈四使徒〉（Four Apostles）贈予紐倫堡市（現藏
　　　於慕尼黑國立古美術館）；完成紐倫堡市長海洛尼慕斯·霍
　　　茲舒赫（Hieronymus Holzschuher）和雅克布·穆菲（Jakob
　　　Muffel）的肖像畫（現皆藏於柏林）。

1527　56歲。完成第一版的〈築城〉（Treatise on Military
　　　Fortifications），隔年再完成《人體比例四書》（Four
　　　Books on Human Proportions）（死後出版）。

1528　57歲。四月六日，丟勒逝世，葬於紐倫堡耶拿尼斯弗萊多
　　　夫（Johannisfriedhof）岳父母的墓地（聖約翰墓園）。（
　　　畫家威羅涅塞出生）

國家圖書館出版品預行編目資料

丟勒＝Albrecht Dürer／何政廣著.——初版
台北市：藝術家, 2009.08
面：17×23cm—（世界名畫家全集）
ISBN 978-986-6565-49-6（平裝）

1.丟勒（Dürer, Albrecht, 1741-1528）2.版畫
3.油畫 4.話論 5.畫家 6.傳記 7.德國

940.9943 98013714

世界名畫家全集
丟勒 Albrecht Dürer
何政廣／著

發行人　何政廣
主　編　何政廣
編　輯　王庭玫・謝汝萱
美　編　張娟如
出版者　藝術家出版社
　　　　台北市重慶南路一段147號6樓
　　　　TEL：（02）2371-9692～3
　　　　FAX：（02）2331-7096
　　　　郵政劃撥：01044798 藝術家雜誌社帳戶

總經銷　時報文化出版企業股份有限公司
　　　　台北縣中和市連城路134巷10號
　　　　TEL：（02）2306-6842
南部區域代理　台南市西門路一段223巷10弄26號
　　　　TEL：（06）261-7268
　　　　FAX：（06）263-7698
製版印刷　欣佑彩色製版印刷股份有限公司
初　版　2009年8月
定　價　新臺幣480元

ISBN　978-986-6565-49-6